誰與爭鋒

陳天陽刀劍創作紀念展
A Memorial Exhibition of Chen Tian-Yang's Creation of Swords and Knives

2013.09.18 - 11.17

國立歷史博物館
National Museum of History

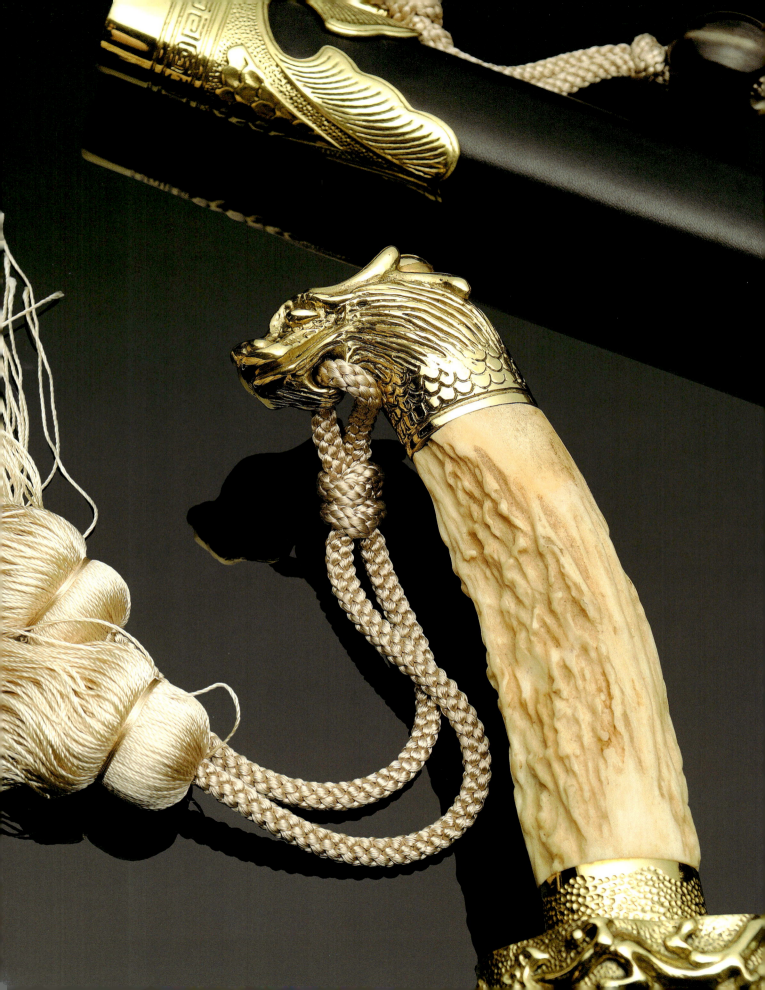

目次 Contents

- 4　序文
- 6　專文
 - 8　刀劍論 /
 林智隆
 - 22　走入刀劍神祕的世界 —— 談刀劍收藏 /
 青雲鑄劍藝術館
 - 35　陳天陽簡介 /
 林智隆
 - 42　鑄劍過程 /
 陳天陽舊稿
- 46　作品圖版
 - 48　歷代十大名劍系列
 - 116　特殊寶劍系列
 - 190　傳古寶刀系列
- 208　附錄
 - 210　劍術與劍訣
 - 219　陳天陽鑄劍歲月大事紀
 - 230　後記

序

「**刀，到也**」，又稱「**百兵之膽**」；「**劍，檢也**」，又稱「**百刃之君**」。以檢點己身之行為，明是非，知禮儀。刀劍除卻形而下的直接意義外，更有著形而上的超廣度意涵。刀劍乃一門結合科技、人文，悠遠源長的藝術，不僅是中華文化的瑰寶，更是民族情感、任俠敦厚與文武合一精神的絕佳代言；而習劍與修身其道同源，皆是存心養性的不二法門。

陳天陽（1940～2011），臺中沙鹿人，師承少林嶺南派鑄劍宗師了圓大師、北漸派吳修海禪師，研習武術與鑄劍技藝。「**不懂劍法，就不可能懂得鑄劍**」，陳天陽隨了圓大師練拳術、劍法、鑄劍，為人修護寶劍；至埔里山區收徒鑄刀劍、於沙鹿老家傳授武術；其後成立「青雲鑄劍藝術館」，傳承畢生技藝，已傳三代。出版有《禪與秋水》、《劍膽詩心》、《劍爐歲月》、《刀劍藝術與人類文明》等論劍書籍。是臺灣刀劍藝術之先輩，也是中國大陸嶺南鑄劍派的重要傳人。

鑄劍的過程，其實蘊含著人生道理。陳天陽鑄造刀劍的精神講究人劍合一，重視習武修身，著重歷史考證，順應天時節氣。1994年依古傳劍譜用手工以106個角度磨出7顆星亮度的「伏魔七星劍」，榮獲第三屆民族工藝獎；1996年再以「戚家刀」獲得第五屆民族工藝獎。並於1998、2000年屢獲文建會傳統工藝獎鑄劍金工類獎項之肯定，作品深富藝術與歷史價值。

綜觀陳天陽一甲子鑄劍大事紀，一生為鑄劍的傳承，不斷地自我期許與努力，秉持著「**生存者，應盡生存的力量為生存者奉獻之**」及「**不能把嶺南鑄劍技術絕傳，也不能把我所學的帶進棺材裡**」的鑄劍理念，為刀劍創作藝術留下令人景仰的傳奇。千錘百鍊方能打造出一把刀劍，目的係冀望藉由繼來學習者與愛好者的傳承，使民族至寶，留存永固、傳之久遠。

本館為發揚刀劍傳統民族工藝與藝術人文精神，特別策劃「誰與爭鋒——陳天陽刀劍創作紀念展」，展品包括其歷屆民族工藝獎得獎刀劍作品、中華民國首屆民選總統紀念劍及1995年首創的百壽劍及各式長短刀，約計40組件，件件表現了獨具一格的刀劍創作之美；輔以劍史、劍術、劍訣等文獻資料，期望帶領觀眾藉由精湛的傳統工藝之美，體會先人的劍爐歲月，傳承刀劍與人的思維結合為一，內外雙修、源遠流長的刀劍精神。

張譽騰

國立歷史博物館 館長
謹識

Preface

The knife, above all weapons, symbolizes courage. The sword represents a sincere reflection on one's own behavior. The creation of swords and knives is an art that combines technology and humanity. It is a treasure of Chinese culture and embodies the Chinese way of unifying the liberal and martial arts. Swordsmanship is not only a type of martial arts but also a form of spiritual practice.

Born in Shalu, Taichung, Chen Tian-Yang (1940-2011) derived his sword-making craftsmanship from the Shaolin tradition. He believed that one has to become a master swordsman in order to craft superb swords. He therefore learned martial arts as well as sword-making with Shaolin master, Liao-Yuan. He opened a sword-making studio in Puli and taught martial arts in Shalu. He founded Ching Yun Sword-making Arts Center and published several books on swords and swordsmanship. As a pioneer of sword art in Taiwan as well as the inheritor of the Ling Nan School of Sword-making, he devoted himself throughout his life to promoting the tradition and art of sword-making.

Chen crafted his swords and knives in line with the rhythm of nature and the unity of swords and swordsmen. He also studied historical literature and created swords in accordance with ancient sword records. His works won awards for national craftsmanship from the Executive Yuan in 1994 and 1996. He also won awards for his sword-making from the Council of Cultural Affairs in 1998 and 2000. His works are full of artistic and historical merit.

As a devoted sword-maker, Chen worked hard all his life and believed that living people should do everything they can for all living people. He wanted to pass on his craftsmanship to the next generations, hoping that this heritage would continue to evolve with his students and disciples.

To promote this traditional art form, the National Museum of History has organized this exhibition, presenting about 40 of Chen's swords and knives, as well as documents about swords, swordsmanship, and martial arts. We hope that this exhibition can lead audiences into the worlds of craftsmanship and swordsmanship of Chinese culture and to experiences of the unity of sword and man.

Yui-Tan Chang
Director, National Museum of History

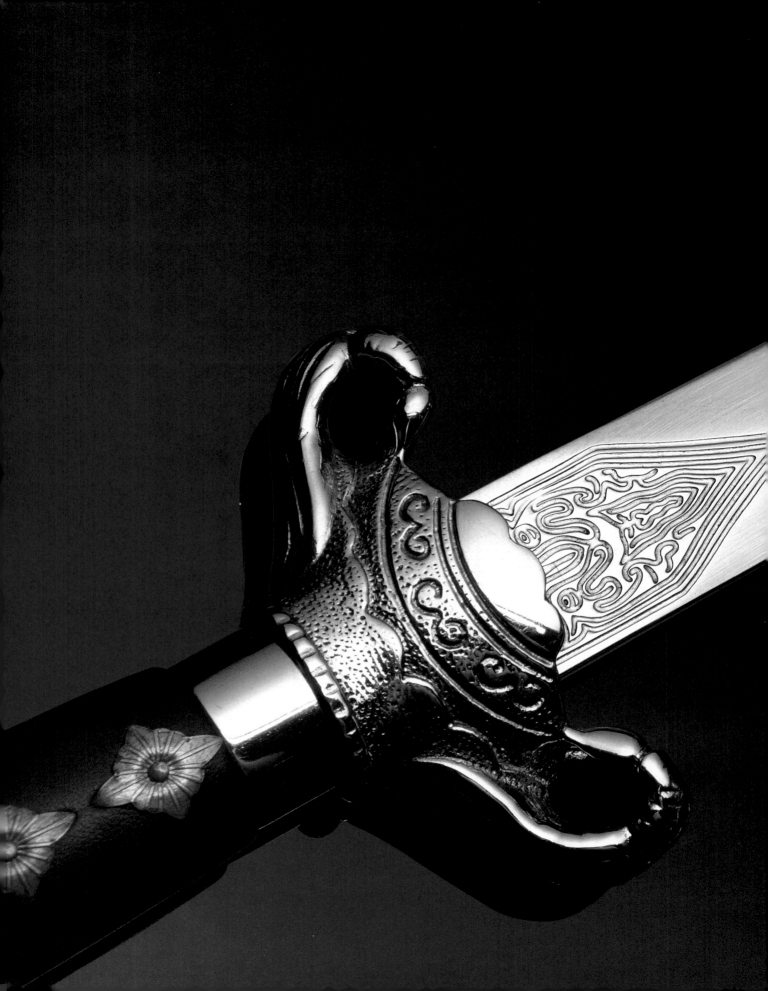

專文

Essays

刀劍論

文‧圖/林智隆（美和科技大學副教授）

刀劍除卻形而下的直接意義外，更有著形而上的超廣度意涵。古人佩劍帶刀，將其視為身分地位的代表；皇帝將其作為恩賞、封賜之表徵；因此，刀劍並不止於殺伐冷冽之刻板目的，實則為人類多元生活之重要成員。

而刀劍製作高超之科技性及工藝性，更為時人爭相珍藏之主因。兩千年前即有高爐煉鋼之發明，大幅提升刀劍之素質，因此劈銅斬鐵確為事實。經匠師巧手千錘百鍊後之鋼刃，自然形成瑰麗花紋，咸令今人嘖嘖稱奇。配件裝飾華麗多彩，爭奇鬥艷，有穿花走龍精雕細琢，有鑲金嵌銀珠光寶氣，將當代的社會價值與文化特色展露無餘。刀劍的形制，隨著時代更迭、民族興替，皆有顯著差異，成為近代史家追索當代民情風俗之另類途徑。整把刀劍結構之完整，力點掌握之準確，連接點素材之選擇，精緻巧妙之雕刻裝飾，在在都是先民智慧的最高結晶，亦為美學表現的另一個面向。現今社會雖已脫離以劍防身、以刀建國之必要，但刀劍深埋人類內心深處的喜愛，並未因時日遷移而稍有消退情勢，由歷年國際刀劍標場標案的數量與節節升高的價格即可得知。

刀劍刃材煉製工序繁複細膩，配件工藝又是金屬與非金屬複合的極至美術表現；因此，現今刀劍作品與其稱之為寶刀、寶劍，不如直接以其存在之大功能，改稱它為「藝術刀劍」較為適合。各主要文明國家對刀劍之重視，也都以這觀念為基點，將其視為實用科技與造形藝術的一環：美國刀工成立近乎國家級之「ABS刀匠協會」等國際知名專業組織，定期舉辦各項跨國作品展；日本更將刀劍製作視為國家級無形文化財，將其美術刀劍作者合法組織如「全日本刀匠會」、「刃物研磨協會」等，正式名列於文化部門中，以便公開保護與推廣。

歐冶子鑄劍圖（引自維基百科）

而現今海峽兩岸刀劍藝術，由於各項客觀條件未臻至善，確處於方興未艾期間。所幸仍有許多現代歐冶（註），如臺灣的陳天陽師、郭常喜師、陳榮樑師、陳祥麟師、陳遠芳師等，大陸龍泉陳阿金師、沈新培師、周正武師、胡小軍師等、山西劉文濤師等，皆不畏艱難，投注畢生精神與心力，全力創作、創新；所產出之精品，亦不亞於各先進國家知名刀工、刀匠之水準，各類佳作也漸在世界各國現代刀劍市場佔有一席

之地，甚或發光發熱。吾輩皆引頸期待，在悠悠數千年造劍工藝底蘊下的華人刀劍作品，能盡快與國際接軌，成為一項正式且驕傲的藝術珍品。

刀劍既為歷代科技文明的櫥窗，亦為歷代綜合型造形藝術之典範，其發展的軌跡當然與中華歷史緊密相連。

壹、何謂刀

《釋名・釋兵》載：「刀，到也，以斬伐到其所乃擊之。」《說文》：「刀，兵也，象形也。」《國語・魯語》載：「中刑用刀鋸。」注曰：「割劓用刀。」段注：「刀者兵之一也。」《玉篇》：「刀所以割也。」皆可知刀為古兵器之一種，以切割為主。因此《中文大辭典》：「刀，兵器也，為斬削刻割之具。」最為完整。然刀有長柄、中長柄、短柄之分，今所探討者，乃專以俗稱「單刀」之短柄刀為主。

刀，又稱「百兵之膽」，係強調其威猛驃悍之精神；主砍劈，可攻可守，靈活犀利，無論是戰場廝殺、或習武格鬥、或行旅防身，皆可發揮巨大功能。因此有「捨命單刀」、「刀走黑」（黑為毒之意）、「刀如猛虎」等說法。

今吾人所知之中國刀皆為微彎、刃末梢大、帶尖、單邊開刃之兵器。據考古學推斷，中國人早在舊石器晚期已有石刀出現，後陸續有骨刀、角刀、陶刀等出土，主要用為生產工具，兼具防禦野獸甚至狩獵之用。殷商時期，銅器製作精良，已有隨身攜帶、20至40公分上下、專作兵器之銅刀，刀身呈弧形，曲刃，逆刃開鋒，環首或羚首。進入周代，石、骨、鉛、錫、銅等複合刀具被廣泛使用，製刀技術更加精良，如吳刀、鄭刀等；不過當時矛、戈等長柄兵器，馳騁沙場，劍亦為短兵器之主流，銅刀鮮少在戰場上出現，出土亦至為稀有。

時至漢代，戰場上騎兵當道，四坡兩刃的長劍，在快速的衝擊下較易折斷；且以刺擊為主的劍，在馬上不若以揮砍為主的刀俐落有效，因此刀漸漸取代劍，成為戰場上主要之短兵。著名之「環首刀」於是孕育而生，直刃、厚脊、短柄、無格（護手）、長1公尺上下、開單面鋒、首部呈環狀，殺傷力大；《史記・匈奴列傳》即有記載：「其長兵則弓矢，短兵則刀鋌。」是為明證。

至此而後，刀漸成為帝王、戰將隨身佩掛之護體、裝飾物品，甚至成為皇帝封賞重臣之信物；如漢武帝賜東方朔「鳴鴻刀」，漢章帝以佩刀賜陳留太守馬嚴等。而直刃長刀，也一直成為所謂中原地區，歷朝歷代之短兵器主流；唯江南及西北民族用刀為彎刃除外。

刀的各部名稱

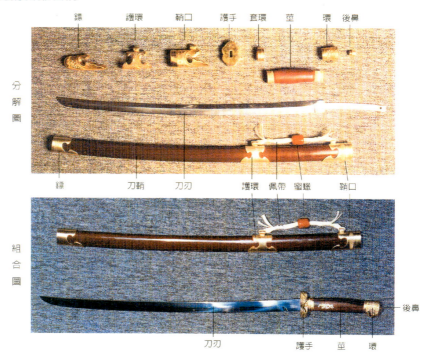

宋代戰事綿延，為增加揮砍力道，發展出極為多款實用的寬刃、闊頭刀制。如金人古墓發現的斜口手刀、宋人慣用的大型水滴型護手，刀尖呈現前銳後斜的寬頭刀制（如魚頭刀、雁翅刀等），影響後世華人地區刀制豐富多彩。

明代受倭人入侵影響，刀制、刀術皆為之改變。官造單手柄腰刀，刀刃不是仿倭刀形制，便是恢復唐前「窄刃」形制，不過刀姿微彎，較漢制流暢；部分軍隊或禁衛軍甚至改用「雙手帶」長柄、長刃刀，與宋代後出現的寬刃長刀大異其趣。清代官製佩刀，其形制部分受明代影響，民用刀則大都仍沿用傳統寬頭、尖峰、彎刃刀；唯裝飾則較歷代華麗許多。

抗日戰爭為中國戰場上短柄刀最後的舞臺，但也是全世界最後出現手持戰刀在戰場上實際使用唯一事實，甚為中國史上為人津津樂道的驕傲；不過也是宣告刀這種傳統武器正式離開戰場的重要里程碑。

歷代短柄刀形制極多，依各類史籍記載者即有：手刀、環刀、長刀、腰刀、佩刀、短刀、鬼頭刀、大板刀（太平軍專用，重12斤）、響環刀、象鼻刀、苗刀、戚門刀、乾隆刀、貝勒刀、吳鉤刀、九環刀、砍刀、馬刀、雙刀、燕翎刀、子母刀、雙手刀、破風刀、柳葉刀、雁翅刀、朴刀、直背刀、雲頭刀、牛尾刀等之多；但在結構上，仍以刀柄、護手、刀刃三部分為主，而刀鞘、刀袋亦為攜行時不可或缺之物品。

一、刀柄

指刀之手握部分，《中文大辭典》中引〈班固與竇憲牋〉：「令賜固刀把曰，此大將軍少小時所服。」又引《丹鉛總錄》：「得此刀柄……」，因此又稱「刀把」。可細分為：後鼻、環、莖、套環四部分：

（一）後鼻：

為固定刀與刀柄之重要位置，又稱「箍」。歷代柄刀大都一體成形，刀莖尾端成老鼠尾狀，直接貫穿刀首並鉚死固定；官造或名士使用高階佩刀，多會在鉚釘與刀首間，或鉚釘本體上加上許多裝飾。近現代造刀，為方便保養，多呈母螺絲狀，且多為可調整式，質材多為銅鐵等金屬，上鑽有小孔，係穿細鋼棒以旋緊握柄之用；部分刀具卻於此繫綁「血襌」，甚另加銅環繫以飾物。

「血襌」一般為較厚、較硬之綢料，多繫有二至三塊；國術舞刀花用，則顏色較鮮明多變；其長度以對角與刀長度相等為原則。原血襌並非專為裝飾而設之布塊，乃為擦拭刀上染血之實用工具也。又稱「刀彩」、「刀衣」、「彩布」或「刀袍」，多為鮮紅色；據聞，古人出征時乃繫以白色「血襌」，返國時若已沾滿敵人鮮血，正表示其戰功彪炳，為榮譽之象徵。

（二）環：

又稱「刀頭」。古時常因刀頭有環，「環」、「還」同音，於是常以刀頭隱喻歸返之意；又稱「環首」，如：《古詩》：「何當大刀頭，破鏡飛上天。」趙嘏〈洞庭寄所思詩〉：「書中自報刀頭約，天上三看破鏡飛。」《漢書‧李陵傳》：「立政等見陵，未得私語，即目視陵，而數數自循其刀環，握其足，陰諭之，言可還歸漢也。」等語皆是。實指刀柄底端突起部分，如《宋書‧胡藩傳》所載：「以刀頭穿岸，少容腳指。」杜甫〈後出塞詩〉亦有：「千金買馬鞭，百金裝刀頭。」之說。

形制極多，有：圓鐏繡球刀環、龍首環、鳳首環、福到環、壽字繡球環、圓鐏環、八卦環、獅頭環、白玉卷尾環、環狀環、丹漆卷尾青玉環等。

亦稱「柄首」、「刀首」、「刀座」；有作為調節全刀重心之用途（與刀尖輕重成正比），質材多與護手相同，以求整體美觀。環上多見精雕鏤刻，嵌珠鑲玉，極盡華麗之能事，惟實用性軍刀除外。或陰刻單位、家族名號，以示區別或威嚇。

（二）莖部：

指刀上供握持之最主要區位，有單、雙手莖之分。前者長約15公分上下，除清王室有以玉材或角質為材外，其餘則多以木料或竹片作成；有直莖與曲莖兩種，又有圓莖、扁莖或長方莖之分。為方便握持，有刻指位者，有以皮革包裹者，有以棉繩、

絲帶或金屬絲纏繞者，有一體成形上陰刻紋路者，有陽刻連續環狀物者，亦有加釘金屬花釘者，不一而足，但多能以實用為優先考慮。後者長約 25 公分左右，大都較為簡潔，以原木料為主，且以橢圓形直莖居多。莖上鑽有一小孔，孔緣加花釘裝飾，為征戰時貫插竹籤，以確保牢固之用，平時則穿繫流蘇以為裝飾。

（三）套環：

又稱「莖箍」、「銅（鐵）套」或「柄緣」、「緣金」等，為莖與護手間之環套式墊片，有增加牢固與美觀之功用。造刀者多在其上精雕圖紋，使之與護手連成一體，往往有絕世之作。

護手：又稱「刀格」、「刀鍔」或「刀盤」；指裝置於刀身與莖間之盤狀金屬物；應以保護持刀之手為其主要目的，裝飾美觀為其次，實則為最佳之防雨、防潮裝置。歷代名刀之護手造形，千奇百怪，可謂各家工藝美術盡在其上。常見者有：蘭花紋透雕、錯金如意、雙龍搶珠、鎏金夔龍紋、活動龍紋、荷花銅質、文武、雙角、鎏金雙龍搶珠圓形、圓稜、雙龍抱柱、四角盤座等等。亦因如此，方為歷代收藏家流連於古刀之美的重要元素。

盤型樣式頗多，有圓形、橢圓形、方形、長方形、花瓣型、八卦型等；形制亦多，有單一片狀、盤狀、實心造型等樣式。質材雖然多元，如：純銅、青銅、其他合金銅、鎏金、鋼質、生鐵等，但多以「功能」為取向。

二、刀身

指刀刃、尖，即刀上真正具有攻擊力之部分。質材品類頗多，以摺疊鍛鋼、花紋鋼（即所謂固態焊接花紋鋼）為最多見，較優的有摺疊夾鋼、摺疊包鋼、包鋼又加上敷土燒刃等；民初到現代，則有大量高階碳鋼、合金鋼等複合鋼料。又分顎、刃、背、尖、面五部分：

（一）刀顎：

又稱「刀錏」、「吞口」、「截銅」或「套片」：為介於刀身與護手間，即刀根處之金屬物，有增加刀身與刀鞘間摩擦力，以防止刀鞘輕易脫離，因此俗稱「卡子」。有顎之中國刀制並不多見；質材多與護手相同，有些則直接以刀刃鋼料雕刻而成，形制變化繁多，有：龍吞即金龍吐信、浮雕龍紋、陰雕錦紋、素面雲團、太極、日月紋等。

刀顎附近多為製刀者或主其事者銘文之處，或刻造刀時辰、刀匠名、刀名或製刀意義、目的等；而多以陰刻為主。

（二）刀刃：

指刀身銳利的一側，《周禮・秋官》：「掌戮、掌斬殺賊諜而搏之」，注：「殺以刀刃，若今棄市也。」《莊子・養生主》：「刀刃若新發于硎」所指即是。或稱「刀鋒」，《黃庭內景經・齒神崿峰》注：「牙齒堅利，如劍鍔刀鋒」；《述書賦》：「善草則鷹搏隼擊，公正劍鍔刀鋒」皆是。

開刃方式多元，依功能可大分為砍擊用與削切用兩類；砍擊用刀刃大都會留下較多的厚面，以增加刀刃的強度，因此僅用一半或小於一半的刃面削薄開刃，如斧頭樣式，因此俗稱「斧頭嘴」，適用於砍劈硬物；削切用則刀體橫切面多為銳角三角形，從刀背直接依序削薄到刃口，因呈現些微圓弧，與蚌殼樣式極像，因此又稱「蛤嘴式」或全開刃式，適用於切、割、削、劃。

（三）刀背：

指刀身上無刃鈍厚之一側。《南史・梁邵陵王綸傳》有載：「賊以刀背毆其臀，俊色不變。」又稱「刀脊」，如《北齊書・方伎傳》上載：「以柔鐵為刀脊」，而袁宏道〈游天門關詩〉上所載：「粘壁行刀脊，下視深無底」更將其隱喻化。有些刀制刀背削薄減重有如開刃，如清代滿人腰刀、和闐刀等皆於近刀尖處開所謂假刃；唐代部分腰刀，刀尖成劍鋒形制，刀背開刃長達三分之一，更是犀利非常。

（四）刀尖：

指刀身之最稍端，刀匠研磨技術之良陋，幾乎可由刀尖得知。因磨製時，尖端最易過熱變質，因此要能銳而不脆，尖而不軟方為上品；又刀尖為視覺行進路線之焦點，其是否勻稱流暢最容易被察覺。而刀尖角度是否正確，又直接關係著刀之犀利程度，由此，其重要性應可得知。歷代刀尖形制頗多，有柳葉尖形、寬口收尖形、鯊魚頭形、雁翅形、牛尾形、尖刺形、圓形、雲團形、直脊彎刃形等等。

（五）刀面：

指脊與刃間之縱深，上多半呈現摺疊鋼瑰麗之花紋或刻有血溝。血溝又稱血槽，有單槽、雙槽及多槽；雖名為血槽，卻不為放血使用，真正目的只是為了減少刀身重量，增加揮舞之靈活度，兼為增加刀身之立體感與犀利感，揮刀時破空之聲得以助威，少量鍛造的缺陷也可用血槽掩飾，一舉數得。

刀面拋光或美化技巧，多為刀匠不傳之密。崔國輔〈從軍行〉載：「刀光照寒夜，陣色明如畫。」張蠙〈錢塘夜宴留別郡守詩〉：「屏間佩響藏歌妓，幕外刀光立從官」，皆說明品刀、鑑刀第一眼，即在刀光中，足見其重要。

三、刀鞘

指裝刀之硬套。盧照鄰〈劉生詩〉：「翠羽裝刀鞘，黃金飾馬鈴」；又稱「刀室」，如《說文》謂：「**刀室也，按：刀室所以護刀，漢人曰削，俗作鞘，一也。**」《史記・春申君傳》亦說：「**刀劍室，以珠玉飾之**」；《宋史・蕭服傳》：「**視其刀室，不與刃合**」皆是。另，《小爾雅・廣器》有曰：「**刀削也。**」因此，又稱「刀削」、「刀匣」。

刀鞘為佩掛時佔有最大視覺空間之部位，極其顯眼，因此，製刀匠皆竭盡所能為其裝飾。鞘上裝具大都分為：鞘口、提樑（繫帶孔或橋）、鞘身、護環、鏢（鞘尾）五部分。其中鞘口、護環、鏢，多以「四」為基數，取「四絕」之意，代表刀之威盛霸氣。

（一）鞘口：

位於刀刃進出口處，又稱「琫」、「鯉口」；與護手經常碰撞，因此，多以金屬材質作成，部分刀具為防止其崩裂，會墊一層牛角以避震。配合刀制，造型多變，有精雕鏤空龍紋、龍形陽紋、鎏金錦紋、日月共明合金銅、鎏金素面等，亦有鑲金銀珠寶者，華麗異常。

（二）提樑：

指鞘上掛佩帶（繫刀帶）的金屬配件：一般都是以兩頭金屬護環箍住刀鞘，於刀背面上有一長條形金屬套件連接之；護環與長條形金屬上的雕飾繁多，但仍必須與其他配件配合，稱之環環相扣。此配件在魏晉以前，只是一種中間有孔得以穿繫皮帶的銅配件或玉配件，稱為「璏」；當時佩刀是直接將皮帶穿過璏，刀身被皮帶壓在與身體之間，貼身可靠，不過較為拘束；魏晉以後盛行以絲繩將刀繫於腰帶之掛佩方式，刀身晃悠於身外，確實較為飄逸瀟灑。

佩帶指將刀掛於身上之絲繩。有以各類貴金屬製成，也有以一般緞帶、棉繩繫掛，帶上多裝配一寶石或蜜蠟，蜜蠟中穿一孔，將絲帶穿過後，繞其半圈，再穿入小孔，以為塞入腰帶方便佩掛之用；或用銅雕鉤飾，用以勾住外衣腰帶，如此即可依需要調整佩掛位置。

（三）鞘身：

多以較鬆軟木質如朴木、柚木、檜木、紅豆杉或梧桐等為料，以免刀身進出磨損；木料外層包以鋼質、大漆、竹、籐、青銅或皮革如鮫魚皮、馬皮、蟒皮等保護之。

(四) 護環：

　　擁有兩大功能，一為保護刀鞘，以防其崩裂；二為繫綁佩帶之用，因此又稱「帶環」（如上述）。大體分為三種類形：上下護環分開以佩帶相連者、上下護環相連者、單一護環者；其中第三類大都以鞘口作為上護環。

　　質材幾乎皆為金屬，有鐵製、素面純銅、有純銅精雕花紋、有鏤空精雕夔紋、有荷花、牡丹、睡蓮形式、也有錯金、鎏金或鑲嵌珠玉者，以清代作品最為華麗。

(五) 鏢：

　　又稱「鞘端」、「鞘尾」、「珌」；指刀鞘尾端收頭用之金屬套件。亦有保護刀鞘之功能，使其不因常與地面牴觸而崩裂。質材多與其他裝具相同以求齊一美觀，造型則變化極多，有與鞘口相互呼應配套成形者，如：日月共明型；有與鞘口、護環三位一體者，如：福祿壽型、八仙過海型、八子戲春型等；也有單獨成型者，如：素面雲團形、方形、橢圓形、魚鱗形、銅質挖花等。

四、刀套

　　平時收藏或攜行時，為防止因碰重傷而及刀體外觀，或為增加刀具之尊貴華麗感，而將其裝置於木製錦盒或絲綢布套中。上述之保護用具即稱「刀盒」、「刀匣」或「刀套」；質材品類繁多，製作皆極為精美。

貳、何謂劍

　　所謂「劍」，《周禮・冬官・考工記》曰：「古兵器名。兩刃而有脊」；《字通》載：「劍，兵器」，乃明指劍為雙邊開刃兵器之一種。《說文》：「劍，人所帶兵也，從刀僉聲」，而「僉」作「皆」字解，表示劍為一般人隨身攜帶的護身武器。如《列子》：「魏黑卵以暱嫌殺邱邴章。邱邴章之子來謀報讎，誓手劍以屠黑卵。來丹之友申他曰：吾聞孔周其祖得殷帝之寶劍：一曰含光，二曰承影，三曰宵練。此三寶光傳之十三世矣。」潘岳〈馬汧督誄序〉中載：「漢明帝時，有司馬叔持者，白日于市手劍父讎。」《漢書・列女傳》：「女未喜者；夏桀之妃也，女子行，丈夫心，偷劍載冠。」；《漢書・龔遂傳》：「民有帶持刀劍者。」皆是；而《史記・孟嘗君列傳》中載：「彈其劍而歌曰：「長鋏歸來乎，食無魚。」《楚辭・九章・涉江》亦載：「帶長鋏之陸離兮，冠切雲之崔嵬。」《國策》亦有：「馮諼彈鋏之歌曰，常鋏歸來乎……。」可知古時劍又稱「鋏」。

吾人所熟知之傳統中國劍，多為平直、細長、尖鋒，兩邊開刃。因其可刺、剪、劈、砍、撩、挑、錯、摸、抛、衝、攔、崩、掛、托、絞、束、雲等，功能萬千，外型卻又纖細、斯文，因此，又有「百刃之君」之雅稱。

劍之形制，頗似大型匕首，《鹽鐵論》曰：「匕首短劍也，長一尺八寸。」，《周禮・冬官・考工記》「桃氏為劍疏」又載：「漢時名小劍為匕首。」追溯其源，應可上推至石器時代之玉石短劍。至於《管子・地數篇》載：「葛盧之山發而出水，金從之，蚩尤受而制之以為劍鎧矛戟。」《黃帝本行紀》載：「軒轅帝採首山之銅鑄劍，以天文古字題銘其上。」等說法多不可考；因此較可靠者，應為商、周時期之青銅短劍。周代雖重車兵，但當車毀馬散後，護體之唯一武器仍為短劍。時至東周，戰爭層面擴及西北丘陵，車兵頓失優勢，步卒於是興起：如此多功能之個人武器，當然備受青睞。

當時銅劍製作之精，現今仍為華夏子民之驕傲。刃部製作約略有三種，一為一般鑄造：將純銅與微量錫、鉛合金溶液，倒入劍範中成形，再加精密熱處理與研磨而成。一為兩次鑄造：先以含錫量較少溶液鑄出劍脊，再以含錫量較多溶液合鑄刃鋒，取其剛柔並濟之意。一為鍛造銅劍：以銅錫合金材料直接加熱錘鍛，亦有以第一類技法成型後再加以鍛造加固。而刃面鉻鹽氧化層防鏽處理技術更是令人驚訝，因為這種防鏽材料德國在 1937 年後才研製成功，而我國竟早在 4 千年前即已大量使用。刃面其他裝飾性，更是令人歎為觀止，有令現在科技都無法完美呈現的菱形案格紋飾，也有各種鑲、嵌、鎏、錯技術。

惟青銅材質無法支撐過長之劍身，因此大都在 40 至 70 公分上下，在長度、硬度與實際戰鬥功能上，都無法做重大之突破與發揮。直至鐵器發現，加以戰事增加，質堅器美的鐵劍，於是在我國歷史舞臺上綻放光芒。鐵材延展性、支撐力皆遠遠超過銅器，因此劍具越作越長；秦代甚至出現 124 公分之長劍。裝工精美，攻擊力強。

時至漢代，更出現鋼中極品即所謂「百煉鋼」，劍質之優，遠勝歷代，為中國劍藝史上極其光彩之一頁。當時鋼料製作較以前有飛躍式的進步，基材已經較前優出數倍，又有罐鋼、多層摺疊鍛打、包軟鋼、夾硬鋼等高級鍛造技術，加上各樣精采絕倫的熱處理技術，劍具之優超乎前人想像，劍式之多亦為各代所不及。於是擊劍之風盛行，劍術亦為空前卓絕，甚至傳諸周遭鄰國，歷久不衰。

惜因騎兵興起，重刀棄劍，於是劍具漸淪為民間習武或官宦冠服之裝飾，甚至變為道家驅妖除魔之法器，除在元代戰場上曇花一現外，已徹底失其戰場上原有之功能。不過也因如此，劍具在歷朝歷代中由衛體重器漸漸變成隨身飾物，其配件裝置與材質選用益是精緻華美，其文化寓意已遠遠凌駕其殺伐之初始功能。正如明代茅元儀《武備志》所言：「古之言兵者，必言劍，今不用於陣，以失其傳也。」加以火器發明，戰爭方式、觀念均大幅改變，流傳至今，劍具已然脫離單純「兵器」之範疇，而堂堂

進入工藝美術之嶄新世界。隨著一件件考據嚴謹之中國傳古刀劍問世，正為我悠遠流長之中華科技文明史，提供最直接而又完整之文化見證。

剣各部分名稱，依時代演進而有不斷的變化，詳列如下：

劍的各部名稱

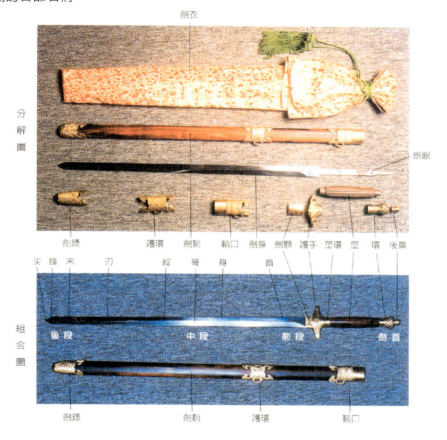

一、劍柄

指手握部分，古稱「劍莖」、「劍把」等，依序又分劍首、劍莖、護手三部分：

（一）劍首：

《禮記‧少儀》載：「君子欠伸，運笏，澤劍首，還屨，問日之蚤莫。」指劍莖底端的突出部分，為佩掛時最為明顯之部分；又稱為「劍鐔」（如李商隱〈自桂林奉使江陵詩〉：「假寐憑書麓，哀吟叩劍鐔。」《釋名》曰：「⋯⋯其旁鼻曰鐔」）、「劍鏌」、「劍環」、「柄頭」、「劍頭」（如沈亞〈宿白馬津寄寇立詩〉：「劍頭懸日

影，蠅鼻落燈火」）等，細分爲「後鼻」（螺絲）與「環」二部分。「繫帶孔」（又稱劍眼，《釋文》載：「司馬雲謂劍環頭小孔也」）可繫劍總，有設於後鼻也有設於環上者。劍總有長總、短總之分，皆用於舞動劍具時，總前劍後，上下翻飛，甚可把總擲劍，誘敵惑志，因此又稱「劍先」、「挽手」或「劍袍」。

其質材多用銅鐵，亦有用寶玉、鎏金或其他貴重金屬製成，《晉東宮舊事》載：「太子儀飾玉頭劍」，即指以玉爲飾之明證。《漢書‧雋不疑傳》又載：「晉灼曰古長劍首以玉作井鹿盧形，上刻木作山形，如蓮花初生未敷時」皆是。

形狀則有單純大環者，或以實心材料雕鏤花紋爲飾者，或以複合材料塑造成特殊造型者，如：龍紋環劍首、圓鐏劍首、蝙蝠劍首、球形突起冠狀圓鐏劍首、雲團狀劍首、雲形劍首、牡丹劍首、福到劍首、燕尾劍首、珠環劍首、龍紋劍首、龍爪劍首、三骷劍首、五骷劍首、獅探珠劍首等。

（二）劍莖：

指手握部分之主體，有單、雙手之分。又稱「劍柄」、「劍夾」、「劍把」（《史記‧孟嘗君傳》注：「其劍把無物可裝，以小繩纏之也。」）、「劍霸」等。青銅劍上常纏有絲線以利握持，稱之爲「緱」。近首部多設有一孔，平時可作「繫帶孔」（劍眼），戰時則以竹籤貫穿其中，以防脫落之用。

質材有獸角、獸骨、木、玉、木料包裹各類皮革、木料纏繞棉繩、木料加釘銅釘等。或綴以寶石、金、銀等貴金屬，以爲誇富。

柄與護手間，多墊有一金屬莖環，乃一爲美觀，二爲密合之用，質材則多以銅或其他軟質金屬製作而成。

（三）護手：

指劍身與握柄間之突出部分，古稱「劍格」、「劍粗」、「劍鍔」、「劍鐏」、或「劍盤」；乃爲防止兩劍相格後滑落傷手及直刺時握持之手前滑而設。部分護手上另設有「星機」（卡榫），以鎖住劍鞘，防止劍身不經意滑出劍鞘之意外。由於位在全劍的視覺重心，因此多爲劍藝師發揮美學藝術的部位。於是，各類奇雕異鏤、美裝造型盡在其上，其中尤以表現劍名、劍意者最多，如：單鋒劍之圓座護手、昆吾劍之雙龍抱柱護手、三才劍之虎頭護手、降龍劍之荷葉蓮花龍口護手、純陽劍之牡丹護手、伏魔七星劍之荷花護手、太極劍之太極護手、驚虹劍之七彩護手、紫微劍之天罡護手、蟠龍劍之龍爪護手、金爪劍之鷹爪護手、金剛劍之金剛護手、三骷金剛劍之蓮花護手、袖裡劍之龍形護手等。

質材多與劍首相同，以求配套，或加飾其他寶石珠玉，以顯華貴。

二、劍身

指劍有鋒刃的部位；歷代質材多以當代科技能力為基準，因此，有一般鍛造鋼、雙層包鋼、多層夾鋼、鎳鋼摺疊之複合鋼、花紋鋼、熔合鋼等類，亦有在刃上雕刻、錯金、嵌金、蝕雕或加裝鎏金飾品者。以劍格為始，分為首（後段）、身（中段）、末（前段）三段；古時有依其吉祥尺寸打造，以求避邪招福者；又分劍顎、劍脊、劍刃、劍鋒、劍尖五個區位：

（一）劍顎：

指劍身與護手間之銅片，又稱「劍鉏」；作為防止劍鞘滑落、格擋來劍或美觀之用，因此也稱「劍卡」；亦可格開劍鞘，以為保護劍身之用（劍鞘材料若含酸性物質，將損及刃面）。有素面銅顎、日月劍顎、太極劍顎、家徽劍顎、蓮華天罡劍顎（如西漢劍）以及金龍吐信劍顎等。劍顎附近區位，古稱「刃首」，如《周禮・冬官・考工記》曰：「古兵器名。兩刃而有脊，刃以下與柄分隔者，謂之首。」古人多在此銘刻劍名，或造劍目的，或工匠名，或造劍時間，如：《太平御覽》卷三四二・兵部七三・劍上篇載：「孫亮建興二年，鑄一劍名曰流光，小篆書。」即是。

（二）劍脊：

劉禹錫〈遊桃源詩〉：「寶氣浮鼎耳，神光生劍脊。」乃指劍身中央突起部分。有單峰脊，也有雙峰、三峰（成血槽狀）脊。無論何種型態，其是否平直，兩面刃是否對稱，皆關係著劍的平衡感，為論劍者最重要之著眼點。

（三）劍刃：

指劍身銳利的兩面，如《六韜》載：「三軍拒守，木螳螂，劍刃，扶骨，廣二丈，百二十具。」孟郊〈寒溪詩〉：「劍刃凍不割」皆是。

開刃法一般有平滑式（蛤嘴式）及斧頭式（銀劍開刃法）兩種。前者刃部較平滑鋒利，適合切、削、割、抹；後者刃口較窄，厚適合砍、劈、扎、剁，各有用途。其他尚有以78或106個角度磨製之南斗五星及北斗七星劍，形制特殊，傳為梁朝陶弘景所創；今人除「青雲鑄劍藝術館」外，應無人有此工藝能力。另外，據《辭海》引《周禮・冬官・考工記》曰：「古兵器名。兩刃而有脊，自脊至刃謂之臘或又謂之鍔。」可知劍脊至刃部之間古稱「臘」或「鍔」。

（四）劍鋒：

指劍身末端與尖部相連的菱形刃，古稱「劍芒」、「劍頭」、「劍杪」。（《淮南子・說山訓》載：「慶忌死，劍鋒，不給搏。」）有分圓鋒、月鋒、蘭鋒、尖鋒、以及劍鋒山等五種。

（五）劍尖：

　　指劍身稍端尖銳之點，隨劍鋒形制不同而有不同之樣式。有常見的尖狀、明清的圓形等，亦不同之用途。

三、劍鞘

　　指保護劍身的硬套，《方言》載：「自河而北，燕趙之間，謂之室，自關而東或謂之廓或謂之削，自關而西謂之鞞。」白居易〈九日醉吟〉：「劍匣塵埃滿，籠禽日月長。」杜甫〈遣心詩〉：「氣衝看劍匣，穎脫撫錐囊。」因此名目頗多，如「劍套」、「劍殼」、「劍匣」、「劍庫」、「劍室」、「劍衣」等。

　　質材有黑檀木、柚木、花梨木、紅豆杉、木質加漆、包裹馬皮、蟒皮、鮫魚皮、綢緞、絹布，或以銅、鐵、金、銀等金屬製作。盧照鄰〈劉生詩〉：「翠羽裝劍鞘，黃金飾馬纓。」正說明著劍鞘質材之多樣化。

　　鞘上大體裝有鞘口、名牌、護環、劍鏢等功能性飾物。除名牌外，其他多以三、五等吉祥數目裝置之。

（一）鞘口：

　　防止劍鞘入口崩裂之裝置，又稱「吞口」、「鯉口」等；質材多與護手相同（以銅、鐵等金屬製作）。依劍制品類不同而有多種造型，如：珠環鞘口、睡蓮鞘口、三十六天罡龍龜口鞘口、素環鞘口、福到鞘口、牡丹鞘口、蓮花盤身鞘口、蟠龍口鞘口等。

（二）護環：

　　古稱「劍珥」、「劍璲」；乃為保護劍鞘，防其變形、崩裂或方便掛佩、繫腰之用。無論單環、雙環多裝有繫帶環（或孔），因此又稱「帶環」。若雙環相連，稱「劍橋」，或與刀同稱「提樑」，變化更多。繫腰帶則多以緞帶穿繫寶石而成，因而又有「劍珮」之稱，《文中子・周公》中有載：「子曰，先王法服，不其深乎。衣裳襘如，劍珮鏘如，皆所以防其躁也。」正是此說。依劍制不同，歷代佳品甚多，如：八卦護環、牡丹葉護環、睡蓮護環、祿字護環、雲紋護環、素銅護環、龍形護環、虎形護環等。

（三）劍鏢：

　　古稱「劍珌」或「劍標」；漢制為方形，今制則多為微尖之橢圓形。為防鞘尾因置放地面或撞擊受損而設，亦有用於攻擊戳戮之用。歷代因造型或雕鏤紋樣或用途不同，品類亦多，如：壽字劍鏢、牡丹劍鏢、壽王劍鏢、如意劍鏢、素銅劍鏢、雲紋劍鏢、鑽尖劍鏢等。

（四）名牌：

　　為題劍名、表彰功績或純為美觀之用。又以文字、圖案、雕刻或特殊造形製作。質材則多以貴金屬或寶石珠玉為之。如漢劍之「古玉雲紋牌」、明雙蛇劍之「雕蛇白玉牌」、個人新作承天劍之「黃金名銜牌」等。

四、劍套

　　指裝置劍具以利攜行或存放之布套；質材為一般布料，也有刺繡精美之絹綢絲緞，亦有以木盒或錦盒裝置，更顯尊貴。古稱「劍韜」、「劍囊」，今稱「劍衣」、「劍袋」或「劍盒」。

　　劍的長度、重量因需求不同而有多樣變化，《周禮‧冬官‧考工記》曰：「桃氏為劍。身長五其莖長，重九鋝，謂之上制，上士服之。身長四其莖長，重七鋝，謂之中制，中士服之。身長三其莖長，重五鋝，謂之下制，下士服之。」鄭鍔《周禮解義》載：「人之形貌大小長短各不一也，制劍以供其服，非直以觀美，要使各適其用而已，故為三等之制，以侍三等之士，俾隨宜而自便焉。劍之莖其長五寸，劍身若五倍，其莖之長則為三尺也，重九鋝，則重三斤十二兩也，其長之極，重之至也。故謂之上制，唯士之長而有力者，然後能勝之，故上士服之。劍身四其莖之長則二尺五寸也，重七鋝，則重二斤十四兩也，長短輕重得中焉，故謂之中制，為人之得中者所宜服，故中士服之。若劍身止三，其莖則二尺耳，重只五鋝，則二斤一兩三分之中耳，輕而且短，故謂之下制，士之形短而力微者，可以服焉。」皆可明白身高、身分與劍長、劍重都有關聯。鐵劍出現後，劍身漸次加長，護手加大，莖長亦多變化；戰國時已有 1.4 公尺長劍出土，漢以後變化更大。現今武術用劍具之長度，以直臂垂肘反手持劍時，劍尖不低於耳上端為準。男子劍重不得輕於 0.6 公斤，女子劍重不得輕於 0.5 公斤。

　　又有文劍（又稱雌劍，如陰鏗經〈豐城劍池詩〉：「唯有蓮花鄂，還想匣中雌」）、武劍（雄劍）之分。前者為健身、舞劍之用，長 3 尺 2 寸，重約 1 公斤上下；後者為爭戰格鬥之用，長 3 尺 8 寸至 4 尺 2 寸，重則逾 2 公斤。

　　歷代寶劍、名劍頗多，劍名更是雅致高貴；多散記於各類文集類書之中，而收集較為完整者，乃南北朝梁陶弘景著《古今刀劍錄》、北宋為方便皇帝參閱之《太平御覽》，以及清康熙年間翰林院歷 3 年收編完成之《御製分類字錦》。◆

註釋：歐冶子，春秋末期戰國初期越國人。中國古代鑄劍鼻祖，相傳是另一鑄劍大師干將的師父，也有一說是師兄。

走入刀劍神祕的世界──談刀劍收藏

文‧圖／青雲鑄劍藝術館

壹、前言

　　現代人生活緊張，因此工作之暇，大都會以多樣式的休閒娛樂紓解壓力。其中「收藏」便是一項既不勞師動眾，又不過度花費體力的優質活動。而收藏又可大分為保值型、研究型以及滿足型（自我滿足型、誇耀滿足型）三種。保值型如收集郵票、錢幣、古玉、古畫、古玩、珍寶等；研究型如：收集專業古籍、古地契、古唱片等；滿足型如：收集玩具車、撲克牌、火柴盒、醜陋的小動物、古怪的人偶、絕版的老唱機等等，千奇百怪，全只為藉此依託精神，怡情養性。而一種兼具上述三型內容，尚且包含健身及自我心理強化功能的嗜好就是──刀劍收藏。

　　地球上各類生物，無時無刻不在為其生存而奮鬥努力，甚至為求確保生命安全，擴充生存空間進而侵併相殘，人類更是如此。而人類為攫取勝利所不斷創造、探研的攻防武器，當然就是那個時代智慧的結晶。因此，兵器製作的好壞，幾乎是一個國家文明程度的指標，也是一個國家文化、科學、工藝水準的代表，其珍貴程度明顯可見。

　　再則，世界各民族的歷史發展中，都有相當長時間的佩劍文化，甚至國王以刀劍為最高榮耀之封賞，貴族以佩掛的刀劍來彰顯其社會地位。因此，刀劍裝具製作之美，非但不亞於其他工藝、美術，甚至還可以視為時代藝術的櫥窗、時代美學作品的代表；而這也就是今天成千上萬的人好藏刀劍之絕對理由。

　　當然，幾乎所有刀劍收藏家都是以材質是否精良，製作是否精緻為收藏與否的第一個要素；至於其他的著眼點，則可大分為「時期」、「種類」、「品質」、「用途」等四項：

- 一、以時期來分：有人專收古董，於是越老、越完整、越有名氣越好；有人專收近作，則越精美、越是名師作品越好；也有人兼容並蓄照單全收，只要是喜歡的都好。

- 二、以種類來分：有專收單一國家或民族，亦有專收單一形制刀劍，以及專收特定時期或特定作者。

- 三、以品質來分：有專收精品，有只要形制適合就可，亦有只要買得起都要。

- 四、以用途來分：可分為研究、把玩、增值、習練武術、歷史教材等。

由於有上述多項基本條件的不同,於是收藏的內容與主觀性的價值認定,普遍存在著極大的差異。

貳、收藏要點

為方便討論刀劍的收藏通則,以下將不強調上述的基本差異,而是以一般藏家在收購同時,幾乎都會考慮到的標準來說明:

一、外觀

(一)保護設備或包裝

指的是裝置刀劍的硬式盒具或軟式保護套。這部分,古董與今作都可能具備,不過以新品比較多見。古董重點在於是否原裝(與劍具同一組或同一時代),是否完整,質料是否正確,上面的文案、紋飾是否象徵著當代意義等。今作則以質感是否高雅,氣密或保護性是否適切、堅固,造型、裝飾是否得體,材質的乾燥度也是觀察的重點;這是非常重要的,因為由此可見前一收藏家或製作者,對此件刀劍具之重視度,亦可視為其保養品質之鑑定書。

(二)刀劍外觀

刀劍的裝具價值雖無法完全與刃部相當,不過裝具是否精良美觀,直接關係著賞刀劍者的直接視覺衝擊,就如同一個人的外表衣裝一般,可見刀劍裝具與組裝工藝確實在收藏的著眼點上,仍是極重要的考慮元素。

先了解刀劍一般通用的部位名稱:

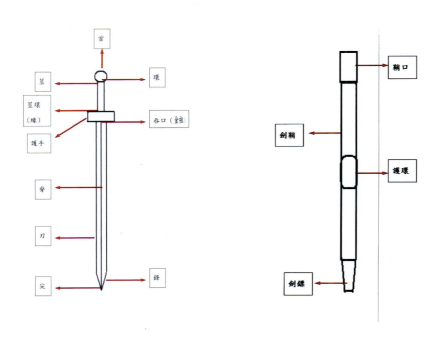

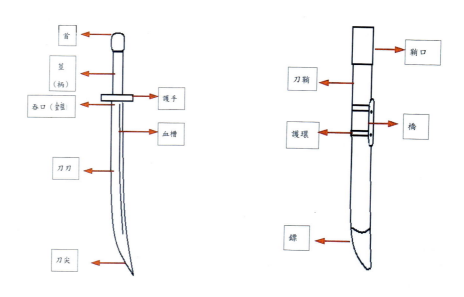

其次檢驗刀劍具上所有的配件（首部、柄緣、柄飾、護手、鐓部、鞘口、護環、提樑、繫帶孔、鏢等）是否牢固、完整，裝置區位是否正確。古董可欣賞其傳統金屬工藝之美，如：雕刻、鑲、嵌、鎏、錯技術，圖案寓意，所有配件圖案紋樣是否相關（可得知該件藏品是否為原始配件）；至於配件尤其是護手稍微鬆動現象誠屬自然，應可在合理範圍下接受。新品除要重視上述內容外，更要注意裝置工法是否用心，配件與鞘柄結合處之處理方式（用暗釘釘牢、或以黏膠膠合、或以螺絲固定、或利用鞘的寬窄差來上緊配件），質材是否實在（用手工一件件刻出來的、或用脫蠟法經整飾後的成品、或用翻砂的成品、或用銅片直接裁割而成的、或用銅片在鋼模上倒著敲出來的；整塊一體成形的、或焊接的、或直接以鉚釘螺絲固定的……）；無論新舊作品都要注意更新的痕跡，若有，則必定要知道原因，以免衍生不必要的困擾。

（三）檢查刀劍鞘是否完整

裝塗、包覆材料是否原版，鞘與柄的材質是否成套（由質材、顏色、裝飾圖案等）。古董若有些微的損傷應屬正常，只要仍在自己忍受範圍內，應該都是可以接受的。

（四）佩（繫）帶是否原裝，帶鉤是否完整

新品要嚴格要求，古董則以全部具備為佳；勾住佩（繫）帶，將刀劍提起，看傾斜角度是否正確（掛配時成 30 度到 60 度之間）。

（五）新品必須嚴格要求格（護手）與鞘口之絕對密合

整把劍自握把到劍尖，必須是筆直的（刀則中脊線成一完整的連接），且將刀劍倒轉過來（鞘朝天，柄向地）不會呈自然落體式的脫鞘才行，因其代表著造劍師的工藝水準。古董則不必過度強求，畢竟經前人不斷使用後，些微自然的鬆動現象是被容許的。

二、劍身

刀劍一旦變成珍藏品，那它的原始切割砍擊的用途已自然的被淡化，因此我們應該將它視為一種極高尚的藝術品。也因此，當我們要鑑賞把玩時，一定要有正確的規範和程序，一則尊重該藝術佳作，二則求取人我之安全。

拔劍時，劍鏢（鞘尾）應朝前上方或持鞘之手的斜上方，劍身平擺（兩刃分向左右，劍脊朝天），以左手反握劍鞘，右手正握劍柄，置於近右腰處；用左手拇指頂著護手輕輕推開，右手將劍向自己右後方緩緩拔出，這時可一段段仔細地欣賞劍刃，待劍身全部離鞘後，左手將劍鞘輕輕置放在左側鋪著棉布的桌上，或軟質墊子上，靜下心仔細觀賞。無論如何絕不可用手觸摸劍刃，因為手上有汗，會使劍刃生鏽；而劍刃若是鋒利，亦可能會造成賞劍者無謂的傷害。返鞘時，以劍脊平靠著劍鞘，再慢慢滑入，切不可太用力合上，亦不得以手指將劍尖導入劍鞘。

賞刀時，用左手反握刀鞘，右手正握刀柄，將刀反拿（刀刃向上，刀背向下），刀鏢（鞘尾）斜斜向前、向上，執刀鞘的左手要儘量靠近鞘口，用拇指頂著護手，稍加用力推開刀鞘，右手施力緩緩拔刀，同時可以慢慢欣賞刀刃；等全部刀刃出鞘口，一樣以左手將刀鞘輕輕置放在左側鋪著棉布的桌上，或軟質墊子上，仔細觀賞其刃面、線條、刀鋒等。入鞘時，以刀背靠著刀鞘，再慢慢滑入，切不可太用力合上，手指頭不可碰觸刀刃。欣賞日本刀時，若欲觀察銘文與研磨師留下的圖記，應經主人同意後方可拆解，當然若交由主人自己拆解應當較為妥切。

欣賞刀劍刃身時，大體上有以下的重點：

（一）看其刃部、鋒尖、劍脊、兩坡

刃部、鋒尖是否有崩口。劍則視脊是否平直，兩坡是否對稱、等距；若有血槽，則更要注意其是否平直、均勻、收頭的部分是否流暢。（有些阿富汗短劍上的血槽就在劍脊上，而它的劍脊並不在劍刃的中間，而是偏一邊，兩面並不對稱。因此，上述只是原則，有時，我們也得細心欣賞特例！）

刀則視其刀脊弧度是否平順，刃、脊、背或血槽條線是否平整。

（二）看刃面有無裂痕，是否有鏽蝕甚至穿孔

新品應嚴格要求完美；古董則需依其年代或收藏目的設定容忍尺度。當然其表面

包漿能留原貌最好，若已經後人研磨，亦應觀其研磨是否平整到位。刃面紋路最好是在研磨中自然呈現，但經弱酸處理，事後也有適度的酸鹼中和（可由刃面顏色與鏽蝕程度判斷），應是可以接受的表面處理工序。

（三）察明是何鋼材

時代不斷地進步，現代煉鋼技術當然優於古代。因此，古代若非經名匠大師，耗去數年甚或數十年心血精冶苦鍊之寶劍名刀，一旦與現代一般實用刀具正面撞擊時，多半會崩口或捲口是可以理解的。因此，現今許多國外知名的刀工，將現代鋼廠以科技方法生產之高級鋼料直接裁切，以削去法製作成精美的刀劍成品，仍被承認為手工刀，這種現象一直為國內、外一般小型刀劍藏家或玩家所普遍接受與推崇。也因此，現代本土刀劍作者，若以現代優質鋼料製作各類刀劍，只要設計用心，製作負責，精緻絕美，不但沒有什麼所謂「恥辱」，更應予以肯定！國人實不應給自己人太多苛責。不過，若能以純手工鍛打，如佈生鐵、夾鋼、包鋼甚至積層摺疊等傳統方式，焠煉出剛柔並濟的刃材，則又是另一個領域的欣賞面向。個人偏好實則佔有較大的層面，倒是不必去爭論誰是誰非。

夾鋼

包鋼

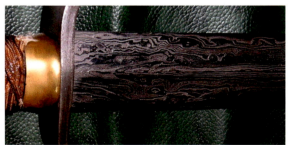

積層鋼（摺疊花紋鋼）

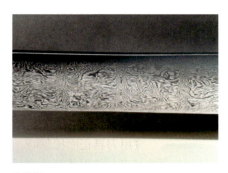
烏茲鋼

現代鋼料品類繁多，多數為進口特殊鋼，鋼質精純，實用性絕佳，加上精確的焠火技術，要實踐傳說中的神劍能耐，應該不難。所以若以現代鋼料成型的作品，質材如何實可不必太多斟酌；而其琢磨功力，與造型之美，應是評鑑重點。畢竟現代研磨刀劍的機械雖然極為進步，但研磨、修飾的最後工序，尤其是長尺寸的刀劍，還是要仰賴老練、純熟的手工才能完成；也因此，最後修飾工序是以電動滾輪操作或水磨拋光，就成為收藏家斤斤計較的品評元素。

若為花紋鋼，可觀察是通稱「烏茲鋼」的結晶花紋鋼（冶鍊出來的初始鋼料即有紋路，紋路較夢幻，較不連貫），還是通稱「積層鋼」的焊接花紋鋼（先將不同含碳量的數層鋼材打在一起，再重複摺疊鍛打而成），可注意其花紋之流暢性，有否出現裂口（俗稱雙嘴或夾灰），是否為複合鋼（摺疊鋼包高碳鋼，刃口露出高碳鋼，中式刀劍較多此類工法；或摺疊鋼包低碳鋼，低碳鋼在刃部中間不露頭，日本刀多為此類工法）等。至於哪一種複合鋼比較好，就看藏家的主觀需求與認定了。一般而言，軟硬鋼交互使用最主要目的是在避震，因此該件作品好壞的區分，就在其實地砍擊時回震力道之強弱。

（四）觀察焠火紋（日本刀稱為燒刃紋）

刀劍是否有適當的熱處理（焠火），直接關係著其硬度、韌性等實用價值；因此若為一件沒焠過火的作品，實在不算是一把真正的刀劍。

古代焠火，為防止崩裂與控制局部之軟硬度，用泥土摻合其他原料，以各種經長久實驗後的方式與圖案塗在刃面上，以保護高溫後快速降溫的鋼刃或刻意的造成刃口與其他刃身的硬度差；也因此經精緻的研磨後，刃面出現一種不規則且有明顯色差的「刃紋」，渾然天成，變幻多端；以日本刀發揮得最是淋漓盡致。

在賞刀品劍時（尤其是古董），我們多會刻意地觀察其是否有刃紋，當然一般都是以有刃紋者較為討喜；不過日本刀除外，是否有經焠火呈現的刃紋，並不是審度日本刀劍好壞的絕對原因。另一種紋路很容易被誤為焠火紋的，就是夾鋼或包鋼作品所露出刃口的高低碳鋼交接紋；不是這種紋路不好，而是要確知它們的區別而已。

（五）彈性測試

最好是將鋼刃的斷片送交專業單位測試最為準確，若有困難，則以歐美刀匠簡易的測試方式：將鋼刃尖端夾住，以鋼管套住，並露出所要測試區位，再用力折曲（60度以上），看其是否變形；或將鋼刃兩端頂在測試機臺上，以機械力擠壓，讓鋼刃彎曲至60度以上，再緩緩鬆弛，如此反覆數次，看是否彈性疲乏而變形，也就是測試其金屬記憶性強弱。不過以上方式用在斷一把少一把的古董刀劍上應該較不適合；因此僅建議用拍擊方式測試，較為安全。

要禮貌地徵求原主人的同意後，我們才可以用左手握劍，右手輕拍劍首，以試其彈性。這種測試方法，一般中式刀劍彈性較好，日式刀劍較無彈性；其實一般經過精心製作的刀劍作品，都有彈性，只是程度問題而已。其程度是以其劍術需求，而經過特別設計的：如西洋劍（指18世紀以後的作品）主刺擊，重伴攻，需要彈性良好的劍具才能充分發揮，因此這種劍具的韌性當然最好，不過，卻要犧牲部分硬度（硬度和韌性一般都成反比的）。日本刀術趨向大劈、大掛的動作，因此不需要太多彈性，其硬度當然可以大幅度增加。由上可知，彈性大小不是絕對等於刀劍品質的優劣。

不過我們強烈建議，盡可能不要將劍尖抵在硬物上，直接用力將劍刃壓彎，以試驗其彈性；尤其是古董刀劍。因為這樣不但會傷害劍身，而且極有可能給自己或旁人帶來意外且無謂的危險。

（六）銘刻及其他刃面工藝

中外刀劍作品往往在刃面上有許多裝飾性做工。西洋刀劍上經常看到酸蝕法紋刻、鍍藍工藝、鎏金、錯銀、鑲嵌貴金屬等裝飾。日本刀莖（握把）內幾乎都有銘刻作者名號、製作時間、地點，或使用人、擁有者之職銜、名字；刀刃上有些還有精雕（陰、陽雕法都有）不動明王相關圖像、龍、或花卉等。而中國刀劍則兼而有之。各代刀劍經常有出現血槽的設計，有單面單條，也有單面多條；槽中還有鎏金、鎏銀之圖案，也有將鋼珠或銅珠裝在血槽中，讓它上下滾動，充滿玩趣；明清刀劍還有多變化之「吞口」設計，奇巧非常。

一般有特別裝飾的作品，價格都會稍高。一方面因為施工較複雜，一方面此類刀劍之擁有者，大都是貴族或高官，保存當然較完善，做工當然較精緻，藝術價值當然也較高。

三、握感

　　刀劍既是藝術的結晶，更是實用的器材；因此，一件刀劍具若無法方便使用，或說它的握感不好甚或不對，此類作品將喪失其初始目的。不過，收藏古董的藏家，切不可以此為唯一評量標準，因為古人或許有其特殊或必要之用途，而其體力、臂力，與現代坐辦公室的人也不一樣，我們必須給予較寬的容許幅度。

　　有關握感部分有以下一些要點：

　　（一）握住劍柄（依其原本設計之單手式或雙手式）輕輕上下揮動，感覺是否輕巧，向下砍擊時是否會偏手，起碼拿起來不會覺得很沉重，舞動起來不會覺得吃力或脫手，應該就可以說握感不錯。要做到這一點，造劍者須得在打造刀劍時，一面熱處理，一面調整刀劍之平衡點、力點、重心、手感以及長短，才能使用者感覺到稱手，也才不會因長久操練，導致手腕肌肉受傷。

　　（二）如果是為練武術而收藏刀劍，那長短就要注意了，必須依個人體型高矮審慎選擇。一般以單手持刀或劍，向下 45 度角斜劃，若尖端不觸地就可以；或以單手握刀劍，側平舉後，再將刀劍尖轉回胸前，以尖端不超過胸口中央為原則；國術界有一個較清楚的規定，就是將劍反握，劍尖與耳垂齊高就是標準的長度（特別的派別除外）。

　　若不是為健身而收藏，那長度就不一定重要了。不過，收藏日本刀的玩家，多半喜歡兩尺三寸以上的所謂「定製刀」。當然日本刀原則上越長價錢越貴，但短刀卻出自「大名」之手者，仍是廣大藏家之最愛；其他各國刀劍則較無此要求。

　　（三）重心在什麼位置，經常是藏家爭論的地方。其實依照武術派別不同，要求自有不同：一般都在劍刃與護手交界處，或離護手三個指幅處較稱手；不過劍（刀）尖與劍身厚薄比例，也會直接影響重心與握感。

四、感覺

這是一項很抽象的說法，不過許多藏家都認為這非常重要！因為再好、再有名的作品，如果「不對味」，就不會想要收藏；就算勉強收藏，事後也不會經常去欣賞或把玩，收之何用？

反之，如果對味了，喜歡上了，就算只是看了一眼，都會朝思夢想，因此無論多麼昂貴，都會想盡辦法籌錢收到手。當東西收到時那種雀躍、滿足，絕非一般人所能體會，甚至有人將其日夜相伴，連另外一半都會為之眼紅；其實這種極度的歡悅感，正是刀劍收藏家們之所以願意為其耗去畢生積蓄的重要原因。

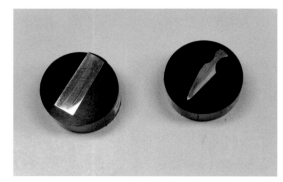

標準硬度測試與金相觀察用的試片

經過上述的檢驗，一件適合且優質的收藏珍品，應該就能安心地到您手上。而一般科學性的檢測如：「X光檢測法」、「液滲檢測法」等非破壞檢測實驗，「金相分析法」、「硬度試片製作」、「金屬記憶性測試」等破壞檢測實驗，是不是藏劍之前都應進行的工作，則是見仁見智。個人則以為收藏藝術珍品，應該以歡喜為主，以經驗法則為輔，如此才有「人味」；就算有時「失算」，亦為人生的過程，不必過於物化、僵化。

參、刀劍保養

空氣中的水分、酸性懸浮微粒、手汗、鼻息或口沫，都會對珍愛的刀劍收藏造成傷害。尤其經過手指觸摸過後，若沒有立即擦乾淨，不到 48 小時即會氧化生鏽。因此，賞刀玩劍時，最好先戴上口罩（日本人口咬宣紙，意思相同），阻絕講話或吐氣時逸出之濕氣；雙手戴上細棉製手套，以避免汗水接觸劍身；若不能戴著手套、口罩，起碼絕不可用手碰觸劍刃，並保持約 30 公分賞劍距離，一方面保護劍刃，一方面也避免人身受傷。這是愛劍的基本常識，更是賞劍的基本禮節。

當然正確而有恆的保養，仍是保有完整漂亮刀劍的不二法門。刀劍保養的方式大體上分兩個步驟進行，一為清潔，二為養護：

一、清潔部分：又分為刃部與配件兩大部分。

（一）刃部清潔

每次賞劍後或一星期左右做一次的保養稱為平時保養，大都不必拆下刃身（刃）；一年一次或其他定期保養時，能完全拆卸的刀劍，如所有青雲劍或日本刀，建議拆下所有配件，以做好全刃保養；其他刀劍，若不方便拆卸，則儘量就好，不要為了「好好」保養，而將珍貴的收藏破壞了，那就得不償失。

1、擦劍

以乾淨的棉布、面紙或化妝棉輕輕擦去刃身上之殘油、灰塵，建議儘量單向擦拭，以免回拉時夾雜在棉紙或棉布上的灰塵微粒將刃面刮花。再以棉紗沾少許拭劍油（丁子油或「針車油」）均勻塗抹劍身，3分鐘後以純棉毛巾布來回用力擦拭，持續約3到5分鐘，劍身自然產生些微溫熱。目的在去除刃面的雜質，同時因為自然加磁，促使鏽、鈣分子產生化學變化，長久以後，可以填滿刃身上的毛細孔，不但比較不容易生鏽，而且刃身的光澤會漸漸深沉冷冽，滑潤內斂。不過這段擦拭過程，務必專心一致，以免被割傷或戳傷。而這段擦拭過程，正也是收劍者靜心見性、涵養自我的時刻，望有愛劍者善加把握之。

日本刀則建議在擦去殘油後，將鹿角粉（或傳統撲面粉或痱子粉）包裹於絹布中，均勻撲打在全部刀刃上，再以棉紙輕輕擦拭，徹底除去殘油與積塵。再薄薄地以刀劍專用之丁子油均勻塗滿刀身，後以棉紙輕輕擦過一次，讓刃面上有油卻看不到油這樣最好。完成上述工序後，就可以歸入白鞘（朴木製）收存。

一般包漿（刃部表面呈現出之黑色鈍化層）良好的古董刀劍，建議在初步去除殘油與積塵之後，直接施以薄薄一層保護油即可（油不宜太厚，否則反會傷到刃身）。

2、盤劍

在桌上（一般茶几高度最好）墊上長條型純棉毛巾（大浴巾亦可），將刃身平放其上，以鹿皮（純棉毛巾亦可）包裹一小木塊（約1□3□12公分左右），用平整的一面在刃面上用力來回盤擦，約1到3分鐘；這個動作在去除微小刮痕，去除深藏的殘油、雜質，及增加劍身毛細孔之收縮速度。待刃身微微發熱後，在刃身上用打粉包輕輕打上少許拭劍粉（鹿角粉），用乾淨的面紙（日本「奉書紙」一類的細棉紙皆可）由合口向刃尖輕輕擦拭，以再次清除殘餘油漬，並去除皮革所可能留下的酸性物質。這時整個刃身光潔清亮，是它最乾淨漂亮的時刻。

不過，日本刀與刃身是粗造表面（凸面花紋鋼，如克利士劍；或曾經鏽蝕之古董刀劍）的刀劍，盤劍動作就不適合使用，請藏家務必注意。

3、除鏽

不慎讓珍藏的刀劍生鏽了，如果是微量情況，只要用市售的除鏽油擦拭即可去除；如果用「除鏽膏」一類強效除鏽劑，就要整把均勻塗抹擦拭，否則原生鏽處因過度擦拭會特別光亮，整把刀劍也因此色差太大，失去美觀。如果生鏽嚴重，則建議送到刀劍專業店，請其專業師父處理，以防損壞擴大。

新購入的古董刀劍有鏽蝕現象，就看收藏者著眼點在哪裡了；有人認為應保持原貌以不失古味，於是只是上油防止繼續鏽蝕，或用油布不斷擦拭，或以較精細之金屬用菜瓜布清清除鏽，以最大的可能減低氧化程度。有人認為應恢復如新的舊貌，把玩時才較清爽，於是找名家打磨，或自行整理，甚至為求美觀，小量的將缺口磨平，或補平，將刃身稍加改變。其實只要把握以下兩個原則應該就可以了：一絕不能讓它繼續生鏽，二不可改變它的形制。

（二）配件清潔

刀劍如果因為擺飾，或置放於無遮掩的空間裡，配件沾上灰塵或其他空氣中的浮懸物，是很自然的事情；因此配件的清潔也是非常重要的。

1、上防鏽油

若不是每天養劍或居住處所較潮濕，則劍歸鞘前必需塗上一層薄防鏽油，以避免與空氣接觸。但若每日皆能定時保養，則保持劍身光潔亮麗，反有利於劍之養成，不需上油。配件因有各類裝飾雕刻，導致凸凹不平，可用軟毛牙刷或豬鬃毛刷沾油輕輕刷拭，將可有效將保護油適當的舖滿所有空間。

2、保養配件

以原保養用布或皮來擦拭配件即可，（若要使銅飾光亮，則可以布圈握之，再用力左右旋轉）因布上已有餘油，自可產生保護作用，以避免氧化產生銅氯。

3、養劍鞘

為養劍最後一道手續；再以原保養用布或皮圈握劍鞘，上下左右用力擦拭，務使木質生熱，如此木料內之油質，即會慢慢地浮現於表面。長久以後，整把劍鞘表面覆蓋一層木材油，有如一層亮光蠟，不只質感奇佳，而且往後只需稍加擦拭，即可永保

光潤。若是漆鞘，則建議以棉、毛質料乾淨布塊輕輕除塵即可；若是皮鞘或包皮鞘，則定期以皮革保護油擦拭，以確保其滋潤不龜裂。

　　青雲刀劍，建議每天最好保養一次，至少每 3 天即應保養，切不可超過 7 天不保養。劍支在經過上述保養工作一年之後，每 10 天進行一次即可；兩年後可 15 天；三年後 25 天；四年後 1 個月保養一次即可。劍經過如此養護，刃面上將會漸漸浮現紫色及綠色光芒神妙非常。當養劍達如此階段，刃面上將密佈古色古香之白色斑紋（或斑點），此乃劍身內之鏻、鈣質浮現所致。若再用力擦拭使產生熱效應，即可反射紫光或綠光。此時應再繼續保養約半年，劍身自然覆蓋一層類碳質，可永保不鏽，養劍至此方大功告成。

　　日本刀或古董刀劍則僅需於觀賞後保養一次即可，不過若長時間未能拔出觀賞或把玩，建議 1 個月，至少 3 個月能清理一次，以確保無損。

　　寶劍於鑄造之時已盡收天地精華；養成之後，更因與人日月相處，養其靈性，加以其原有鋒銳之氣，故可鎮宅避邪，更可永留後世，成為傳家至寶。以上動作都必須平心靜氣，因此可視為修身養性之絕佳方式。

肆、刀劍典藏

　　賞劍、養劍之後當知如何藏劍；茲分存放、掛飾與擺飾三類分別談之：

一、存放

　　一般刀劍多以「合鞘」存放；但若鞘身為皮革等經化學處理過之質材，則務必與劍身分開陳放，以免遭酸性化學物永久性侵蝕。若有控溫、除濕之金屬櫃存放最佳；其次為一般鐵櫃；再其次為木櫃尤其是新木櫃最差，因其含水分較多之故。若只能存放於木櫃，則務必加裝除濕系統或除濕片，以有效杜絕生鏽之危機；濕度一般以 50 度上下為佳，溫度則以 25 至 28 度之間（常溫）為原則。因如此濕度、溫度之下，刀劍較不易生鏽，不過若該刀劍產於較潮濕地帶或國家，刀劍鞘材有為當地木料時，請於收藏櫃中放置一杯清水，以免因為過度乾燥導致鞘部龜裂。

　　刀劍若無暇經常玩賞或保養，亦應隨時翻動，以免刃身與置放物（如鞘、錦盒或刀劍架）長時間黏貼，發生質變；重則深度腐蝕，造成無法彌補之傷害；輕則外表受損、變色，影響觀瞻；此點常為刀劍收藏者所疏忽。

鞘身、握柄為各類刀劍較易損壞之部分；若其質材為動物皮、骨，則尚得加裝除霉與防蟲設備，如臭氧製造機或負離子空氣濾淨器等，以防污損、蟲蝕。

二、掛飾

以佩帶掛之於牆上，若兩旁加飾古畫、木竹等藝品，實為別緻且典雅之裝飾。

至於如何掛法，本無定制，唯臥房、廚房、廁所等處較為不妥；尤其是廚房或近廚房處，因油污較多，恐傷刀劍之外表。如此藏法因與空氣直接接觸，則務必勤加擦拭、保養，以防塵污鏽蝕。

三、擺飾

將刀劍擺置於刀劍架上，一則可供觀瞻，二則方便取出玩賞，三則可擺之於相關位置，以為避邪、鎮宅之用。

所謂「臥刀立劍」，乃指刀要橫臥於刀架上，劍則需直立於劍架中。而刀之橫臥，有一說：刀主人若尚健在，刃口應朝上擺置，即凸面向上，這應只是為了取用方便所形成的習慣而已，不是定制。日本刀公開展覽時，為了使觀眾看到較有特色或較美的一面，刃口有些朝上有些朝下，以實際用途為擺置的唯一考量。

若以斜架置刀，更可表現刀之英勇犀利，一般都是刀柄在下方，但若擺置位置低於腰際，為了安全起見也可將刀柄朝上。一長一短雙刀，則長刀在上，短刀在下，握柄朝左（仿日式）。單一短刀則可斜放，以增其姿彩。

劍有剛直之意，因此一般皆以直立擺置，握柄朝上為原則。但若與劍鞘分開擺置，為安全顧慮，應將握柄朝下（以單斜架置放長劍者例外），劍尖朝上為原則。◆

陳天陽簡介

文／林智隆（美和科技大學副教授）

民國 43 年（1954）春末的一個清晨，15 歲的「小光頭」（當時初中生髮型）陳天陽（1940-2011，法號「悟靈字「青雲」），又蹲在臺北植物園內一角，癡癡凝望著修瓷、補鍋老人那雙靈巧的手，一個個破裂的花瓶、鍋壺，轉瞬間便神奇地完好如初，年少青澀的他為之傾心崇拜，終於拋下正規的學校學程，毅然投入門規極嚴的少林嶺南派門下，排序為「悟靈」，法號「青雲」，成了少室宗維陀門俗家弟子第 32 二代傳人，展開他艱辛而又傳奇的生涯。

那位表面樸實的 75 歲老人，正是清末廣東曲江曹溪南華寺正宗南少林兵器主行「法雨上人」的大弟子「了圓大師」（俗名方弘）。精通各項兵器，更為該派鑄劍傳人。曾因考上文秀才、武舉人，先後擔任清廷千總、兵備道守備、兵器廠監督等職，對刀劍冶製及使用技術可謂精實廣博。

師徒相伴 8 年間，陳天陽一面隨師雲遊，以鍋巴和雜菜填肚子，一面潛心修習各類刀劍修護、製造，兼習四書五經、諸子百家、醫理、武術，儼然已有大師風範。1962 年，了圓師父以 83 歲高齡圓寂，囑其投身北禪少林北漸派吳修海師父門下，集少林南北派於一宗，冶劍技藝與禪理結合，作品更加精湛與內斂。

嘗說：「冶劍絕不只是打鐵工夫，更是一門藝術。」「藝」是一種修持的涵養，是由內向外的表現方式，源自於天地間的民族正氣。有如古人仗劍成就事功，必先修習內心正氣之後，才憑藉著寶劍完成志業。在人、劍、功業三者之間聯結成一種難解的關係。「術」則是方法，表現在技巧上。古人製劍曾有「以女人聘爐」之神話傳說，雖嫌戲劇化、誇大化，但正表示劍師冶劍時之誠心專志，不僅費時耗日，甚至要凝聚精血，催動全力才能完功。也因此，

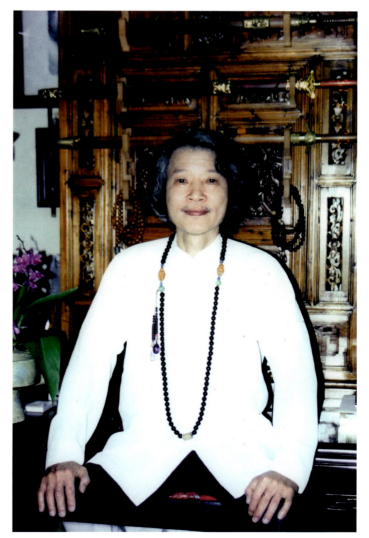

陳天陽青年時期英姿

陳天陽早期運劍 1

陳天陽早期運劍 2

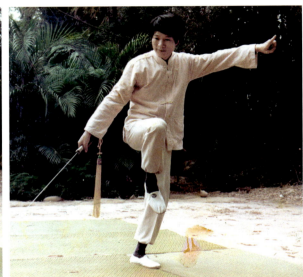
陳天陽早期運劍 3

　　陳天陽一直認爲一位優秀的劍師，就必須具備高尚的品德，全方位的藝術素養，開闊的心胸，在大自然間得以自由揮灑，才能創造出高水準的作品。而一把劍藝製品，也需得充分表達出民族精神與浩然正氣，才是真正的上作。劍爲至尊、至寶、至吉祥代表的觀念，自古至今，一直都在他心中深藏，從未絲毫消褪，所製各類名刀寶劍，也因而溫潤典雅，毫光內蘊。

　　陳天陽製劍自有一套繁複卻又傲人的方法：了圓師父去世初期，承其師訓，冶煉刀劍須配合天時，一年中以春秋兩季最佳，夏天太熱，冬天太冷，皆會影響材質，尤其農曆五月，俗稱「毒月」，聚積各種毒氣；七月爲「鬼月」，代表至邪之氣，對象徵正義化身的寶劍，皆不適合。除節氣之禁忌外，又因生肖屬龍，而龍之地支爲辰，因此必須選擇於辰日、辰時製劍，即所謂「三龍調合」，如此方得於心理上、實際上鑄造出完美無缺的好劍。

　　這段時期，他依師傳採用高碳鋼、彈簧鋼、廢鐵或熟鐵（福安鐵）、少量生鐵等四種鋼材，須依劍種之不同，選擇不同比例之鋼材加以熔化、混合鍛打。以往因無高溫溫度計，因此必須於晚上打造，以便由火色判定溫度。將四種鋼材層層疊合鍛打，以十字方式前後左右來回摺疊鍛打約36次，製成刀劍初胚；如此千鎚百鍊的考驗，務使鋼材在直豎、橫行面都能層層密合，得以承受來自各方強烈之撞擊力量。

　　鍛成劍刃初胚後，再將四坡以鐵鎚鍛實，形成刃鋒堅實、脊線鬆柔的四面劍刃；如此得以堅韌的刃鋒迎接撞擊，以較鬆軟的劍脊吸震，即所謂「剛柔並濟」。

歷朝歷代的刀劍作品，都是當時最新鋼鐵科技的櫥窗，換言之當代的刀劍作品，都是以最新科技所製作鋼料為材料鍛製。因此陳天陽強烈認為現今製作刀劍亦應與時俱進，於是在60年代晚期，即與國內鋼鐵材料專家密切合作，研製硬度及韌度最適合刀劍使用之配料，並遠赴德國、瑞典兩地煉製，利用其最現代化科技成功熔煉出一批完美鋼料，裁製成大批刀劍鋼胚後，盡送回國儲存待用。

粗胚完成，接著進行第一次焠火（熱處理）：將劍刃加溫至淡紅色（約攝氏700度左右），持溫約十數分鐘，稱之「燉鋼」。待整把鋼刃裡外溫度皆適宜後，猛然加溫至艷紅色（約830度左右），將艷紅粗胚由劍尖開始輕輕放入水中，再順勢快速抄水上提後，再整把入水完成焠火。因以裸刃焠火，在溫度急速遽降下極易崩裂，如此特殊的焠火方式，若動作純熟度不夠，時間差拿捏不準，失敗率極高。在溫度還沒全退之前，再以銅鎚敲打，調直劍刃並使劍身柔軟，完成雛形。經過第一次熱處理後，為了確保劍身材質緻密度均勻，須將粗胚放在室外，接受日曬雨淋及熱脹冷縮等大自然之淬煉淬煉。如此經過2至5年時間，溫和消除其「內應力」後，再取出冷鍛，以淘汰「鍛割」或局部鏽死成品，通常能經過這關考驗者僅十之三、五，再一次去蕪存菁。

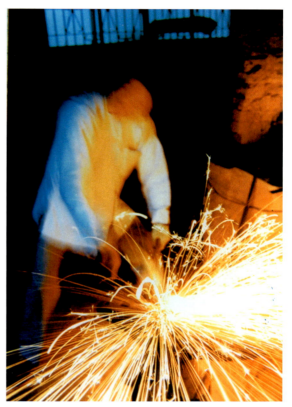

鑄劍：初胚第一錘

冶劍初期因鋼材無適當存放空間，又易鏽蝕，因此依循古法，將其沉浸於山上古井之中，利用井水幾乎恆溫的特性，令其表面迅速「鈍化」以阻絕空氣。因此，雖然預備之鋼材或粗胚數量龐大，但如此儲放卻可多年不壞。

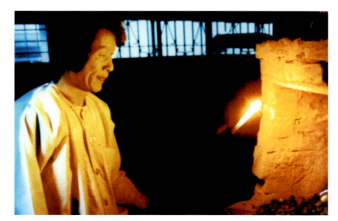

鑄劍：觀火

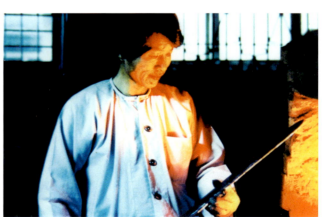

鑄劍：檢視粗胚

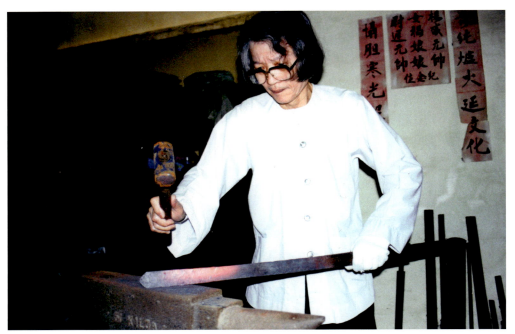

鑄劍:細部錘鍛

　　完成粗胚後,便進行先期銼、磨手續:先將刃面鍛打留下的痕跡銼平,再以粗磨石初步研磨,拉出平直的劍脊與四坡。接著便依刀劍款類不同,對硬度需求也不同的特性,進行傳統「回火」處理:將粗孟宗竹打通,以泥巴與少量碳末、石灰混合塞滿竹筒,再將粗胚插入其中,以溫火加熱至一定溫度後持溫,持溫時間則依所需要硬度不同而有差別;再置於常溫下冷卻。如此,得以有效減少鍛造時產生晶體斷面之可能性,並可加強劍身之彈性。

　　回火完成後,立即進行繁複的細部銼磨。首先將劍身表面黑色碳化層除去,將四坡琢磨平整,接下便是精工細磨與開刃。開刃如同畫龍點睛,為劍身製作最後、最重要之手續;一把刀劍之良窳、好壞;開刃技巧即佔其三分之一。陳天陽開刃法約有兩類:一為榮獲海峽兩岸專利之「銀劍式開刃法」,適合大刀闊斧的劈砍動作,刃鋒不易崩壞,而且平日易於保養、擦拭;二為「蛤嘴式開刃法」,鋒利、輕巧,適合切、削、割、抹等動作,為一般收藏與武術習練者所喜愛,惟平時保養要更加專心與費時罷了。

接著便進行兼具美學藝術與實用功能的劍鞘、配件組裝工程。美學部分，陳天陽堅持每件刀劍作品，除刃部要具獨特生命原素外，配件更應為之「量身訂作」才能彰顯刀劍作品的絕世感與珍貴性。因此無論是各款刀劍形制之研創，裝具配件之設計、雕塑、開模，配件粗模內外之打磨、手雕加工，都要步步到位。每件作品的鞘身，皆以同一木料左右裁開，各依該件劍刃大小，挖成縱深 V 字型凹槽後黏合，如此，鞘身呈現出來的木紋才能一體，更重要的是刀劍因收藏地域溫濕度不同而導致木鞘膠合處崩裂時，或因刀劍無數次拔出、收入而導致刃鋒外漏時，都不會傷到執鞘之手，這是目前海峽兩岸所有中式刀師中唯一獨有。劍鞘黏合後的漆工更是耗時費日：陳天陽要求每一件劍鞘必須將原有木質紋理清晰顯現，且必須觸感滑順，光彩內斂，因此僅劍鞘漆工工程就需將近 30 天上下的時間。

實用部分，最重要的是配重與握感問題。首先劍尖與劍 寬度、厚度都應謹守 0.7 比 1 的黃金比例；整把劍不計劍鞘重量時，依劍款不同應有不同的設計：著重於攻擊用劍，重心應在劍顎前約三個指幅處；著重守勢用劍，重心應在劍 部位。握感方面，陳天陽亦謹守師訓，分成兩大類：著重大幅劈砍動作用劍，握把皆

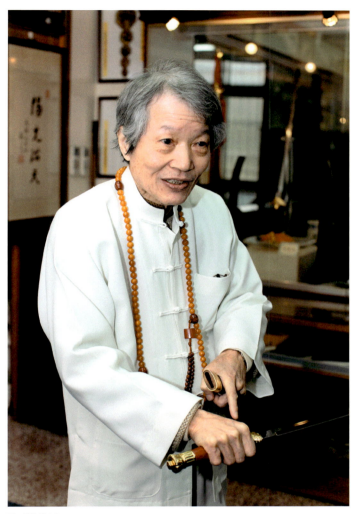

陳天陽敘劍

呈橢圓狀，以方便強力握持；著重翻飛輪轉用劍，則握把作成前後較細中間較厚之圓形，以方便變化手式。如此繁複過程打造出來的劍，自然顯得光澤質樸，莊重尊貴，刃鋒犀利，揮灑輕盈，除有「形」之美，更具「意」之涵。

嶺南派雖世代單傳，陳天陽卻認為如此國技應發揚光大，除經常在全國各地舉辦展覽、親自現身說法、與學者專家相互激盪學習、經常致贈寶刀劍給對國家社會有貢獻或值得尊敬的人，以表一介藝師對家國之關心與責任之外，更是日夜鑽研，時時精

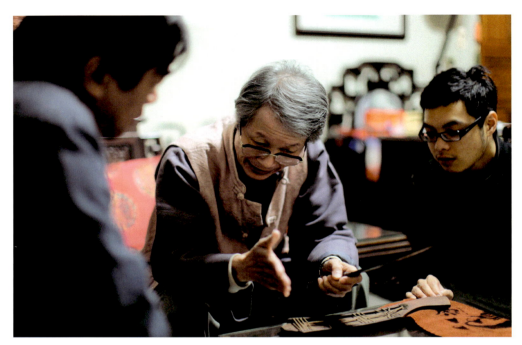

陳天陽教導後進，傳承刀劍藝術與文化。右為長孫陳重智

進。在世期間共研創寶劍 26 款，寶刀 11 款之多，另有專為特殊貢獻人士設計之精美刀劍多款；1983 年獲得中央標準局第一張「銀劍專利」，1994、1996 年相繼榮獲「民族工藝師獎」，1997 年獲「全國產品菁英獎」。前臺灣省文獻會主任委員簡榮聰即贈文勉勵：「鍛鑄華夏精髓於一爐，提升中華文化之工藝內涵，延續堅韌的民族生命力不餘遺力。於傳統劍道文化之恢弘，允為全臺第一人。」各界肯定其為臺灣400 年來首位傳統刀劍鑄造師。（陳天陽刀劍事功洋洋灑灑，請參見附錄）

　　陳天陽一生執著於刀劍藝術與為人處事相融合的生活哲學，他常說：「*刀者到（道）也，劍者檢也。*」要人以刀之明快省己，以劍之平衡自檢。「*無圓不成規，無方不成矩，是乎方圓*」，亦名規矩，明是非，知禮儀。「*殺人的是人心，不是刀劍*」，必須學到「*手中有利器，而心中無殺意；手中無刀劍，而心中有慧劍；慧劍得以斬心魔。*」於此世道中落，倫常漸淡的當下，更加緬懷一代「心」「劍」大師──少室穎谷嶺南鑄劍傳人──內悟靈，外青雲，沙鹿陳天陽先生。◆

A Memorial Exhibition of Chen Tian-Yang's Creation of Swords and Knives

中國人自古習武舞劍，刀劍與生活習習相關，亦是中華文化的重要代表。真正的習武是文武合一，是人格與精神結為一體的修練。

陳天陽 70 歲玉照

鑄劍過程

<div align="right">文‧圖／陳天陽（舊稿）</div>

一、時辰的選擇

　　鑄劍須配合天時，一年中以春、秋兩季最佳。夏天太熱，冬天太冷，都會影響材質。尤其是農曆五月，俗稱「毒月」，聚積各種毒氣；而七月「鬼月」代表邪氣，對象徵正義化身的劍來說，都不適合。除了節氣的禁忌之外，我也有屬於自己的最佳時辰，因為個人生肖屬龍，而龍的地支為辰，所以偏愛選擇辰日、辰時鑄劍，在「三龍調合」的狀態下，鑄造出完美無缺的名劍。

二、鋼材的選擇

　　古時候的鑄劍師，由於金屬不容易取得，所以在接合或柔度上比較難以發展；甚至必須到戰場上剝下死人小腿骨來和鐵炭一塊燒，以取得鈣、鏻等化學成分。時至今日科技昌明，在材質選擇上已經有比較大的試驗空間，且鑄劍方法也多有突破。初期師父教我打劍，是使用福安鐵及彈簧鋼。但在民國六十幾年的時候，我的侄子陳克昌博士和我，已經試驗出瑞典鋼及西德鋼，在硬度及柔度上都遠超過其他鋼材。所以，我都是使用瑞典鋼或西德鋼，配合其他必要附加的鋼材來鑄劍。

三、鋼材的融合與打造粗胚

　　首先，必須先依比例將不同鋼材加以熔化混合鍛打。而以往沒有溫度計，都必須在晚上打造，方便由火的顏色來判斷溫度夠不夠，現在當然已經不用如此。火的溫度夠了之後，就須如揉麵團一樣把鋼材來回疊打 16 次，成為劍的粗胚。

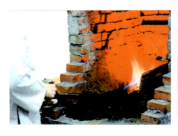 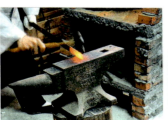 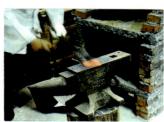

四、第一次熱處理──燉鋼

　　劍的粗胚打成之後,緊接著在劍身還保持熾紅的狀態下,進行第一次的熱處理,又叫「燉鋼」。先準備一個約 3 尺長石頭製的水槽,裝滿水。然後將熾紅的粗胚由劍尖開始輕輕放下水中,再順勢抄水往上提。燉鋼這個步驟是劍身的第一次考驗,如果打的時候溫度不夠,未能把鋼材紋理緊密融合在一起,或者燉鋼時動作不夠純熟,劍的粗胚馬上就會彎曲或崩裂。而完美的燉鋼當然就是抄水前後,劍身始終保持筆直。如果燉鋼沒做好,那就得重新來過。

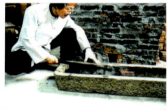

五、粗胚的天然篩選──日曬雨淋

　　經過第一次的熱處理,冷卻後過濾掉不良品之後,為了確保劍身材質之精密度,得再通過大自然的考驗。方法是把劍放在室外,接受大地日曬雨淋等侵蝕及熱脹冷縮之考驗。如此經過 5 年時間,再重新取出鍛打。無法承受屢次鍛打的粗胚,就丟棄不用;通過考驗的,就是初步合格的劍身。

六、銼磨及第二次熱處理——燉火

　　確定劍身粗胚後,緊接著進行先銼後磨的手續,通常能經過這關考驗的只有三成五至四成之比例。然後再做第二次熱處理—「燉火」,方法是在竹筒裡放滿泥巴,把劍插入竹筒中,然後用火加熱,以加強劍身彈性。

七、細部銼磨

　　二次燉火完成後,緊接著做細部的銼磨。首先把劍身磨得完全平整,接下來再磨劍刃的部分。劍刃的銼磨又分為粗磨及細磨二個步驟。

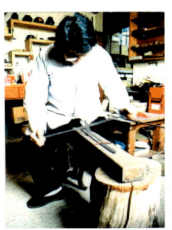

八、製作劍鞘及組裝零組件

我製作劍鞘的材料,大致上有柚木、紅豆杉及黑檀木三種。而零組件可以分為劍首、劍鼻、劍莖、莖環、護手、劍顎、鞘口、護手、劍鏢及佩帶等。而以上一切零組件的打磨及組裝,都必須以手工完成;一把劍至少得再花費一個月的時間。

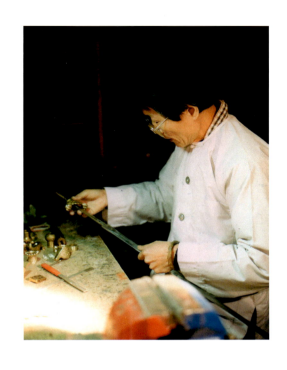

九、開刃

開刃是打造劍身的最後一道手續。一把劍的好壞,開刃技巧就佔了三分之一,是鑄劍過程「畫龍點睛」的階段。經過這些過程打造出來的好劍,顯得光澤質樸、莊重尊貴,劍刃犀利,除了「形」之美,更具備「意」的內涵。◆

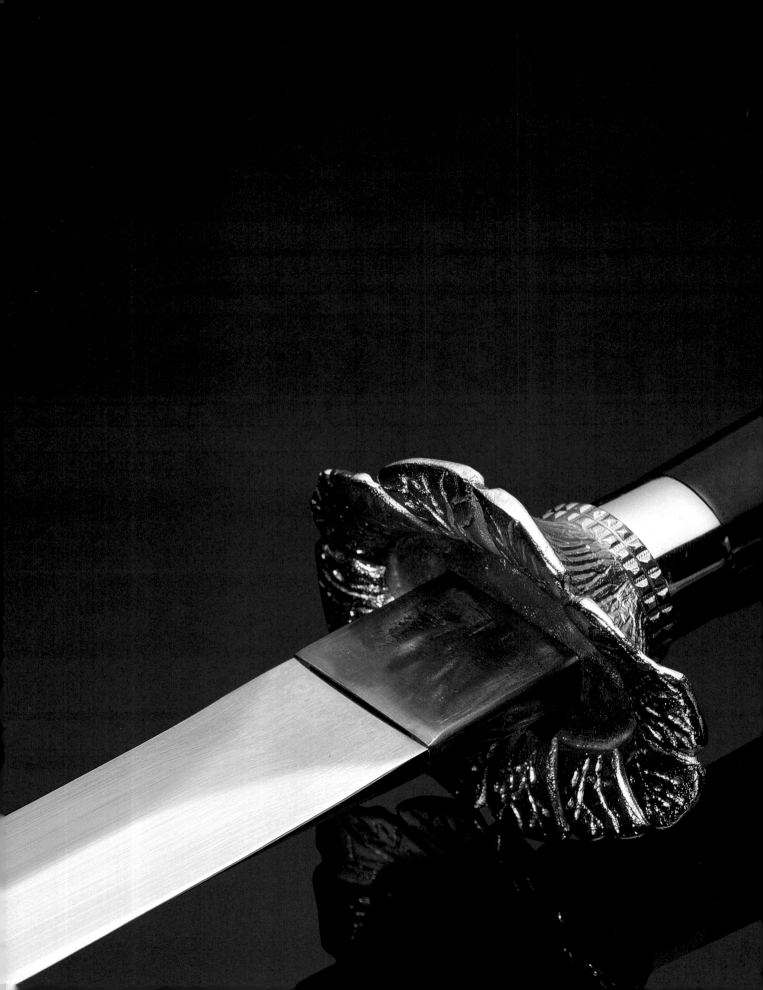

作品圖版

Plates

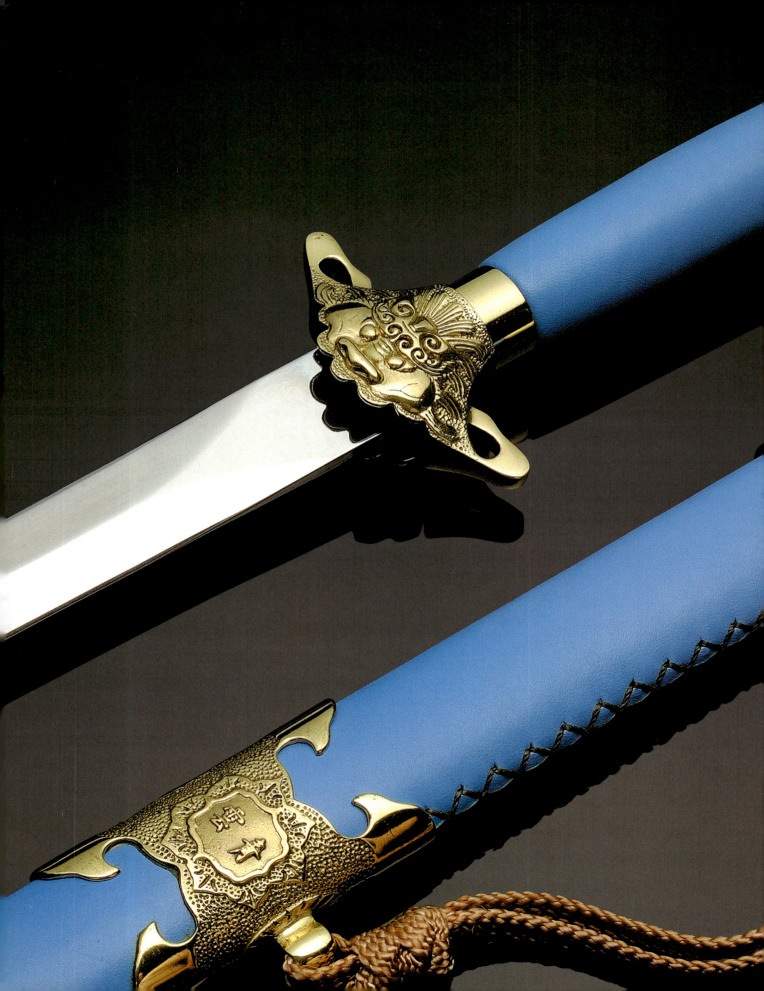

歷代十大名劍 系列

劍者，檢也。乃檢點自己的行為，明是非，知禮義。

習劍是一種方圓之學，學習做人處事的道理。

<div align="center">

單鋒龍虎劍

雙龍抱柱昆吾劍

天地人三才劍

四象青萍劍

南斗五星降龍劍

六合純楊劍

北斗伏魔七星劍

八卦太極劍

九色驚虹劍

十絕紫微劍

</div>

單鋒龍虎劍

戰國時代縱橫家鬼谷子，收有一位同時精於劍術與刀法的弟子。臨下山前苦於無兩用又順手之兵器，鬼谷子於是為其打造一把可刀適劍的絕妙武器，其形制為前劍後刀，能刺、能扎、能挑、能劈。兼有刀的氣勢亦含劍之靈動。相傳至今，即為此一極為特殊的「單鋒劍」。

此劍莖（握把）橫括面呈橢圓形，且較一般劍制為長。可雙手端握，舞動起來，確能如刀之虎虎生風卻又似劍之翻飛巧捷。所謂「劍走青，刀走黑」；「刀似猛虎，劍如飛鳳」；「刀力勇猛，劍走輕靈」等等名詞妙喻，「單鋒龍虎劍」皆兼而有之。

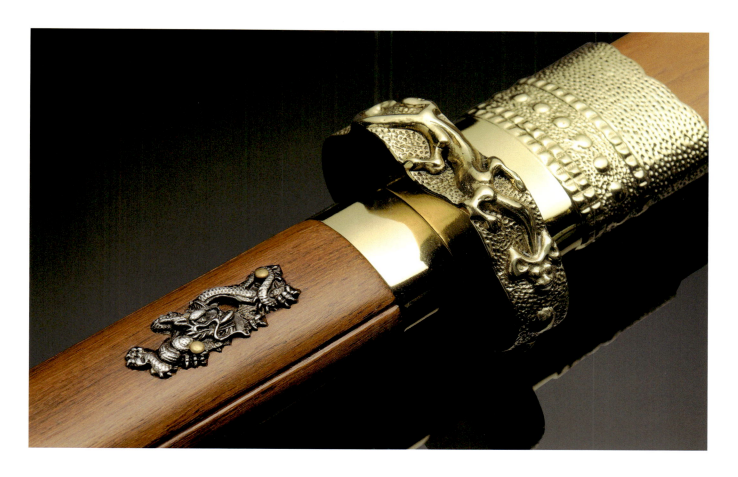

單鋒龍虎劍
2006

材質
柚木　銀龍柄飾　銅質劍裝
規格
全長 101、刃長 72、刃寬 2.8、
柄長 15、首寬 3、鐔長 1.5、鐔寬 7 公分

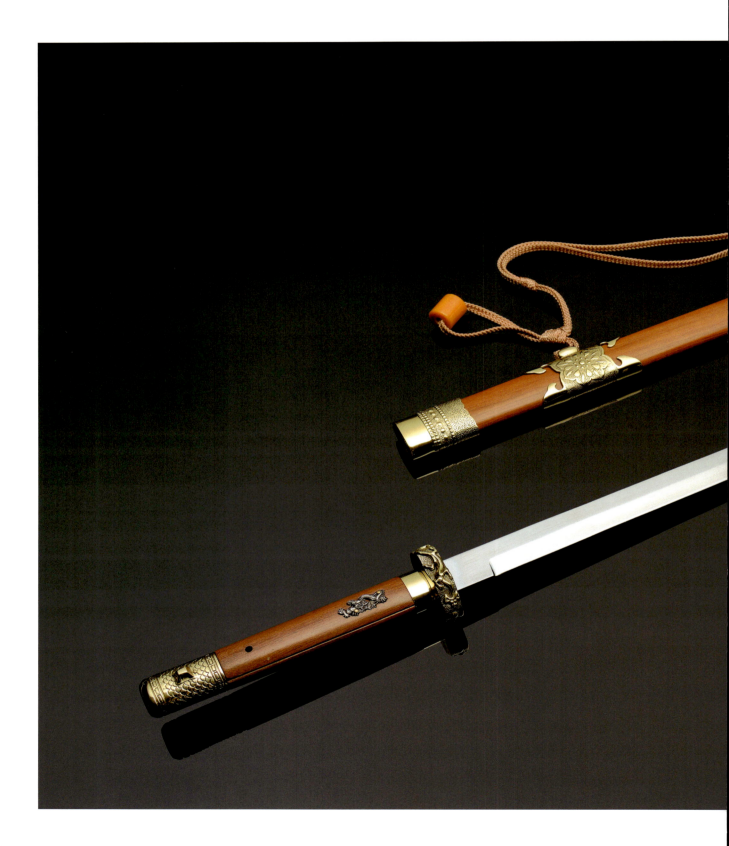

A Memorial Exhibition of Chen Tian-Yang's Creation of Swords and Knives

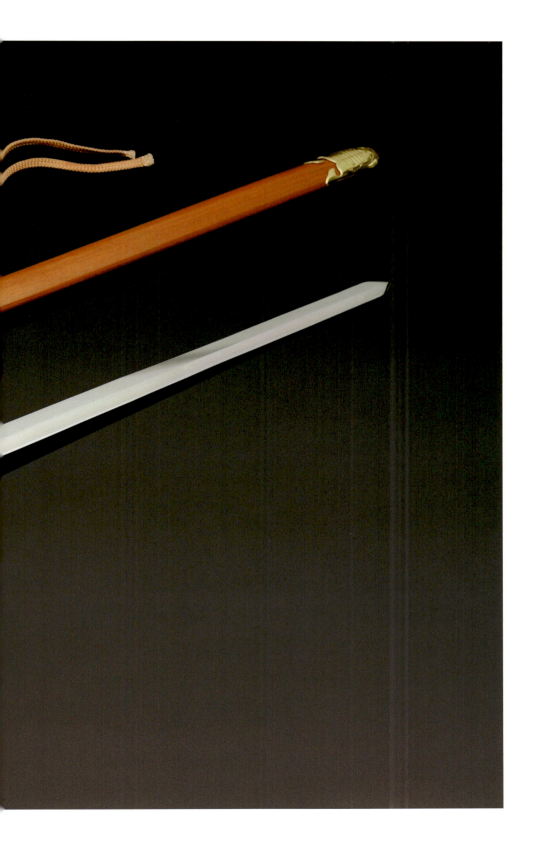

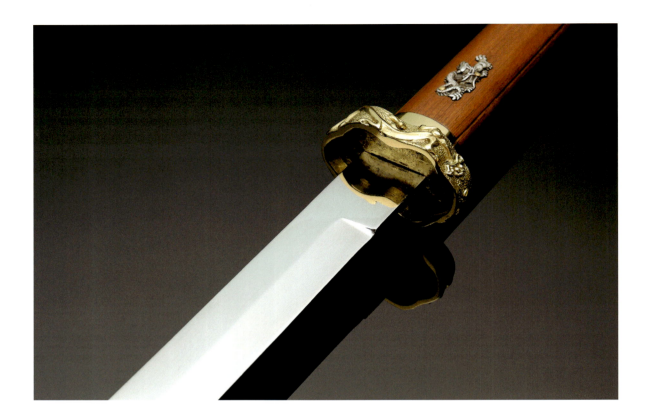

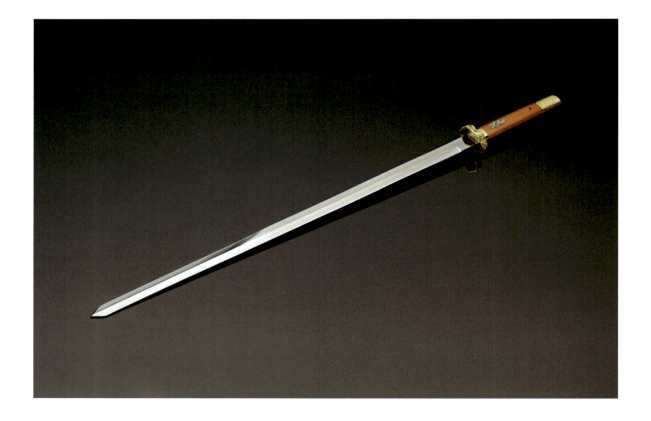

雙龍抱柱昆吾劍

「昆吾劍」又名「錕鋙劍」，最早出現在周穆王時代；據傳為西戎貢周之獻禮。根據《十洲記》記載：「流洲在西海中，地方三千里，去東海岸十九萬里，上多山川積石，名為昆吾。冶其石成鐵作劍，光明洞照如水晶狀剖玉物如割泥。」《拾遺記》：「昆吾山其下多赤金，色如火。昔黃帝伐蚩尤，陳兵於此地，深掘百丈，猶未及泉，唯見火光如星，地中多丹。煉石為銅，銅色青而利。」兩部古書的說法雖稍有出入，一為煉石成鐵，一為煉石成銅，但是都以「昆吾」為名，由此可知其名稱乃因採昆吾山上金屬鍛鑄而來。

傳至楚漢相爭之際，有某將軍仗「昆吾劍」禦敵，每被傷及握劍之手，懊惱萬分。苦思良久，終於發現為護手過於平整所致。於是命工匠將其改成雙角上翹，以架來劍。上陣再試，果然見效；流傳至今即為「雙龍抱柱」之現制。

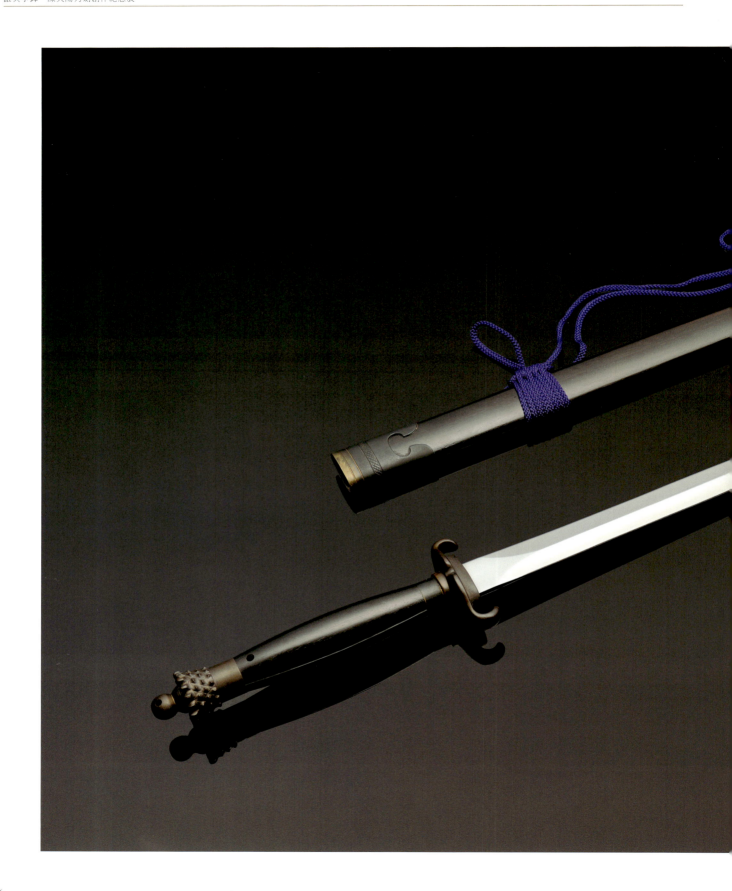

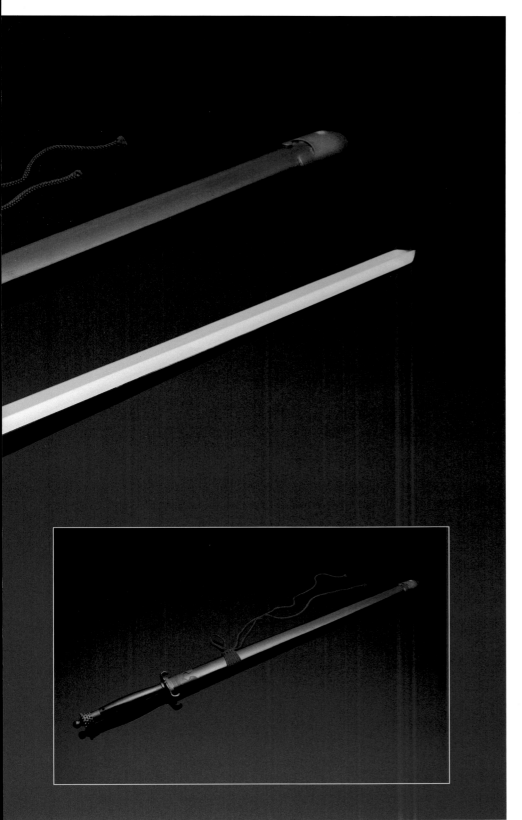

昆吾劍
1983 年

材質
黑檀木　銅質劍裝
規格
全長 97、刃長 69、刃寬 2.7、柄長 12、
首寬 4、鐔長 3、鐔寬 8.5 公分

多次影片拍攝劈砍測試劍

誰與爭鋒　陳天陽刀劍創作紀念展

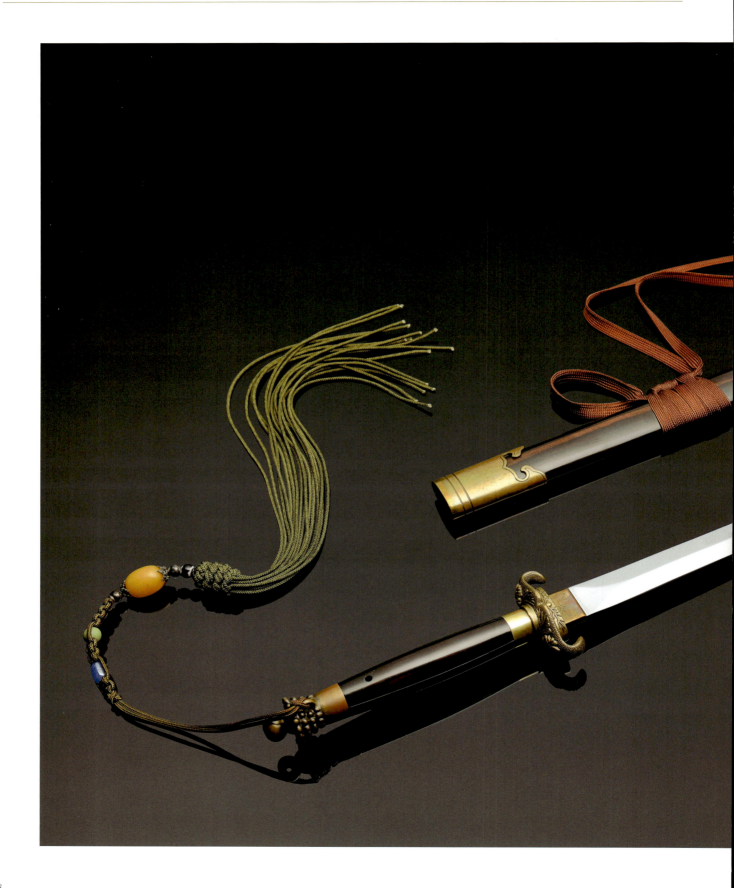

A Memorial Exhibition of Chen Tian-Yang's Creation of Swords and Knives

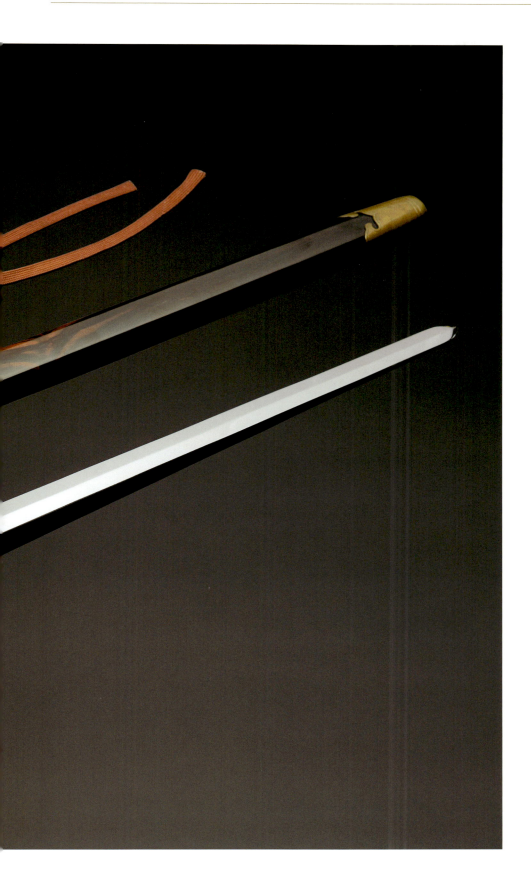

昆吾劍
1997 年

材質
黑檀木　精雕銅質劍裝
規格
全長 101、刃長 67、刃寬 3、
柄長 12、首寬 3.5、鐔長 3、
鐔寬 8.5 公分

40 週年精選劍刃，作品養成出眾

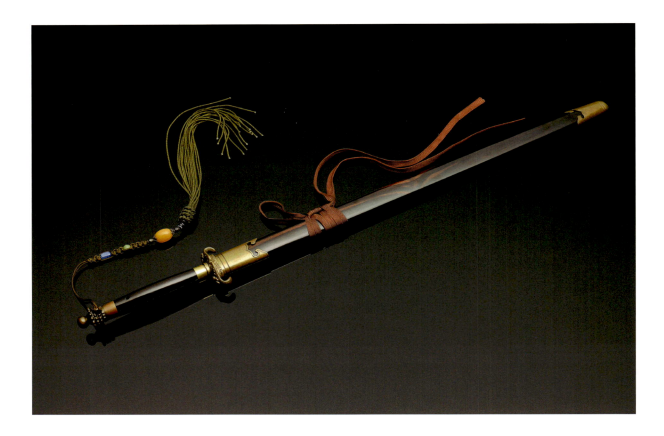
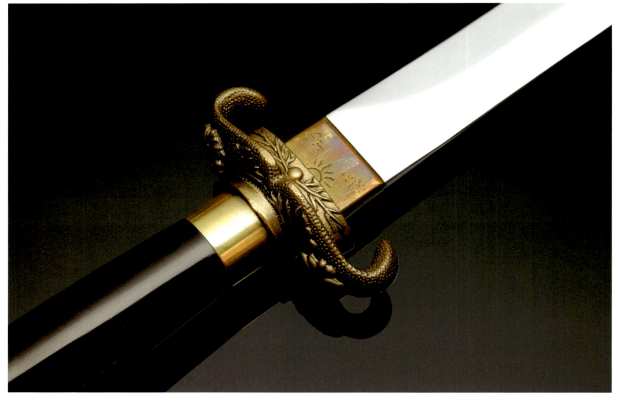

天地人三才劍

《周易・繫辭》:「易之爲書也,廣大悉備,有天道焉,有人道焉,有地道焉。兼三才而兩之,故六。六者,非他也,三才之道也。」所謂三才即指天、地、人,爲感知世界之總成,代表完整無瑕,至高無上之意。

古代將領受黃帝旨意出征伐罪,即以此劍爲依憑,因此又稱「尚方寶劍」。既受「天命」代天行道,故所用利器稱之爲「三才劍」;又因銜「國命」拯民困之戰,合乎天,合乎地,合乎人,故又稱「三合劍」。

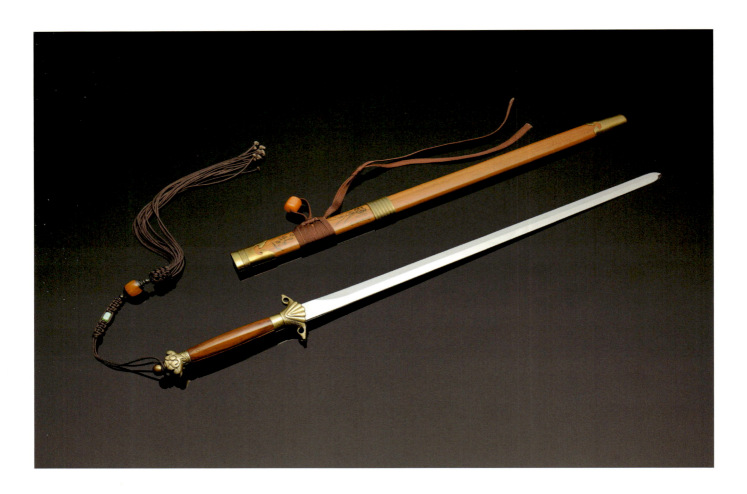

三才劍
1998 年

材質
柚木　精雕銅劍裝

規格
全長 100、刃長 71.2、刃寬 2.8、
柄長 12.5、首寬 4、鐔長 3.3、
鐔寬 9 公分

陳天陽特在劍鞘上題詩作畫

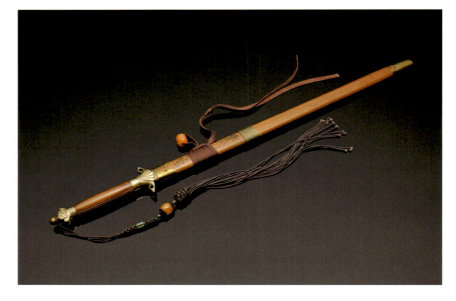

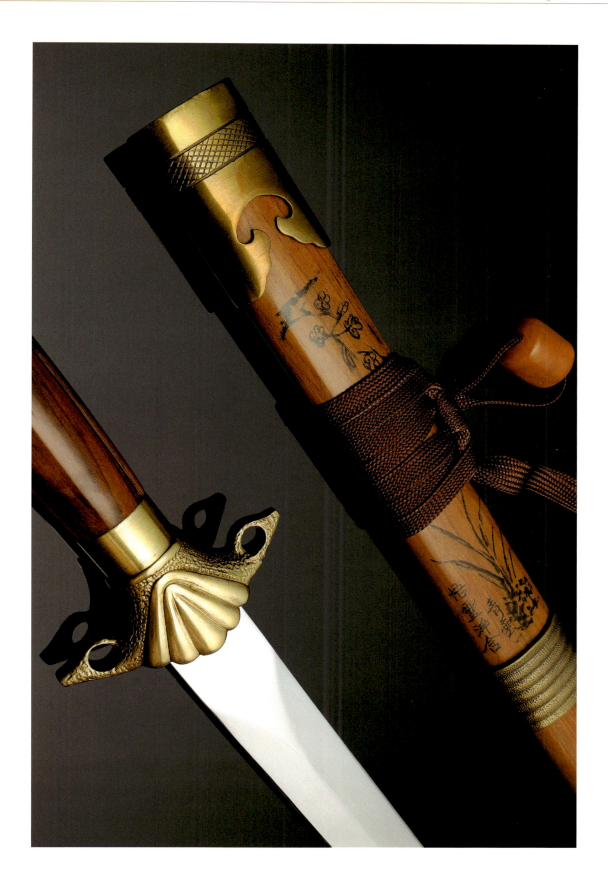

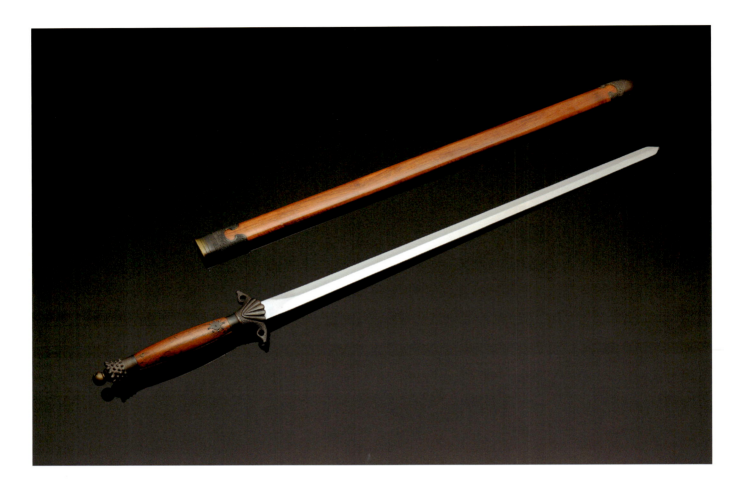

三才劍
1980 年

材質
柚木　銅質劍裝

規格
全長 99、刃長 69.5、刃寬 2.7、
柄長 12、首寬 3.6、鐔長 3.6、
鐔寬 9 公分

為陳天陽早期教導劍法之教育劍

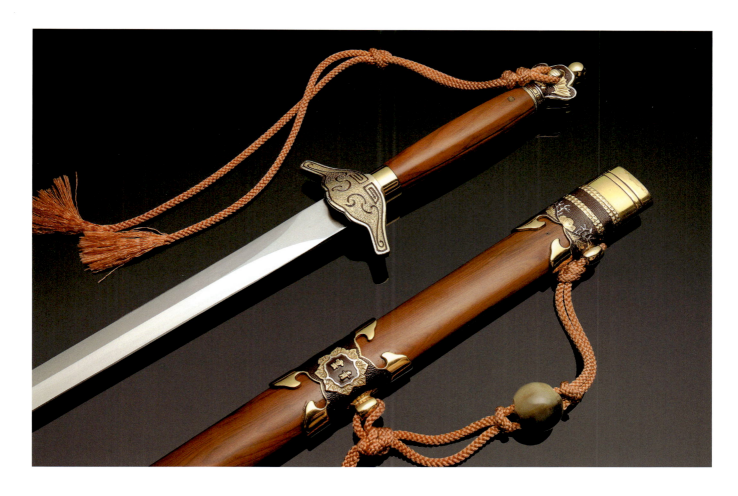

天地人三才劍
1999 年

材質
紅豆杉木　鎏金銀烤漆銅質劍裝

規格
全長 101、刃長 70、刃寬 2.8、
柄長 19、首寬 4、鐔長 3.5、
鐔寬 10 公分

精選水磨劍刃，陳天陽作品中少見的特殊劍裝

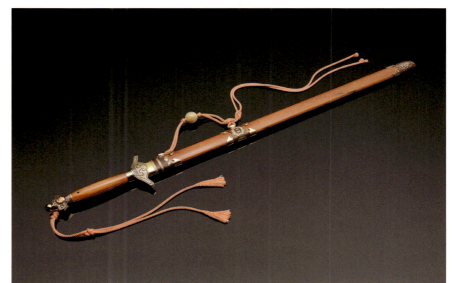

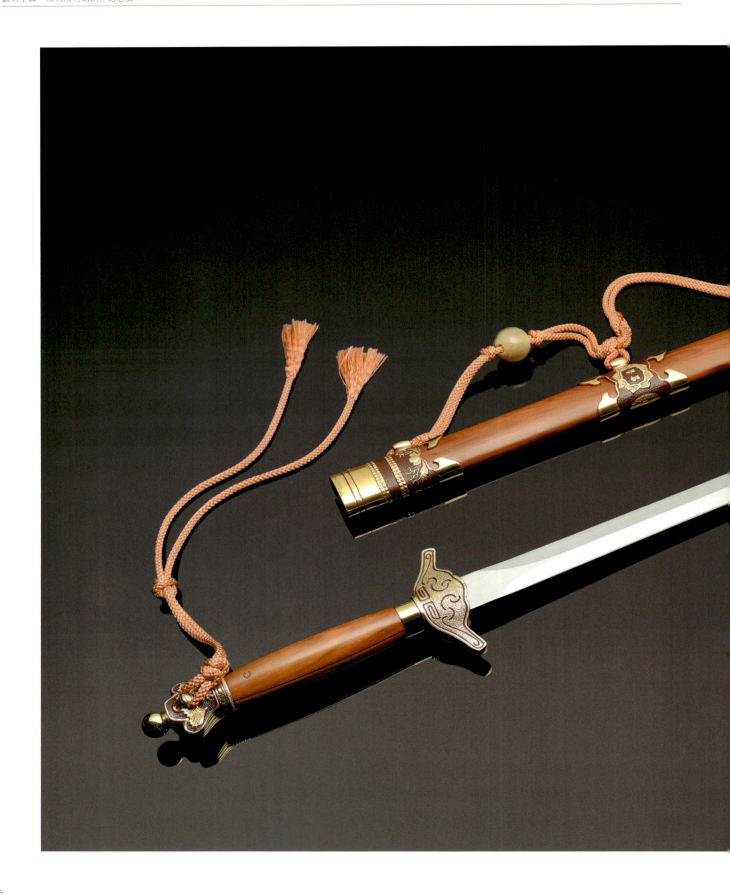

A Memorial Exhibition of Chen Tian-Yang's Creation of Swords and Knives

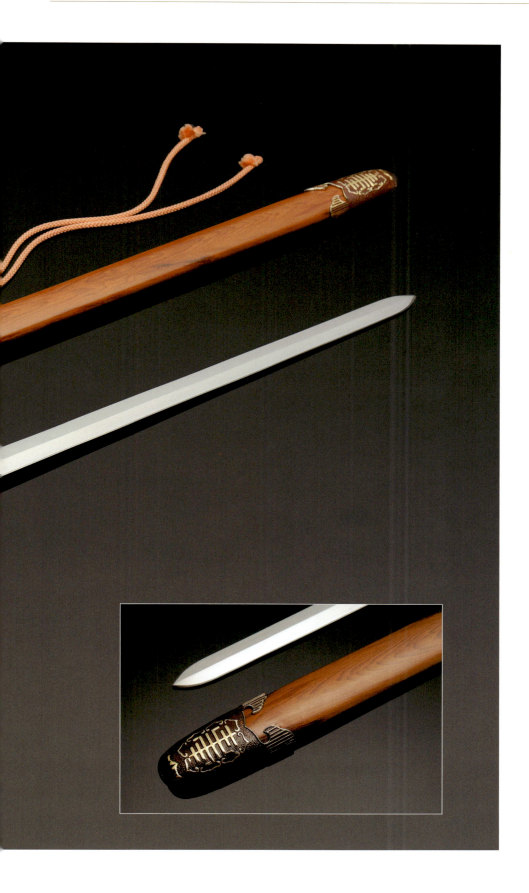

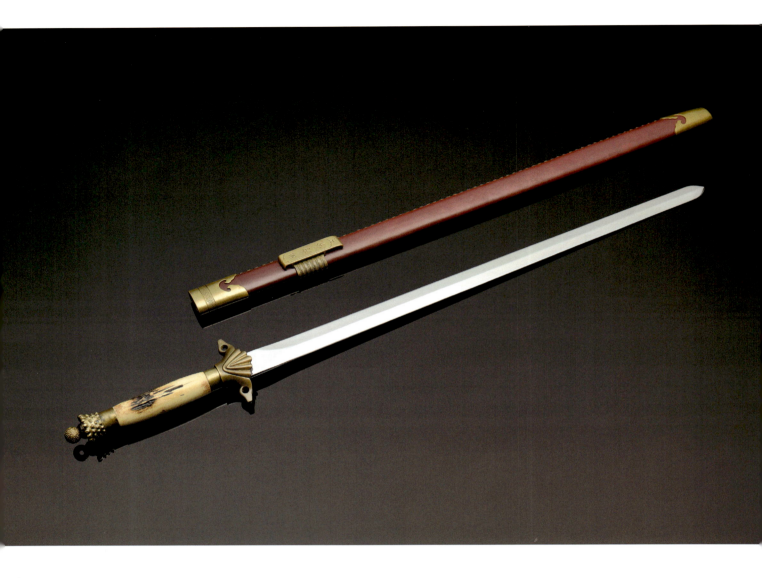

三才尚方劍
2000 年

材質
原木編馬鞍皮　鹿角柄　精雕銅劍裝
規格
全長 95、刃長 66.8、刃寬 2.8、
柄長 10.5、首寬 4、鐔長 3.5、
鐔寬 10 公分

陳天陽隨身劍

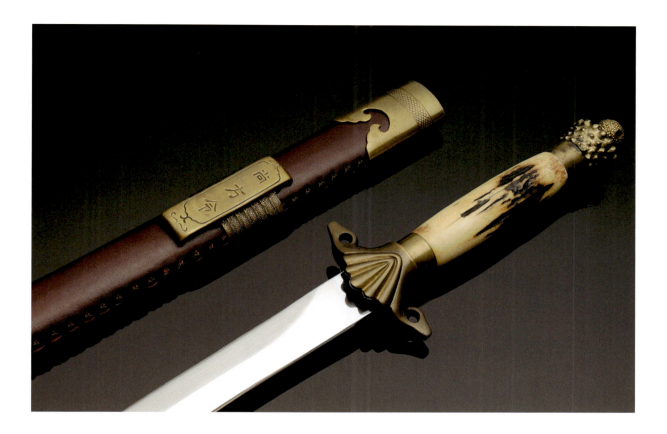

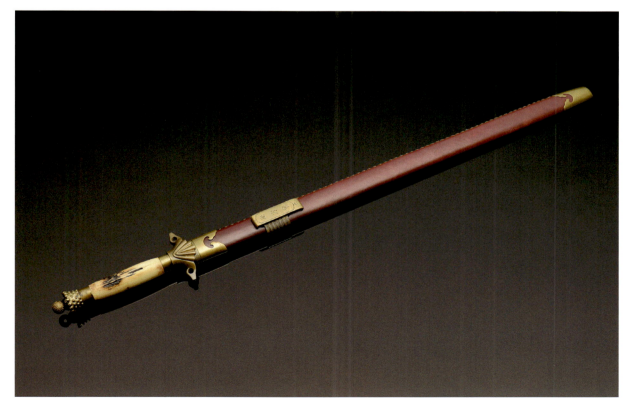

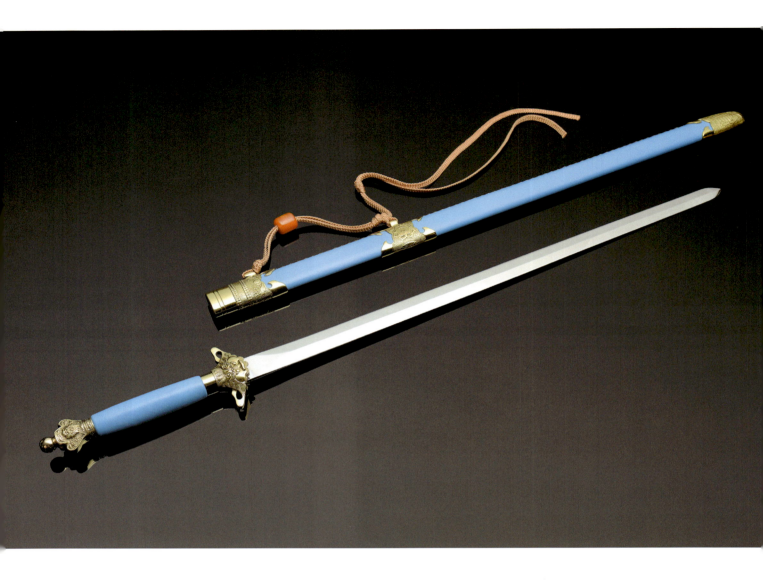

文三才劍
2006 年

材質
原木編牛皮　精雕銅劍裝
規格
全長 102、刃長 71.2、刃寬 2.8、
柄長 12、首寬 4、鐔長 4、鐔寬 9 公分

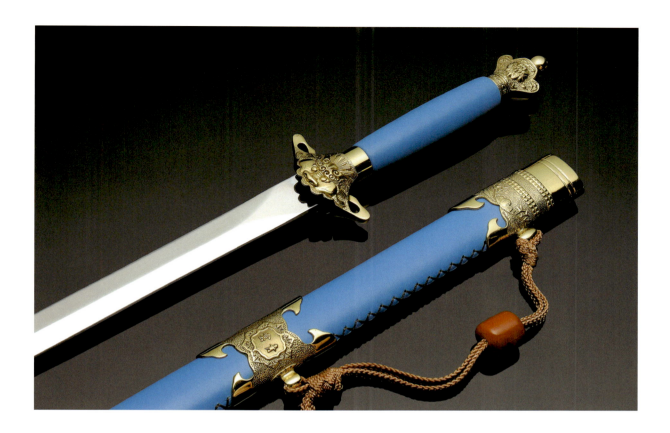
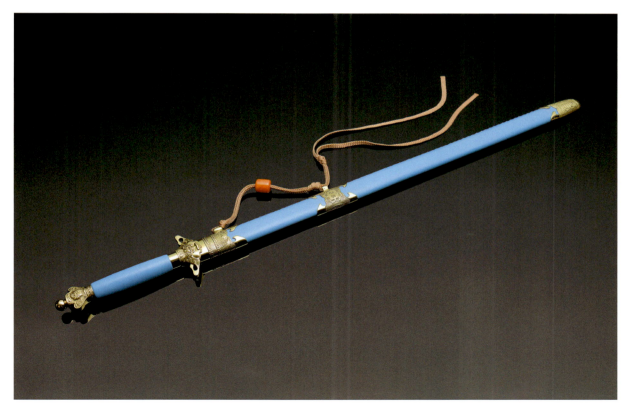

四象青萍劍

相傳東漢光武帝舞劍於蓮花池畔，驚見蜻蜓飛掠於花葉浮萍之間。或立蓮枝迎風飄搖，或駐足青萍隨波盪漾；其姿輕盈曼妙，如劍之擊刺翻飛，躍矯靈活，遂名其劍為「青萍」。其蓮花型護手，一直流傳至今。

《典論》：「昔周魯之寶，赤刀、孟勞，楚越稱太阿……，為三劍、三刀、三匕首，因姿定名，以名其拊，惜乎不遇薛燭、青萍也。」薛燭、青萍皆為名劍論家，以其名喻名劍，當可理解。《抱朴子》曰：「青萍、豪曹，剡鋒之精絕，操者非項羽、彭越，則有自代之患。」以及李白送族弟單父主簿〈凝攝宋城主簿詩〉：「吾家青萍劍，操割有餘閒」，皆指青萍劍為優質名劍。東漢陳琳〈答東阿王鉛箋〉文中曾記載：「君侯體高俗之材，秉青萍干將之器」，因此以青萍為劍名，始於東漢應可採信。

今傳習之青萍劍法，據清咸豐元年抄本記載，應為江西龍虎山（乙辰教及道家劍術皆發祥於此）天師府老法師潘眞人（號元圭）所創，計三百六十劍，為目前劍術中套路最長的一部劍法；其動作名稱，無一雷同。國術界對其提倡不遺餘力，亦有專書論述。此劍劍質輕柔流暢，彈性特佳，是為特色。

A Memorial Exhibition of Chen Tian-Yang's Creation of Swords and Knives

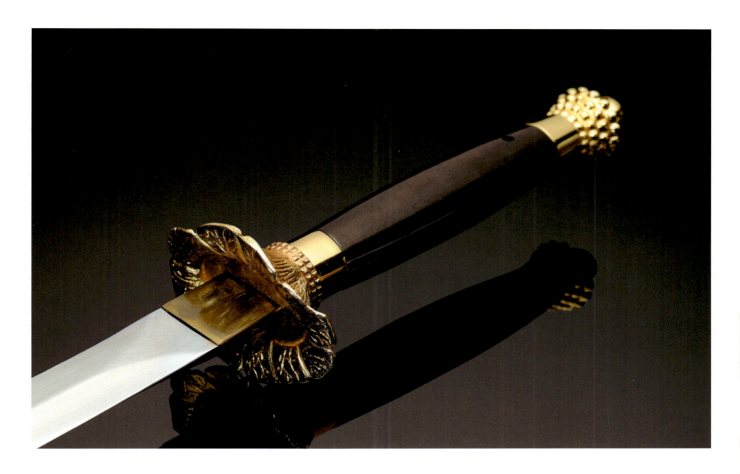

青萍劍
1999 年

材質
黑檀木　銅質劍裝鎏金

規格
全長 101、刃長 71、刃寬 2.8、
柄長 12.2、首寬 3.8、鐔長 3、
鐔寬 8.8 公分

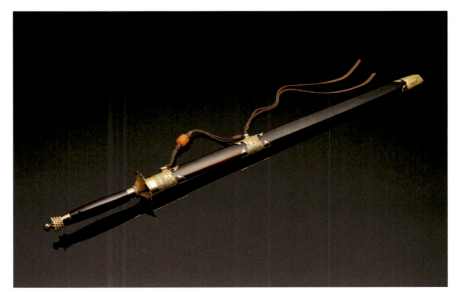

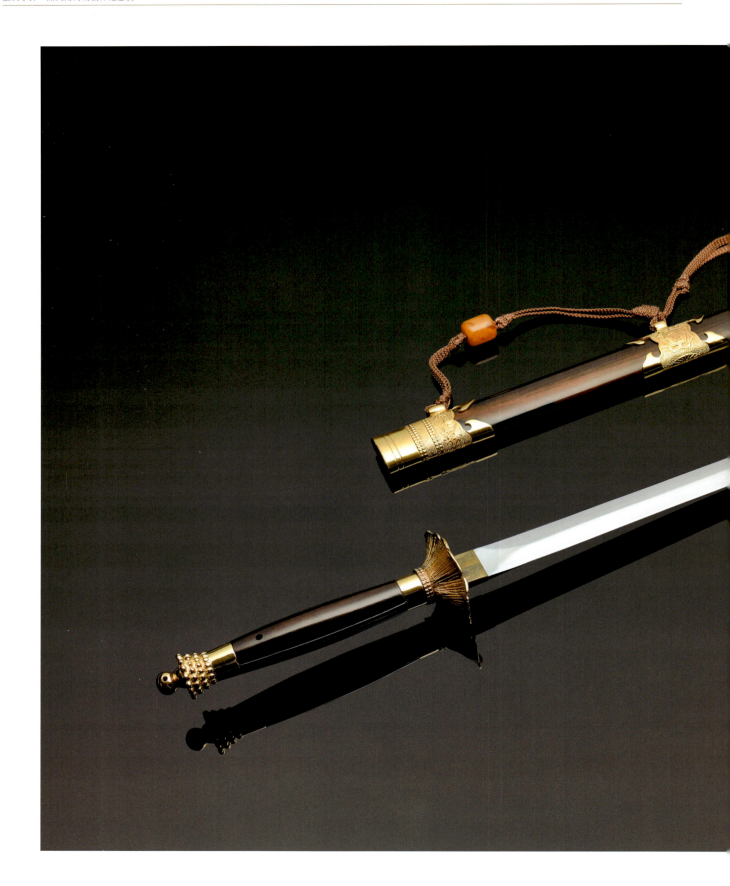

A Memorial Exhibition of Chen Tian-Yang's Creation of Swords and Knives

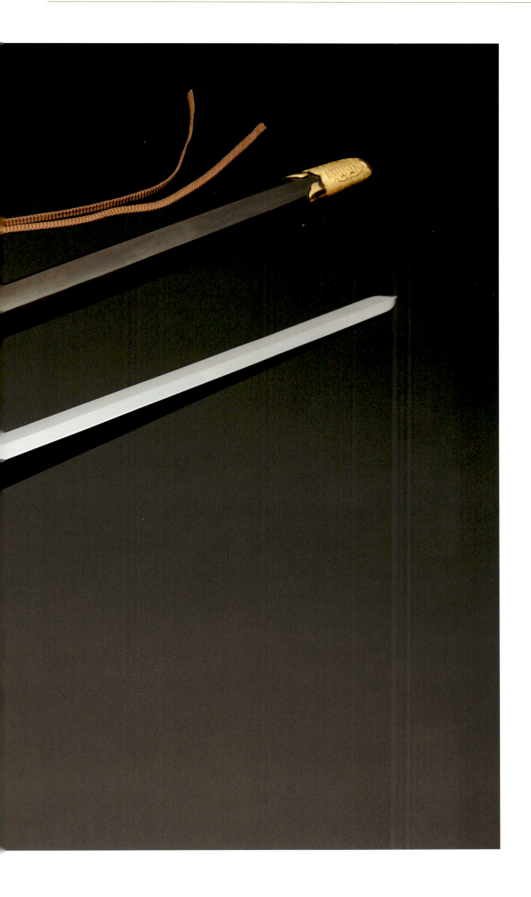

南斗五星降龍劍

此劍劍刃隨波形起伏，自然形成五道曲折，柔美流暢。為南朝梁武帝時工藝名師陶弘景以二十八星宿為名煉製十三神劍之一。按《易經》所言，吾人地位自一至九；龍飛九天固然極盛，但接續無級，必然下墜。因此以「五」為中庸之道，象徵擁劍者之至高至善，遂名「南斗五星」。

另有一說，謂兩漢時期，煉鋼技術初成，鋼質不佳，若以平直造型，則刃口不利且易崩易斷。因此製成曲折狀，以取其切割砍擊之便。此說雖失其唯美之象徵性，但可信度頗高。

惟此劍確實犀利尖銳、寒氣逼人，為搏殺之利器。因此世代流傳，漸成道家除兇祛惡之法器，遂名「降龍劍」。

今經陳天陽改良，去其寒意、保其犀利，令其刃體優美，運轉靈活。

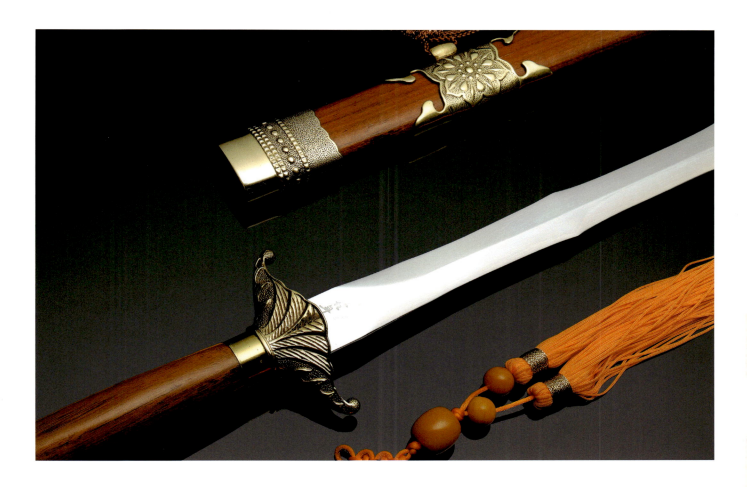

南斗五星降龍劍
2001 年

材質
柚木　精雕銅劍裝

規格
全長 101、刃長 67、刃寬 2.8、
柄長 12、首寬 4.7、鐔長 3、
鐔寬 9.2 公分

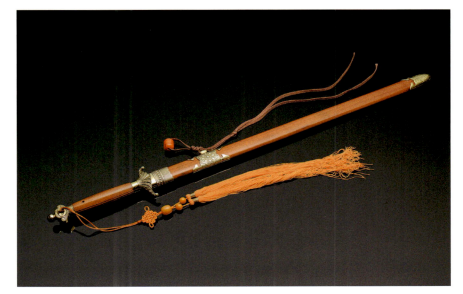

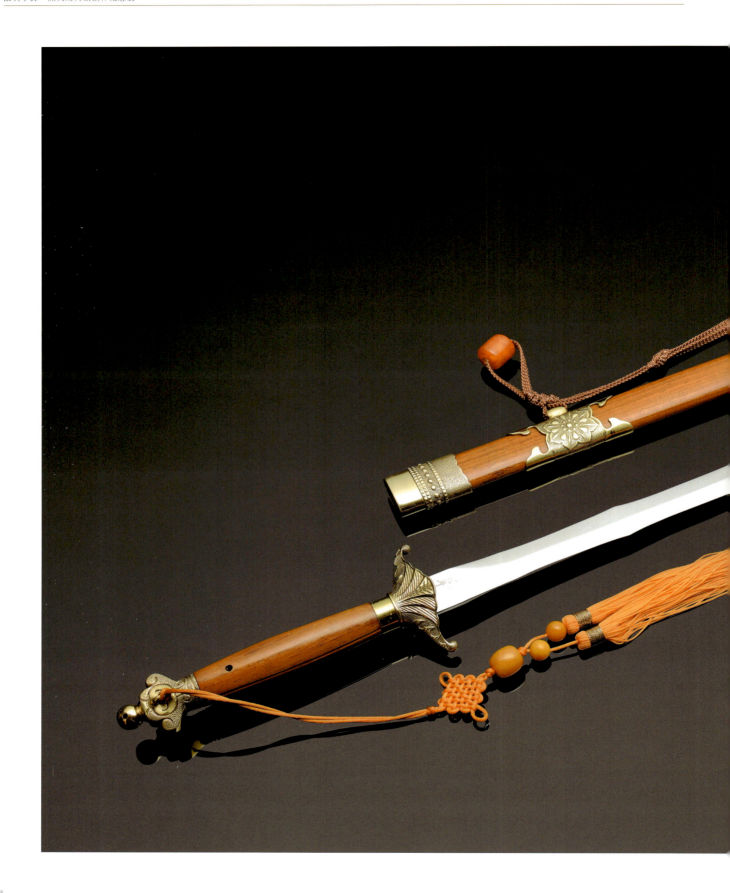

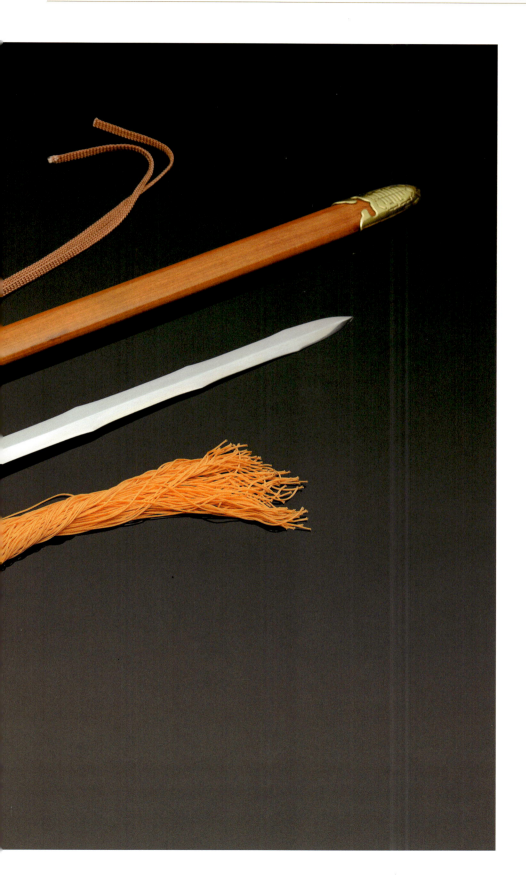

六合純陽劍

《宋史・陳摶傳》載：「關西逸人呂洞賓，有劍術，百餘歲而童顏，步履輕疾，頃刻數百里，數來摶齋中。世以爲神仙。」呂洞賓即呂純陽，劍術高深莫測，所向披靡，且盡斬邪魔，專除惡霸，因此晉升「八仙」之一受萬民膜拜。其所用之劍，因之成名。而一齣傳頌千古之風流名劇《呂洞賓三戲白牡丹》，亦以純銅精雕鮮活地記載在其護手之上，更顯富麗華美。

宋代另一偉大之傳奇劍客——展昭，亦以此劍鋤奸鏟惡，扶善安良，爲仁義之綱紀，輔律法之不足，爲一時正義之象徵，純陽劍身價更顯。

斯時純陽劍法，以兩儀四象之易理爲內涵，配合「乾三玄、坤六斷」之變幻，並結合外三合「精氣神」、內三合「手眼身」之心法，虛實互用，神妙非常；因此又稱「六爻劍」或「六合劍」。今流傳之純陽劍六十一式，乃是以短兵敵長兵之法，與原劍法之異同難考。

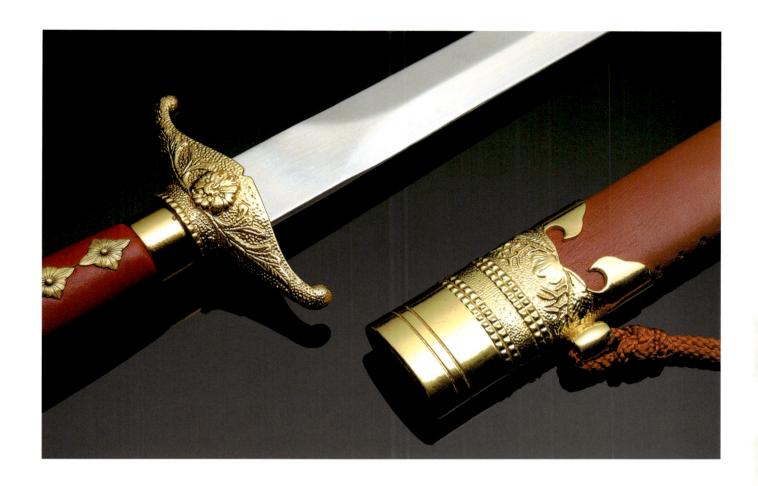

六合純陽劍
1998 年

材質
原木編馬鞍　銅質劍裝鎏金
規格
全長 102、刃長 71.2、刃寬 2.8、
柄長 12.5、首寬 4.5、鐔長 2.7、
鐔寬 10.3 公分

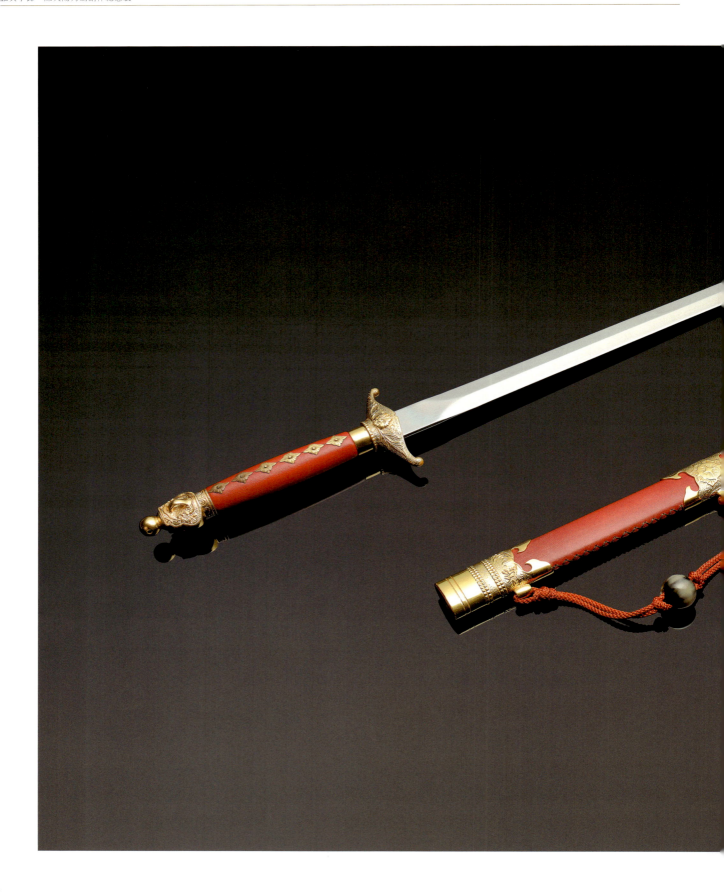

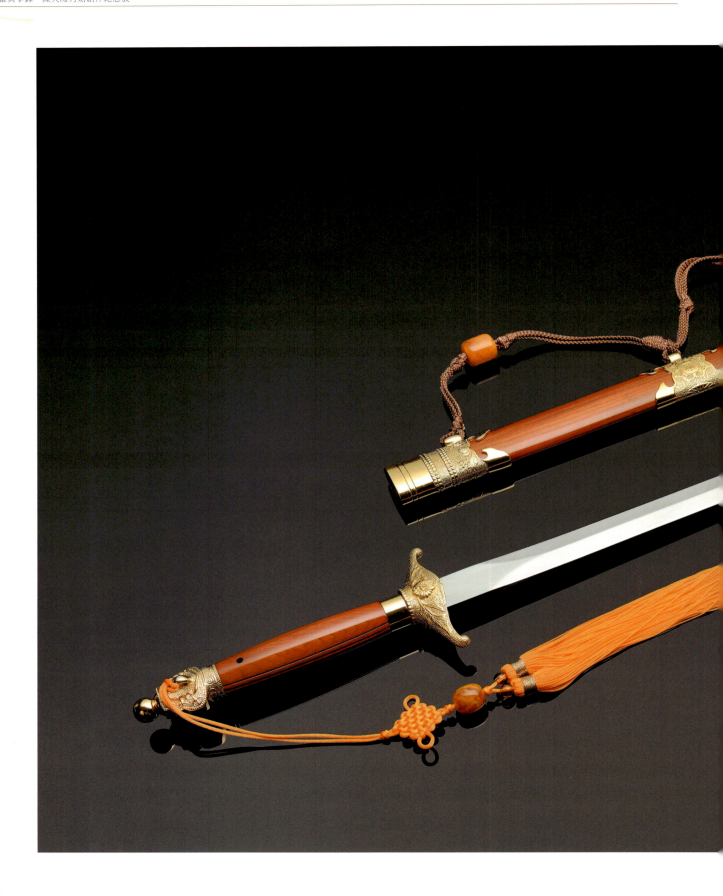

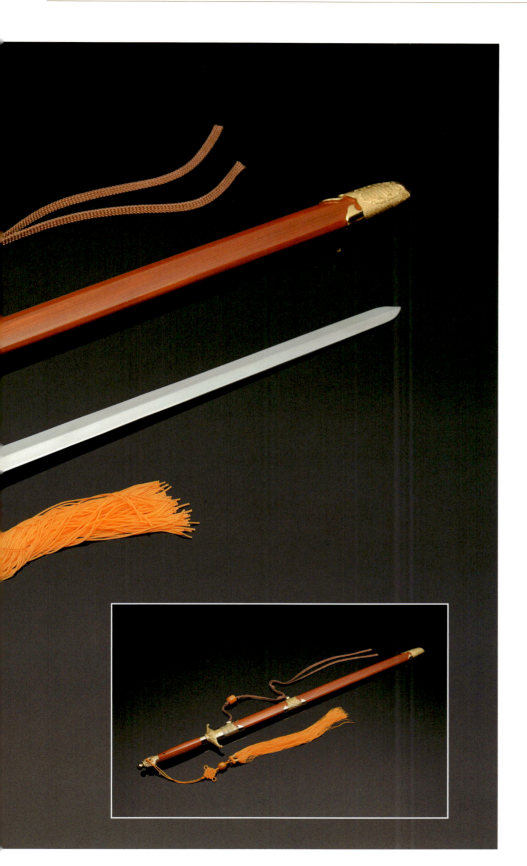

六合純陽劍
2000 年

材質
紅豆杉木　銅質劍裝鎏金
規格
全長 100、刃長 71、刃寬 2.8、
柄長 12、首寬 4.7、鐔長 2.7、
鐔寬 10 公分

北斗伏魔七星劍

南朝梁武帝時,工藝名家陶弘景除爲歷代刀劍著書立說外,更煉製二十八星宿劍傳世,其中一把形制至爲特殊,劍刃坡形起伏,分由 106 個角度研磨而成,在單一光源照射下,形成七星圖案,精巧非常,遂名「七星劍」。

相傳三國時期,諸葛孔明祭七星燈,爲天下祈福,即手執此劍,其爲法劍之勢已定。又因劍刃曲曲折折,形制特異,卻鋒利無比、殺傷力奇大,令人望之生寒,妖魔亦爲之喪膽。因此成爲道家制煞伏魔之法器,統稱其名爲「北斗伏魔七星劍」;與「南斗五星降龍劍」合稱「青龍白虎劍」,用爲佛道之左右護法或鎮宅寶劍。

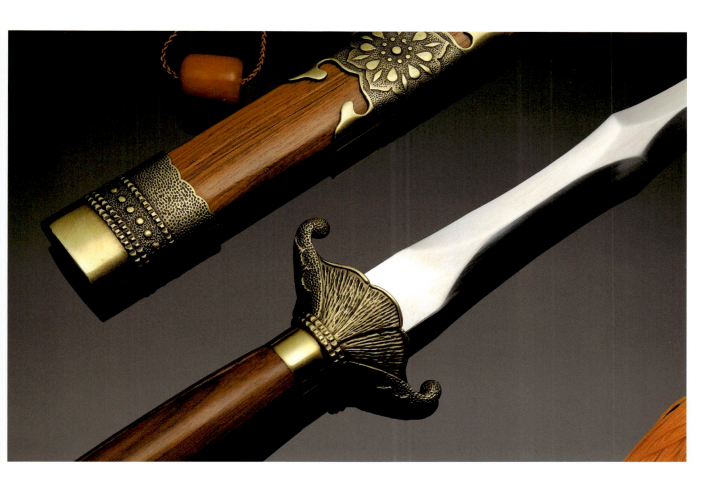

北斗伏魔七星劍
1999 年

材質
柚木　精雕銅劍裝
規格
全長 101、刃長 67、刃寬 2.8、
柄長 12、首寬 4.7、鐔長 3、
鐔寬 9.2 公分

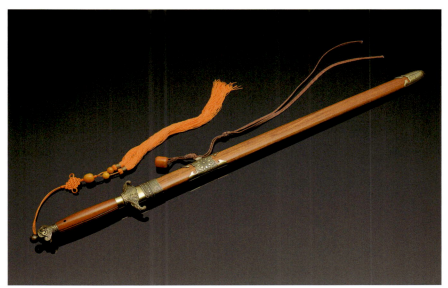

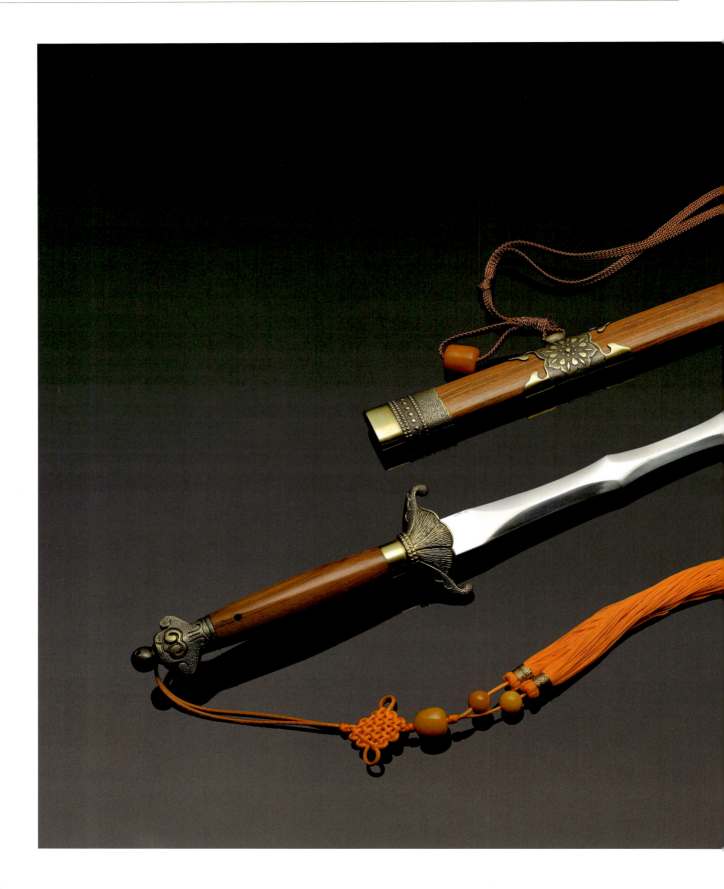

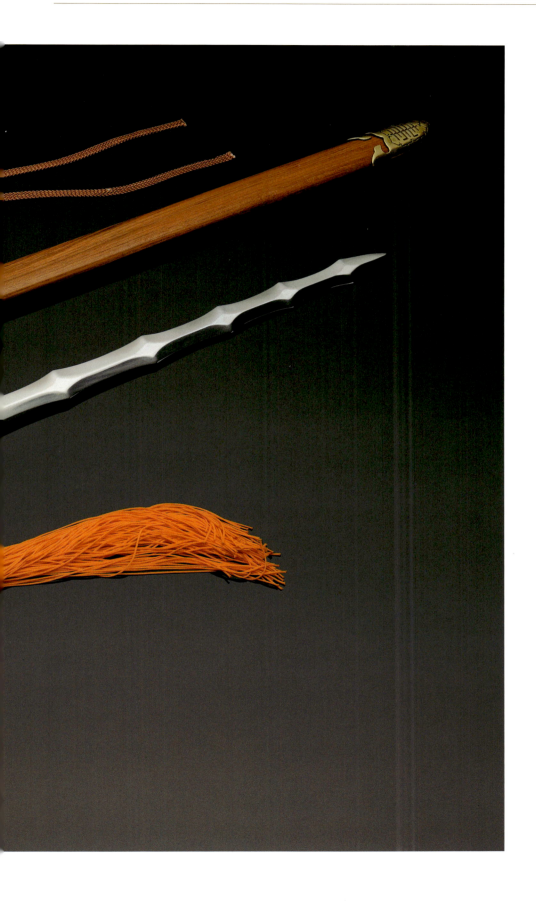

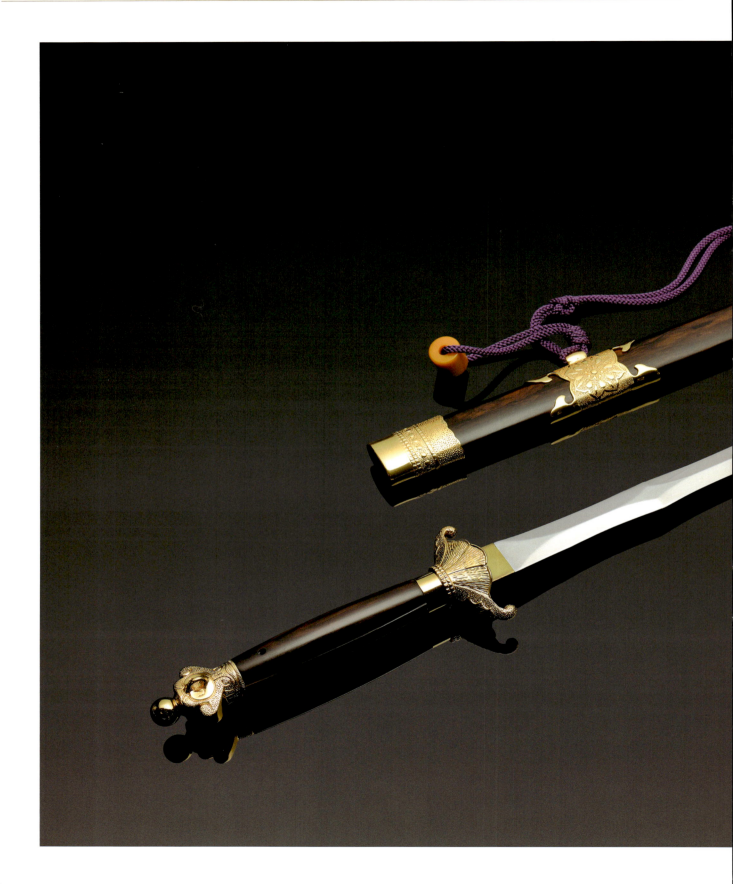

A Memorial Exhibition of Chen Tian-Yang's Creation of Swords and Knives

北斗伏魔七星劍

材質
黑檀木

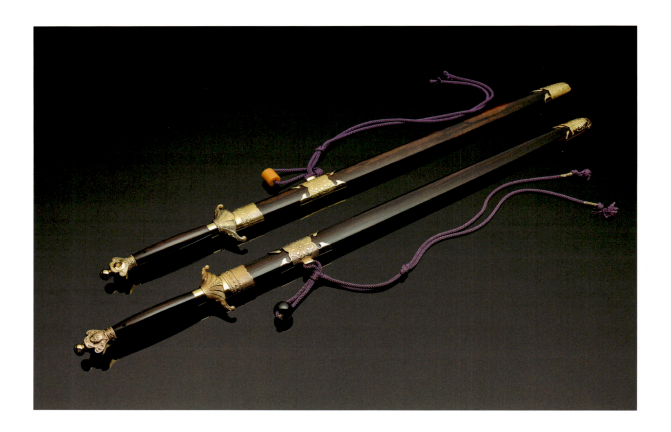

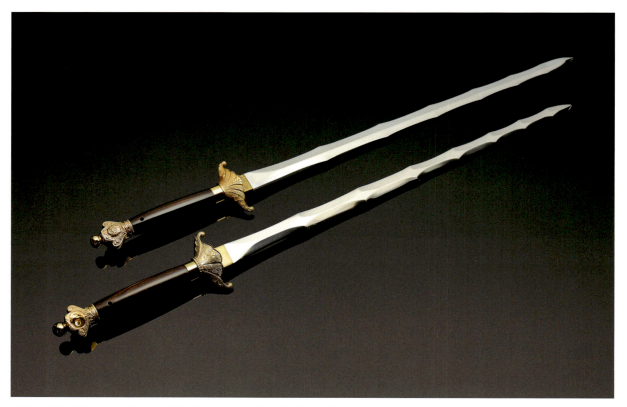

「北斗伏魔七星劍」(下)與「南斗五星降龍劍」(上)合稱為「青龍白虎劍」

八卦太極劍

「太極劍」其護手精雕太極圖案,又名「八卦劍」或「八極劍」。太極八卦均為道家至寶,是以三山五嶽、八卦意形合成,循習兩儀四象易理漸進,乃道家練身、護身、驅邪之要物。太極劍法亦將太極、陰陽、五行、八卦、九宮綿密關聯之理,相生相剋,運行變化,以五十七勢流傳,有別於其他剛猛劍路。其每路劍鋒必帶太極圈花,招招寓意於陰陽之內,起於陰陽之初,變於陰陽之中,應陰陽太極之象。而且,克敵制勝之道,也不在於急攻猛進,而是以靜制動,沾連黏隨,引進落空,以柔克剛。

因此,其劍刃必然溫潤典雅,柔滑流暢。吾人習此劍,一可健身,二可養性,因此,嘗聞武士文人擁劍長嘯:「詩篋、劍匣,永伴終身。」實為至理箴言。

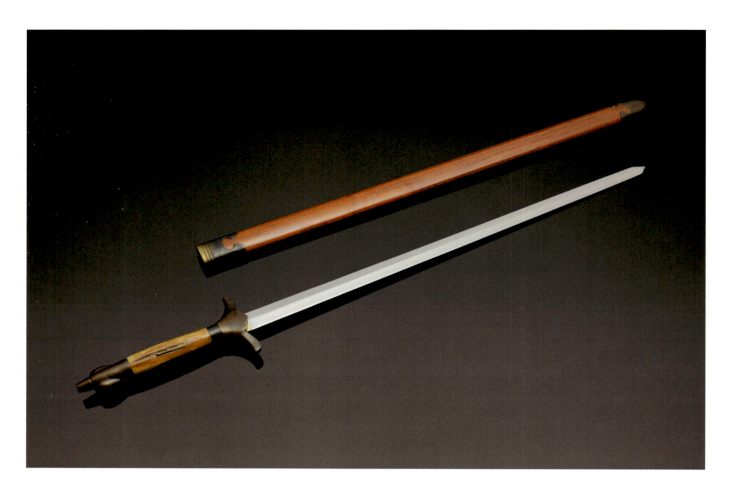

素面太極劍

材質
柚木　鹿角柄　銅質劍裝
規格
全長 93.5、刃長 64、刃寬 3、柄長 9.5、
首寬 3、鐔長 3、鐔寬 10 公分

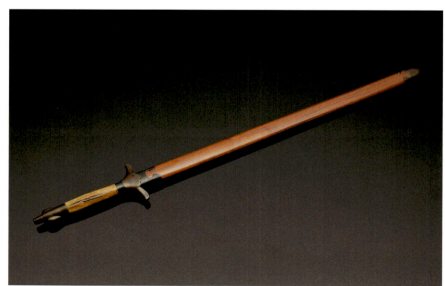

A Memorial Exhibition of Chen Tian-Yang's Creation of Swords and Knives

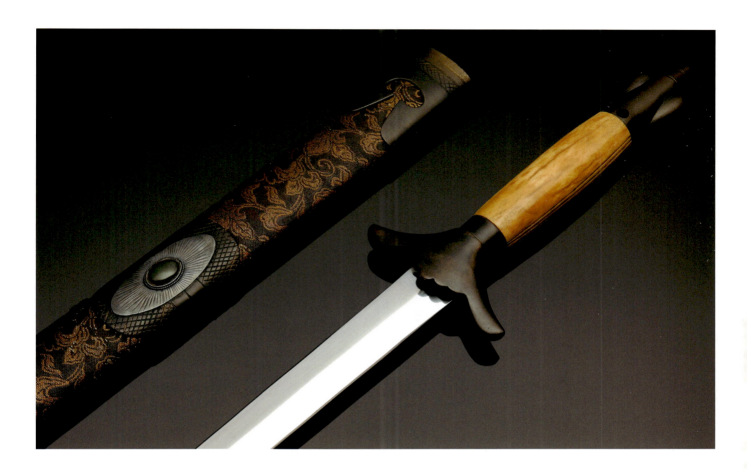

素面太極劍
1965 年

材質
柚木編綢緞　鹿角柄　銅質劍裝　銀鑲寶石

規格
全長 93.5、刃長 66、刃寬 2.7、柄長 9.5、首寬 4、鐔長 3.5、鐔寬 9.5 公分

一甲東的故事：此劍鑄成，曾有某將軍願以石碇一甲地交換之。

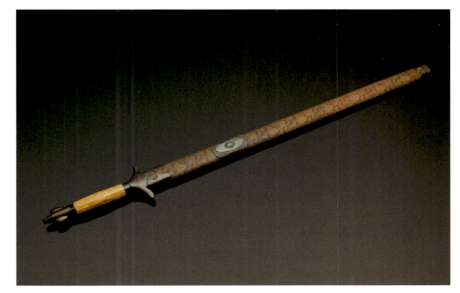

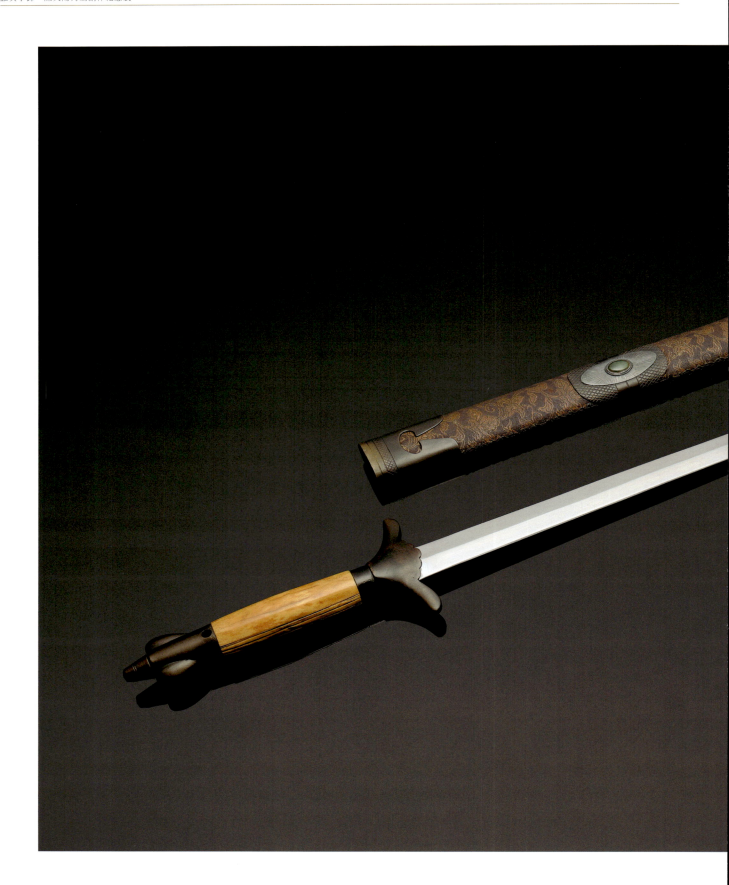

A Memorial Exhibition of Chen Tian-Yang's Creation of Swords and Knives

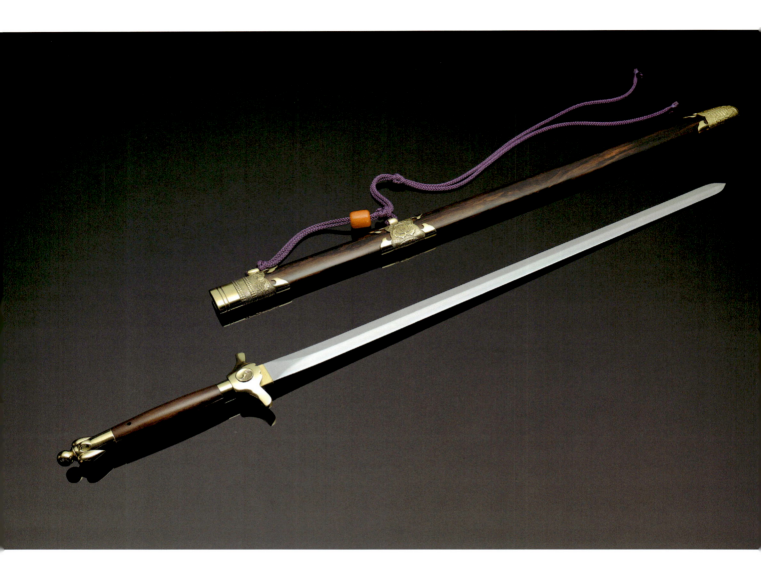

兩儀太極劍
2007 年

材質
黑檀木　精雕銅質劍裝
規格
全長 102、刃長 69、刃寬 2.8、柄長 12、
首寬 4、鐔長 3.6、鐔寬 9.5 公分

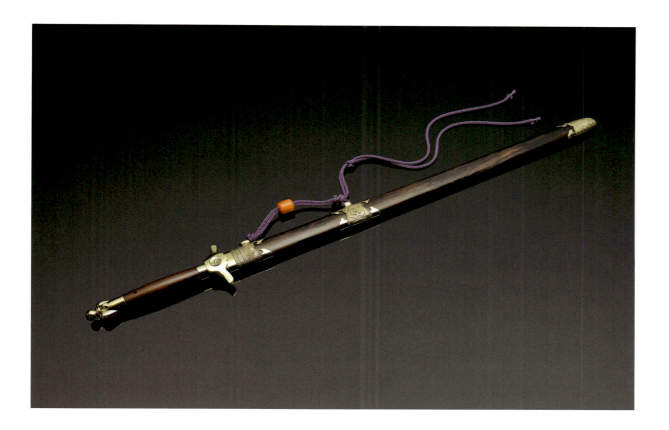

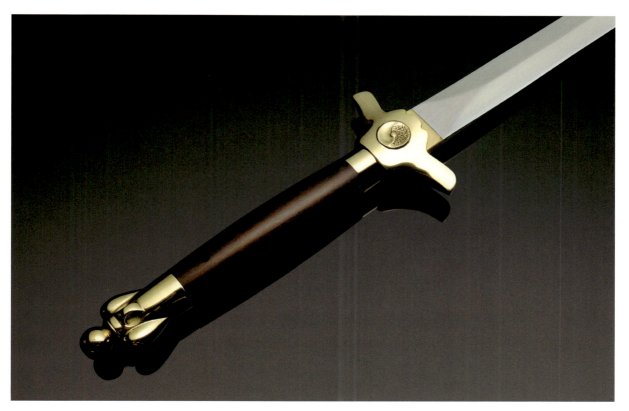

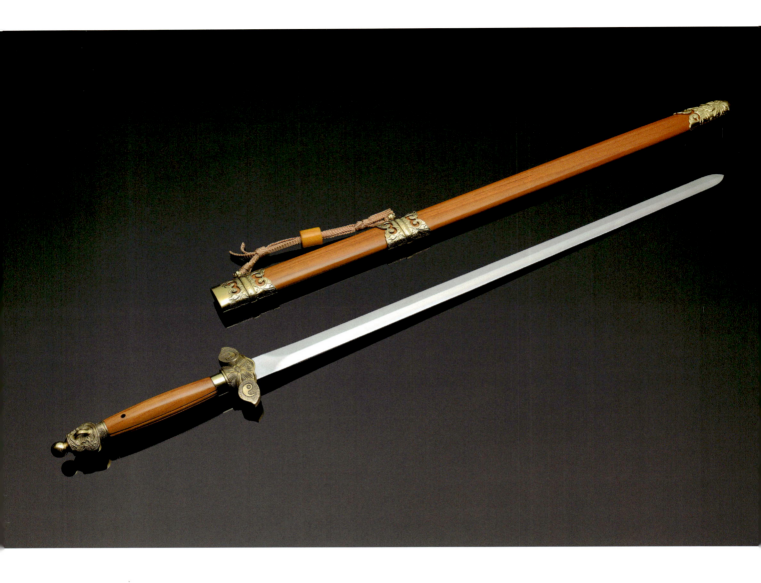

北極劍
2002 年

材質
柚木　精雕銅質劍裝
規格
全長 100.5、刃長 71.6、刃寬 3、柄長 12.2、
首寬 4、鐔長 3.6、鐔寬 9.5 公分

此劍在作者潛心溯源下,完成太極與北方太極(又稱北極)兩種形制。前者護手中間兩側浮雕完整太極圖形,莊重大方;後者護手兩端呈雲狀,兩側浮雕魚形文樣,代表太極之陰陽兩極,匠心獨運,創意十足。

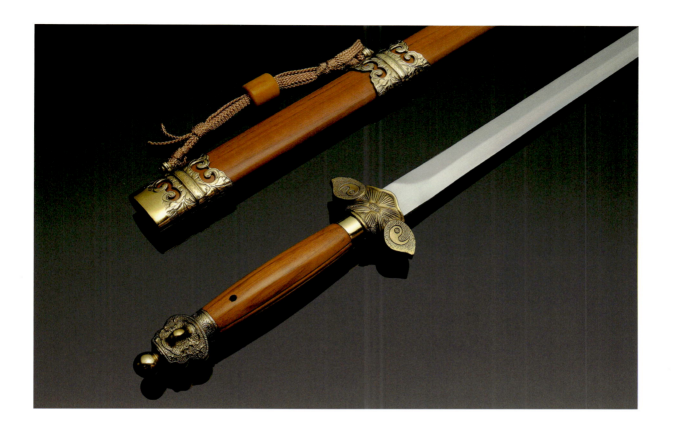
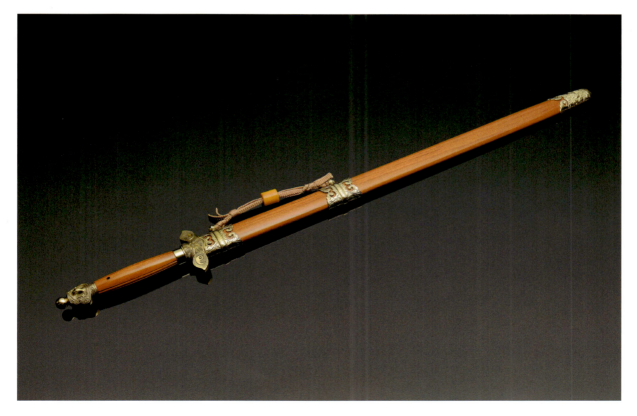

九色驚虹劍

「驚虹劍」發祥於少林寺，其名乃源自一套獨特的劍法而來。相傳為一方外練氣居士，驚見九色彩虹感悟而生。於原來七色相生之外另加陰陽二色，稱之為「九行」。因此該劍法中有母劍九式，每式相生子劍數式，全套劍法由子母劍式相生相息、衍化無窮，進退攻守，連續不絕；尤其一招「飛龍驚虹」即最後的接劍式，右手將劍上拋升起，劍在空中旋轉，再以左手接收，清鋒飄舞，煞是灑脫。明儒劍英仗此劍行走四方，從無敵手，人稱「驚虹一劍震江湖」，足見此劍法之高深神妙。

此劍握感極佳，劍身舒展流暢，其護手以光芒四射之彩虹為圖案，更見溫潤華美。陳天陽即為「驚虹劍」嫡系傳人，該劍製作之嚴謹當可想而知。

A Memorial Exhibition of Chen Tian-Yang's Creation of Swords and Knives

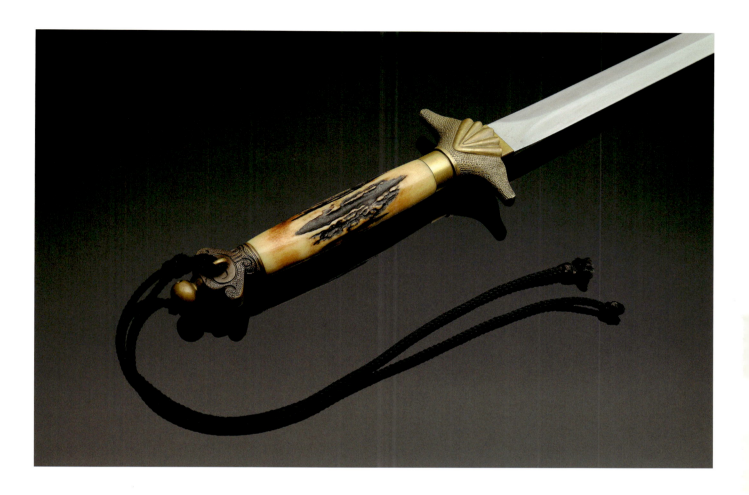

九色驚虹劍
1995 年

材質
黑檀木　鹿角柄　精雕銅劍裝
規格
全長 101、刃長 69、刃寬 2.8、
柄長 12.5、首寬 4.5、鐔長 3.5、
鐔寬 10.3 公分

精選 40 週年水磨劍刃

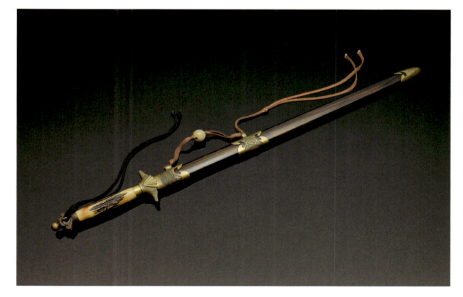

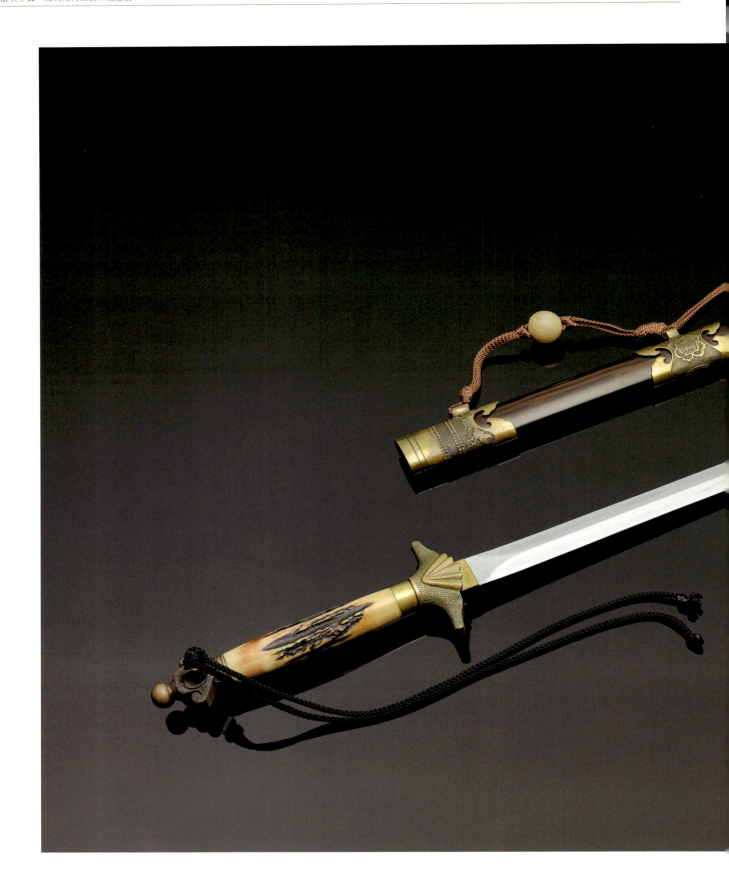

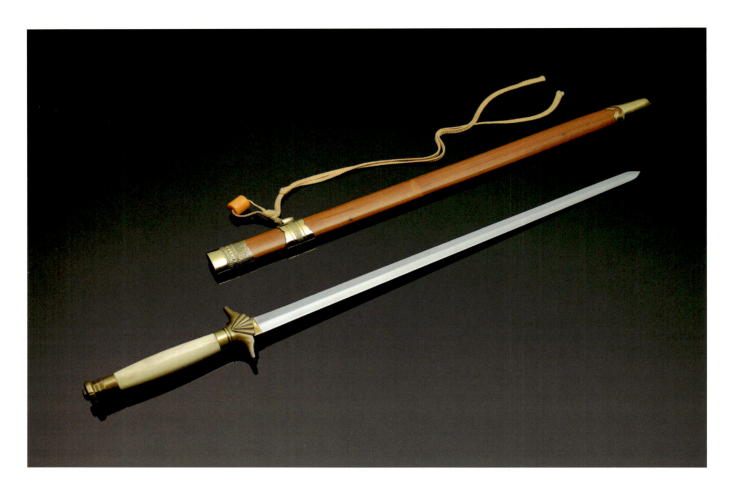

九色驚虹劍
1973 年

材質
柚木　鹿角柄　銅劍裝

規格
全長 98、刃長 65.5、刃寬 3、柄長 13、
首寬 3.2、鐔長 3.5、鐔寬 10.3 公分

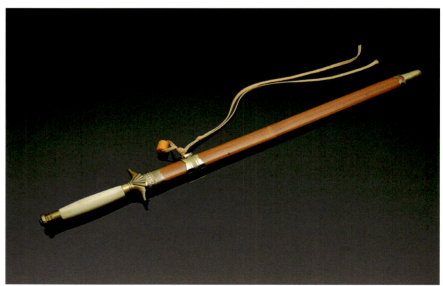

A Memorial Exhibition of Chen Tian-Yang's Creation of Swords and Knives

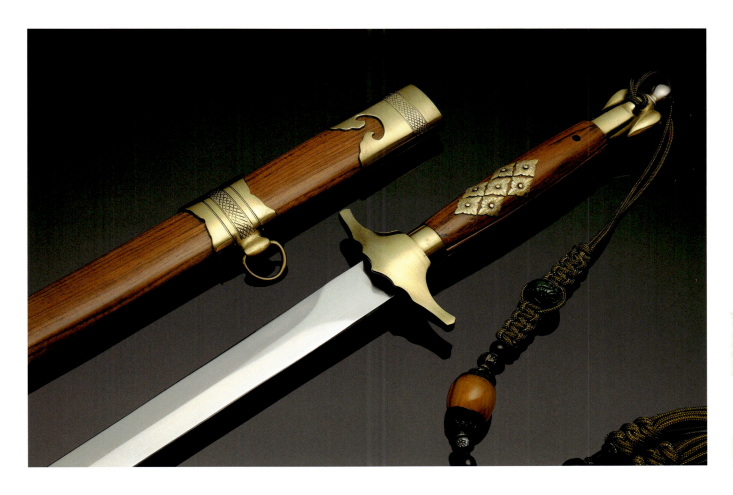

新驚虹劍
2010 年

材質
柚木　釘花柄　銅劍裝

規格
全長 102、刃長 71.3、刃寬 2.7、
柄長 12、首寬 3.7、鐔長 2.8、
鐔寬 10 公分

此劍為陳天陽人生最後一把劍。是與長孫
陳重智共同製作，薪傳鑄劍技藝，以求懷
古、薪傳與開創之結合。

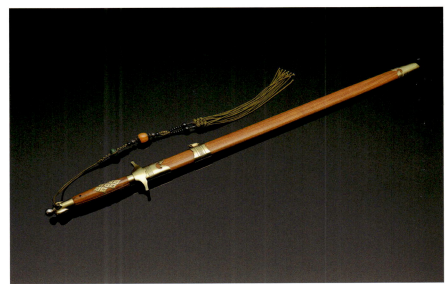

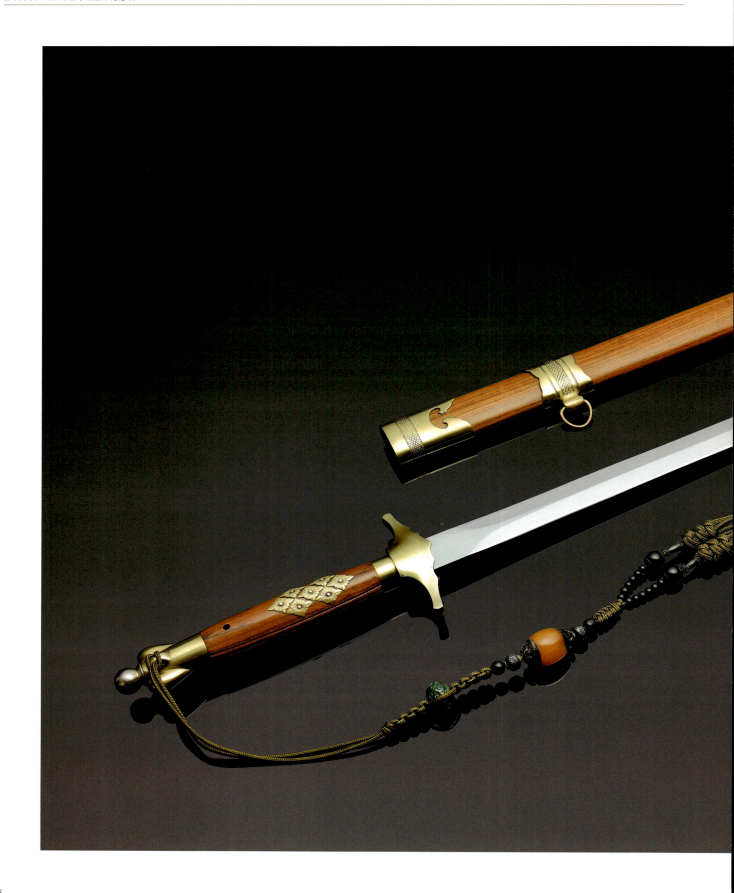

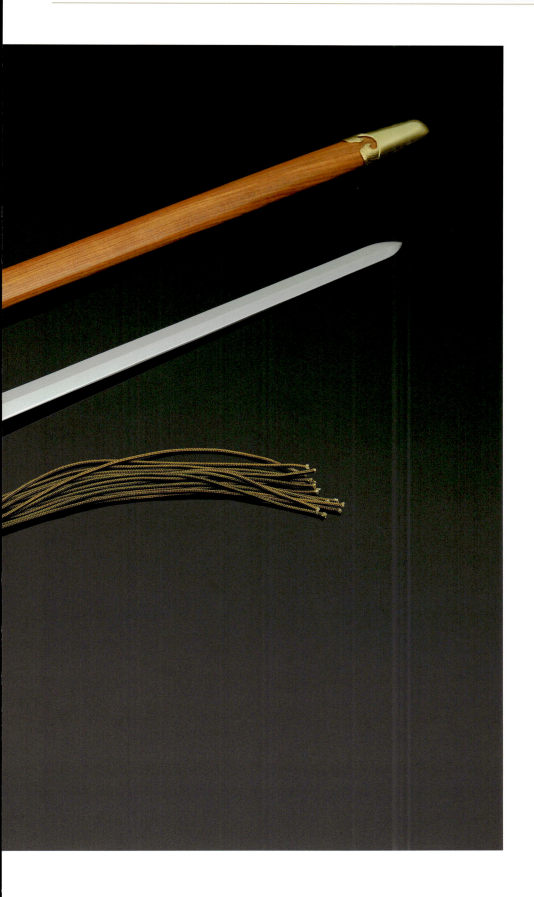

十絕紫微劍

「紫微劍」屬文人劍之一種，為至聖先師孔子周遊列國時之隨身佩劍。其遊說四方，教化無數之人，古譽其「**孔子之勁，能拓國門之關**」，並非指其為拔關開閘之大力士，而是指孔子倡導儒家學說，形成中國文化道統，影響中國社會數千年之久，其力之鉅，非常人所及。因此，不論在道德或思想上，皆可稱是引領中國文化發展的一顆星辰。紫微星正為萬星之首，代表至高、至真、至善，亦為文人之表徵；「紫微劍」因而得名。

惟孔子「六藝」說中曾提及澹臺子羽（姓澹臺，名滅明，為孔子弟子）提劍斬蛟龍之故事，弟子冉有、子路更是勇猛善劍之士。因此，文人愛劍自古皆然。詩人屈原言：「**身佩寶劍，跨下飛龍，馳騁於天地之間。**」唐代名士李白，15歲習劍，20歲仗劍去國，辭親遠遊，嘗言：「**劍非萬人敵，文竊四海聲。**」古人如此，今人亦然。

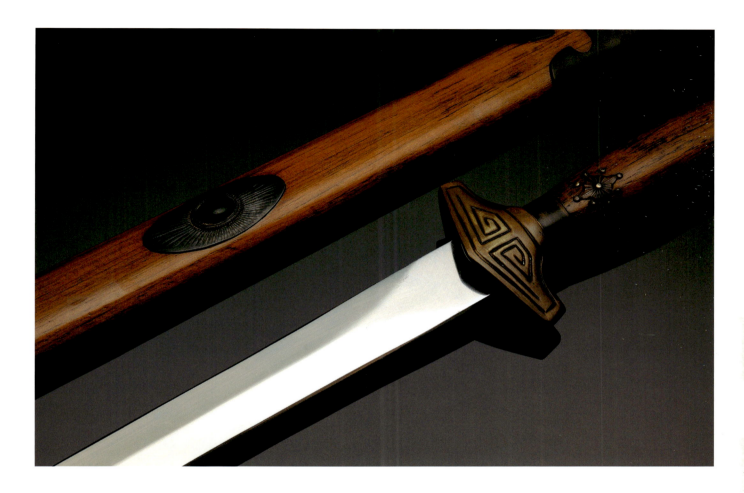

紫微劍
1975 年

材質
柚木　銀飾　鑲玉

規格
全長 97、刃長 69、刃寬 2.7、柄長 11、
首寬 3.8、鐔長 3.2、鐔寬 7.8 公分

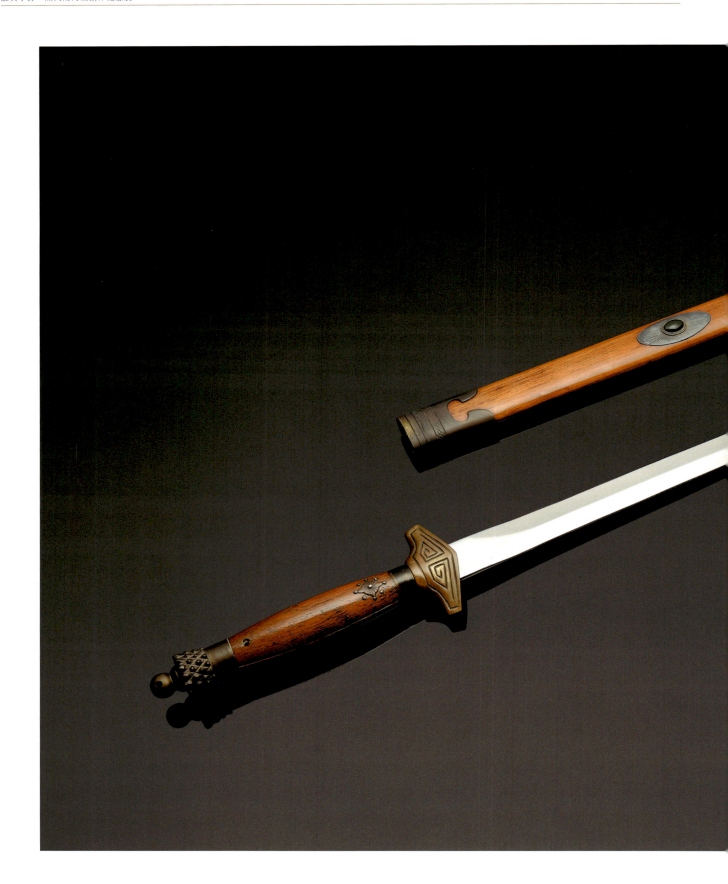

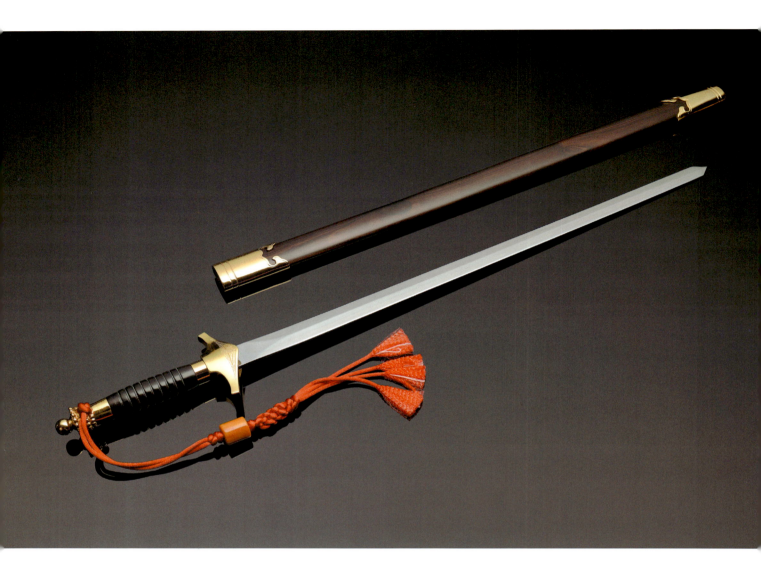

十絕紫微劍
2011 年

材質
黑檀木　銅質劍裝鎏金
規格
全長 91、刃長 67、刃寬 3、柄長 8、
首寬 3.5、鐔長 3.7、鐔寬 10.5 公分

此劍乃陳天陽設計，長孫陳重智製作

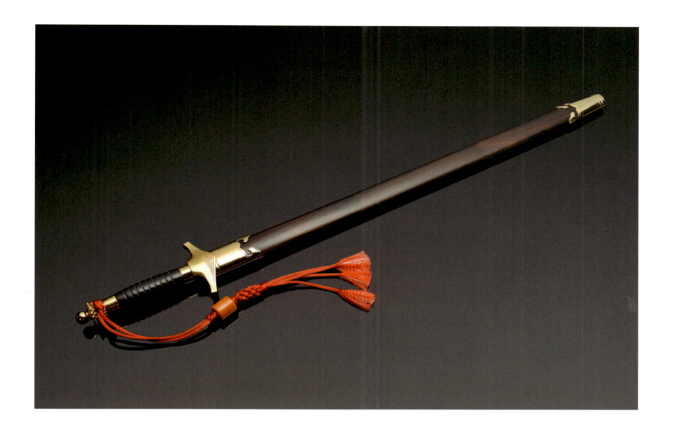

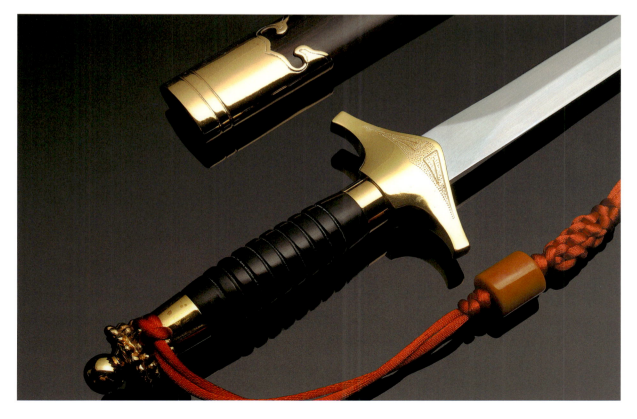

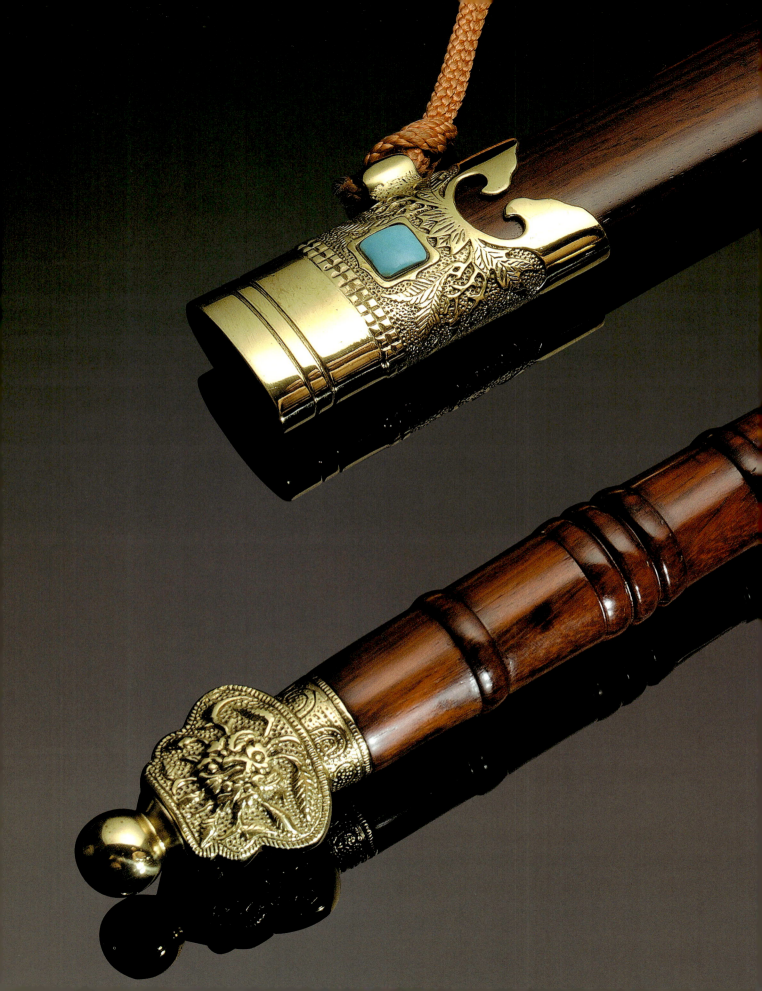

特殊寶劍 系列

手中有利器，心中無殺意；
而手中無刀劍，心中有慧劍，慧劍斬心魔。

金鈷劍
蟠龍劍
辟邪劍
金剛劍
青虹劍
朱門劍
杖劍
四面杖劍
權杖
智龍火劍
金剛蓮華劍
戰國劍
百壽劍
西漢七星劍
承天劍
伏魔七星劍
先師劍

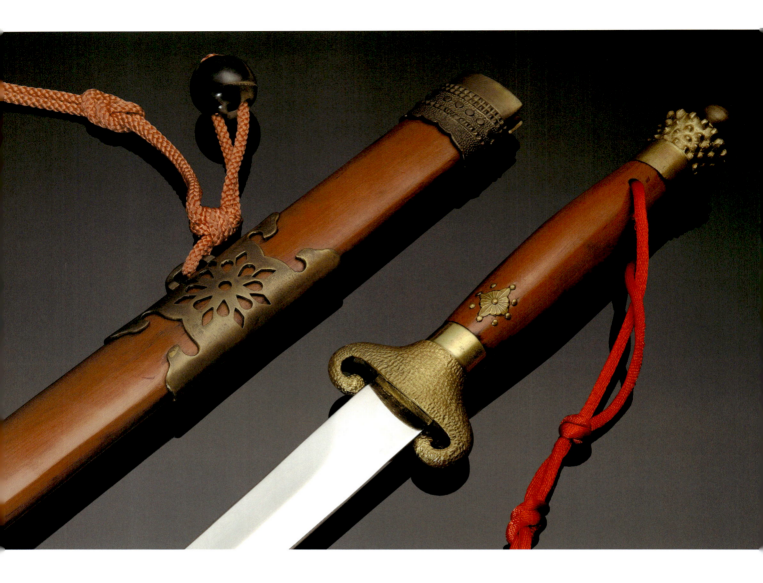

金鈷劍
1993 年

材質
紅豆杉木　銅質劍裝
規格
全長 96、刃長 70、刃寬 3、柄長 9、
首寬 3.5、鐔長 6.5、鐔寬 3.5 公分

此劍乃陳天陽獨創新制寶劍。其劍刃精良，造型獨特，是作者考據《三國演義劉》備所持寶劍「雙股劍」而來。因留下資料有限，故無法再追溯此劍之製作理念與典故，應以欣賞作者之巧思與工藝為主。

A Memorial Exhibition of Chen Tian-Yang's Creation of Swords and Knives

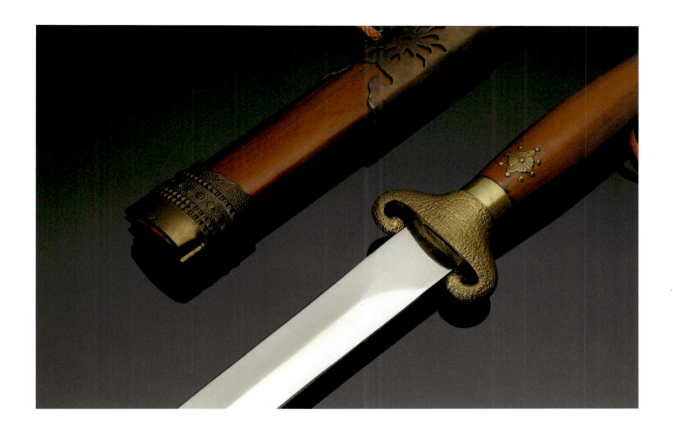

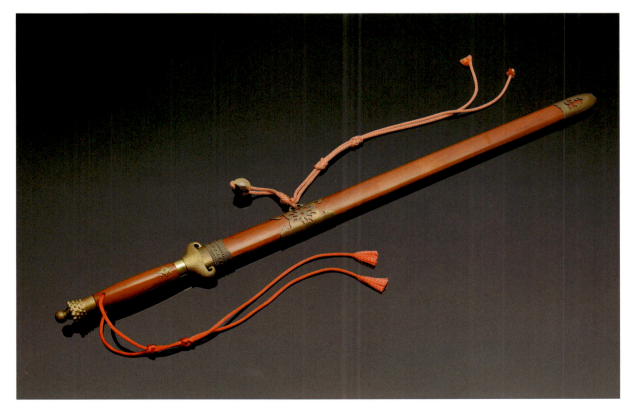

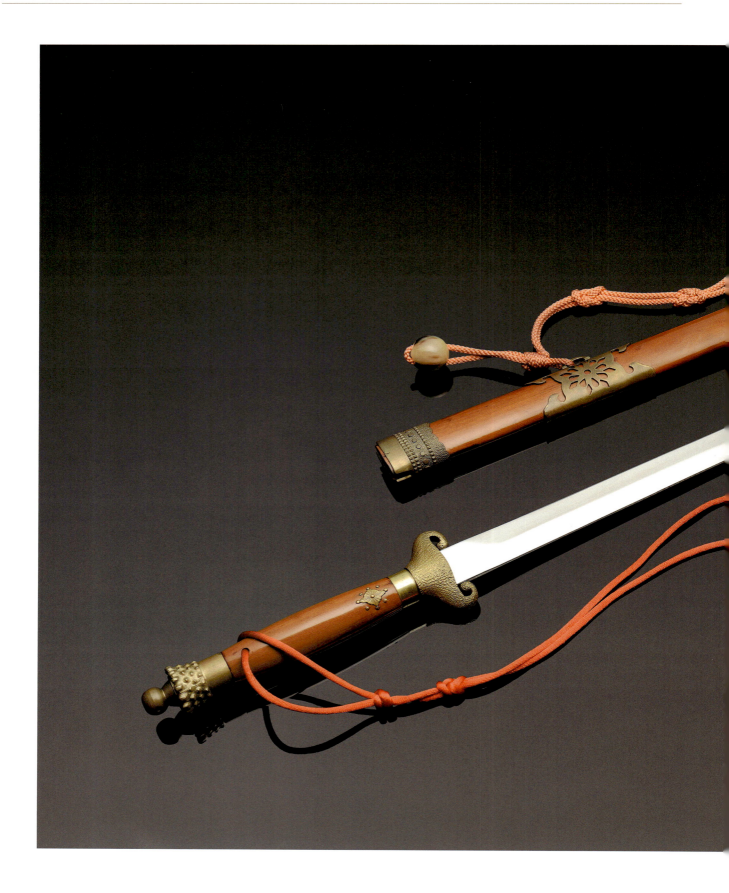

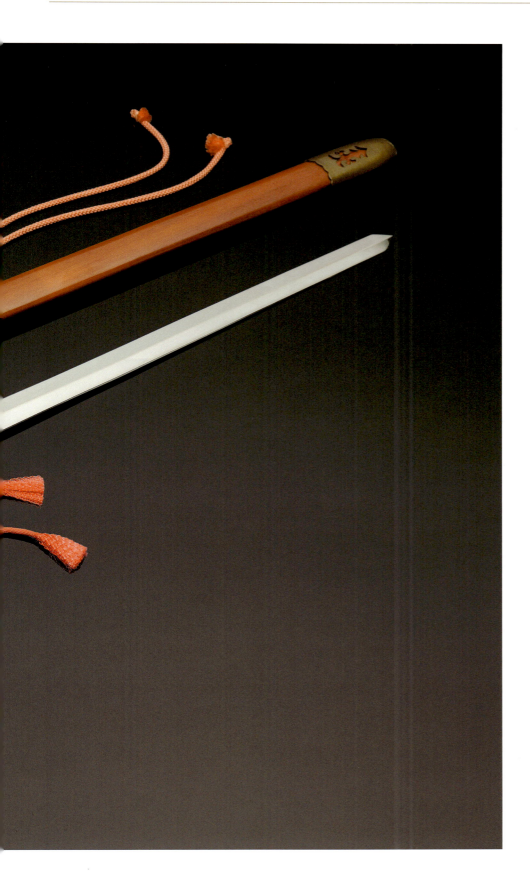

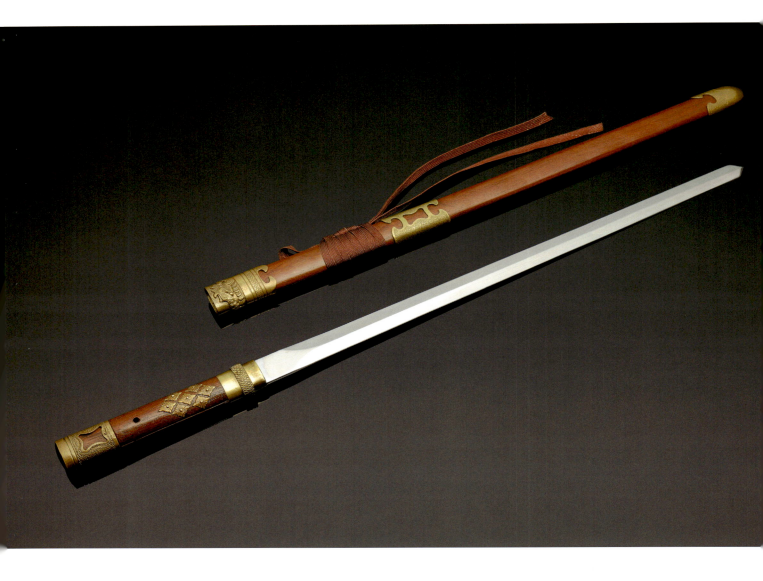

蟠龍劍
1992 年

材質
花梨木　精雕銅質劍裝

規格
全長 98、刃長 64.5、刃寬 3、柄長 17、首寬 3.5、鐔長 1、鐔寬 5 公分

宋太祖趙匡胤好武，傳聞曾為武僧；其一手太祖長拳，威震四方。稱帝後，當代刀劍名匠，為投其所好、攀龍附鳳，多以畢生精煉名作相贈；惜多不為青睞，甚於宋後散落於市井，因此各階層皆有名器流傳，「蟠龍劍」便是一例。

此劍有兩種形制：一則在護手上刻有蟠龍圖案者，稱為「御劍」；除供皇帝使用外，若為表顯聖恩，御賜給有功大臣或委派大臣帶天巡守者，亦用此劍，時稱「尚方寶劍」，因此，古有「見尚方寶劍如天子親臨」之說法。另一種俗稱「快劍」或「盲劍」，為一般劍客或盲人使用，沒有護手，鞘口用環形紋裝飾，正、反手皆可使用。

此劍刃質輕巧，運轉靈活，近身使用能長能短，以攻為守，威力無比，巧妙非常。

A Memorial Exhibition of Chen Tian-Yang's Creation of Swords and Knives

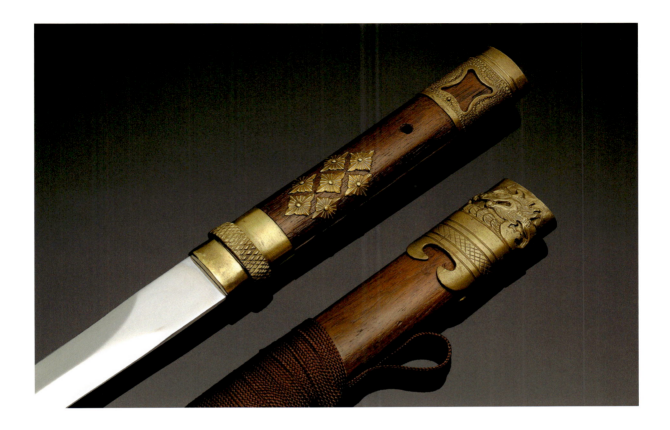

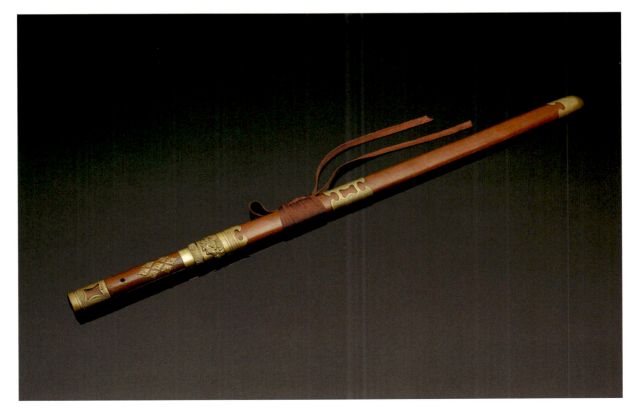

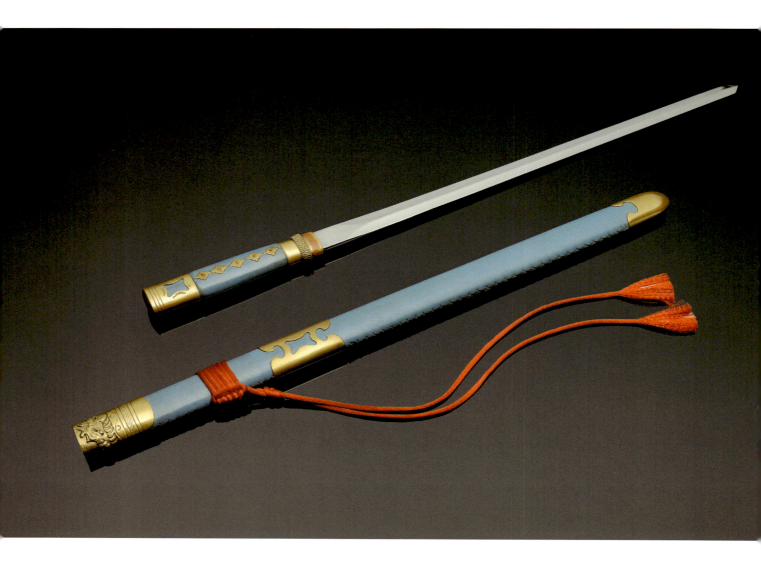

蟠龍劍

1980 年

材質
梢楠木編馬鞍皮　精雕銅質劍裝
規格
全長 87、刃長 61、刃寬 3、柄長 17、
首寬 3.5、鐔長 1、鐔寬 4 公分

此劍乃陳天陽 70 年代隨身用劍

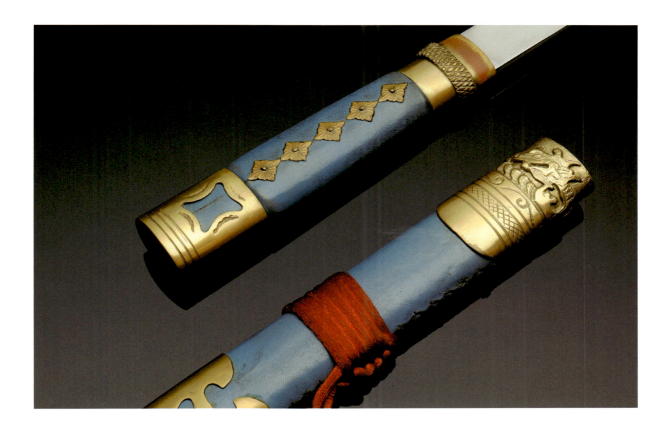
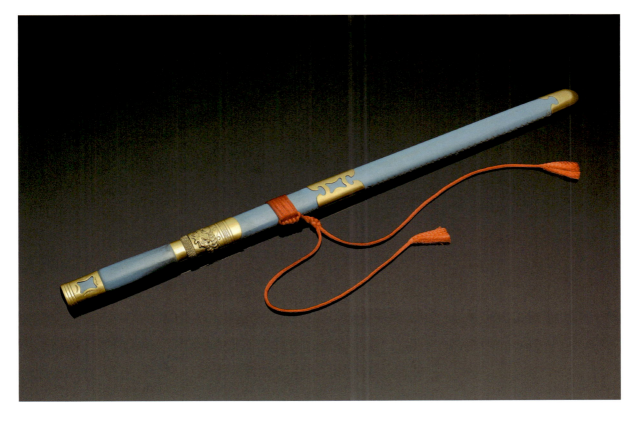

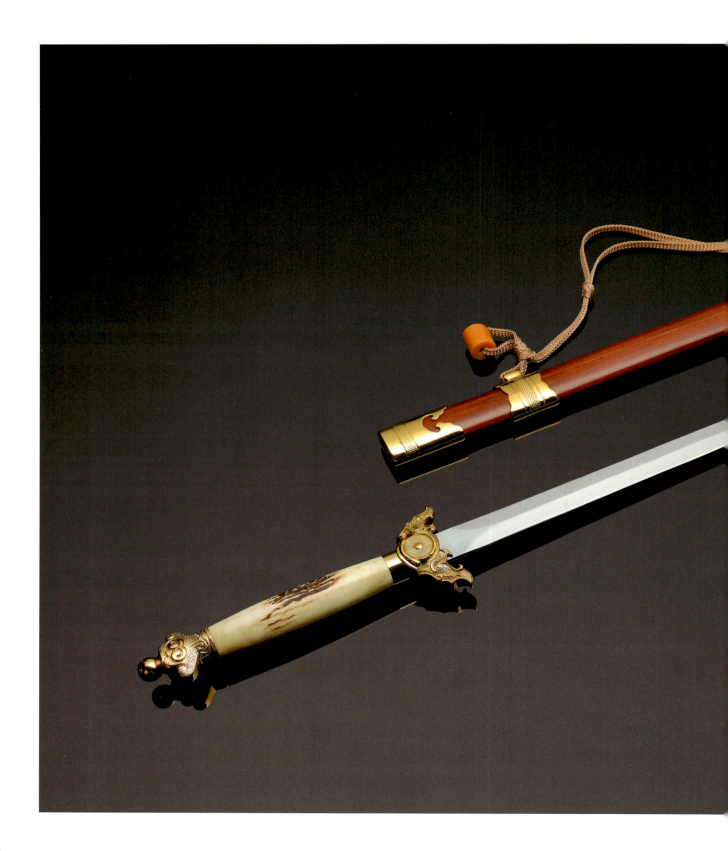

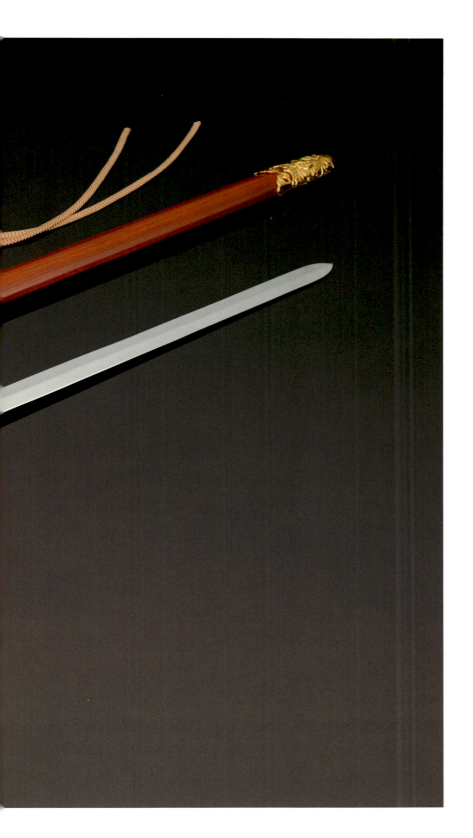

辟邪劍
2003 年

材質
紅酸枝木　鹿角柄　精雕銅質劍裝　鎏金
規格
全長 102、刃長 72、刃寬 3、柄長 13.5、首寬 4.2、鐔長 4.5、鐔寬 9 公分

《中華古今注‧刀劍篇》中載：「吳大帝有寶劍六：其一曰白虹、二曰紫電、三曰辟邪、四曰奔星、五曰青冥、六曰百里。」惜上述六劍皆已散失，且形制幾已不可考。
惟陳天陽獨鍾「辟邪劍」，取其寓意吉祥，萬民所好。據《續博物志‧七》言：「邪乃指鬼怪惡煞；古人多以獅身、獨角，或有翼或無翼之虛擬神獸來驅邪之。」因此，特取漢制「辟邪」之透雕圖像，分置劍鐔兩端，昂首張口，威武勇猛，充滿鎮攝之氣，足令邪魔喪膽；鐔之兩面，各鑲崁上等璧玉一枚，使之更能趨吉避凶，招財進祿。
作者經心爐洗鍊之後，心境更加祥和，總以敬天愛人爲職志，但望此劍之出爐，能爲現今社會提供一份正心去邪之些微助力；亦不失藝術工作者無可替代之天職。

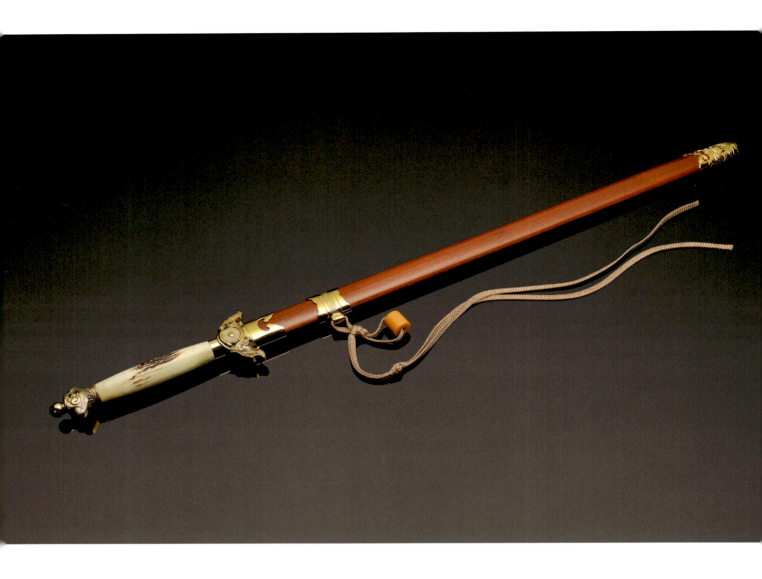

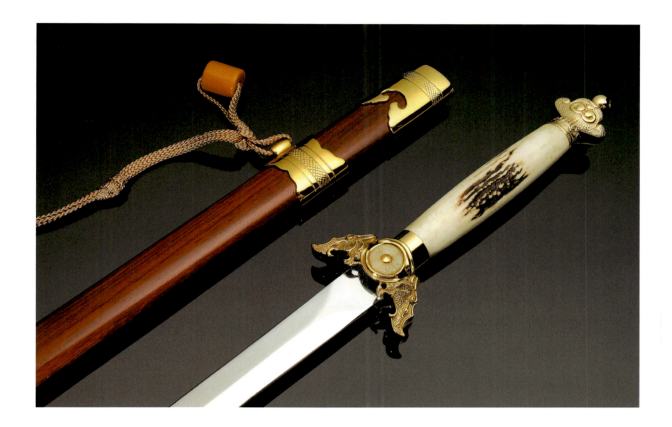

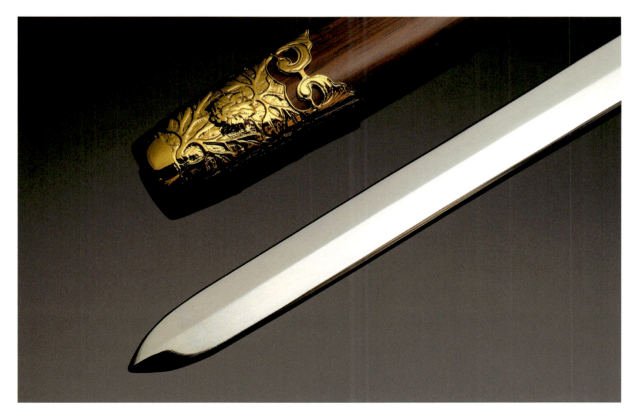

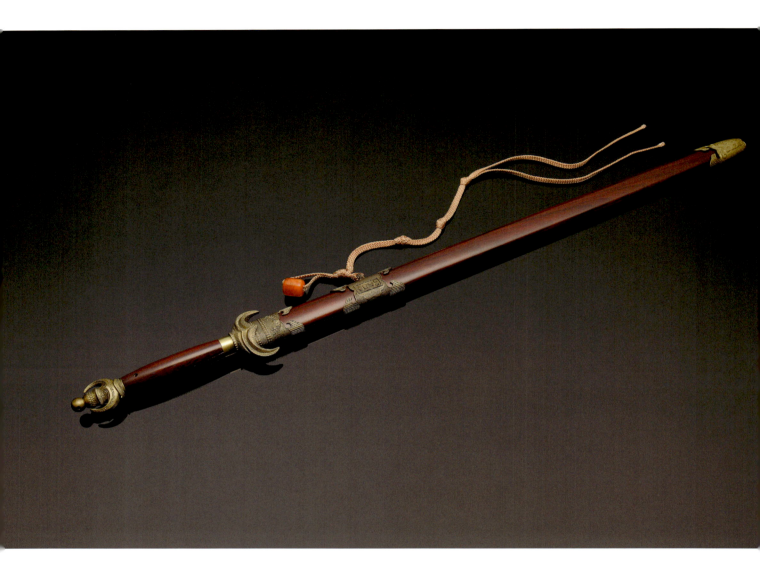

金剛劍
1995 年

材質
紅酸枝木　精雕銅質劍裝
規格
全長 102、刃長 67、刃寬 2.7、柄長 12、首寬 5、鐔長 4.5、鐔寬 8.8 公分

南朝梁武帝時，冶煉名家陶弘景曾以二十八星宿煉製十三神劍傳世，爲佛道降魔除妖之法器。其中一把形制頗爲特殊，劍尖以三星曲折磨製而成，極其犀利。護手爲金剛法門圖案，宗教意味十足，再飾以蓮臺寶座，又有「君子劍」之意喻，因此全劍展現濃厚儒道融合之氣息。

依後環形制不同，又分「不動明王」之「三骷金剛劍」，以及「密宗尊王」之「五骷蓮華劍」。兩劍皆有適切之重心，握感特佳。

A Memorial Exhibition of Chen Tian-Yang's Creation of Swords and Knives

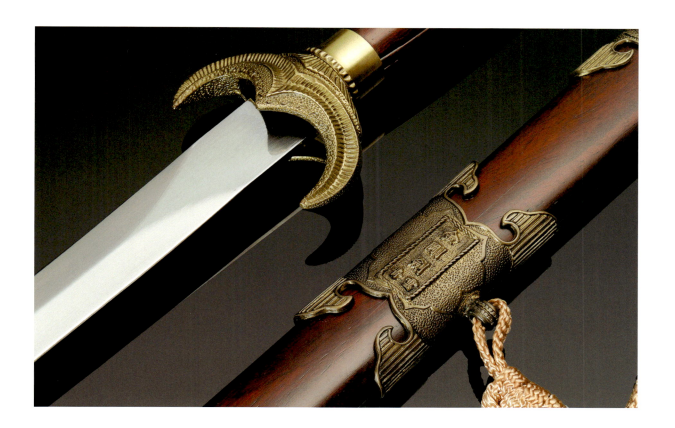

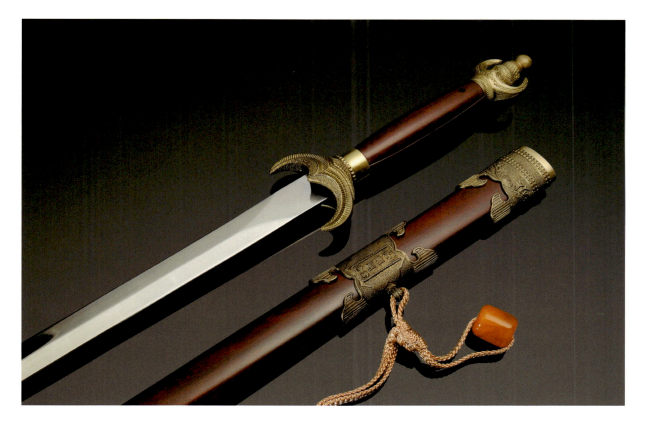

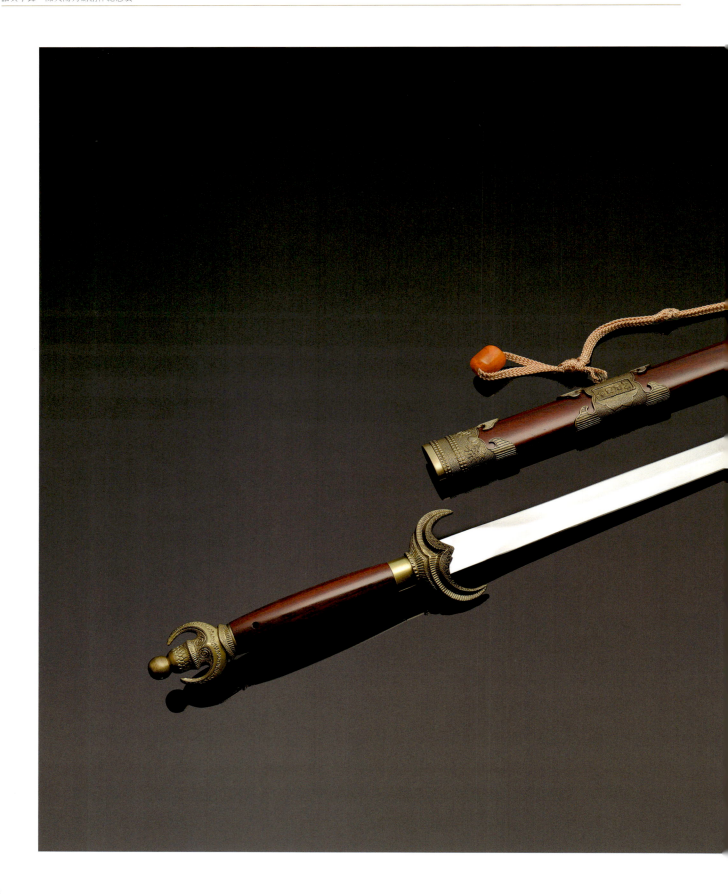

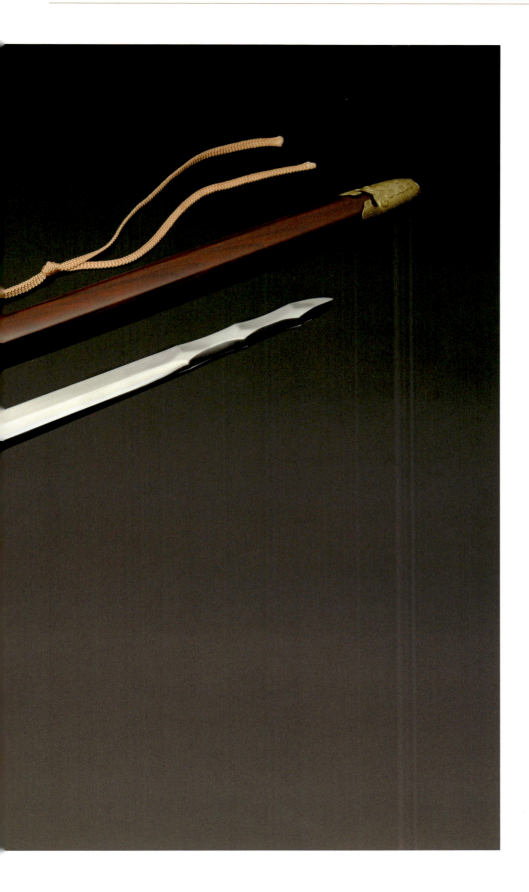

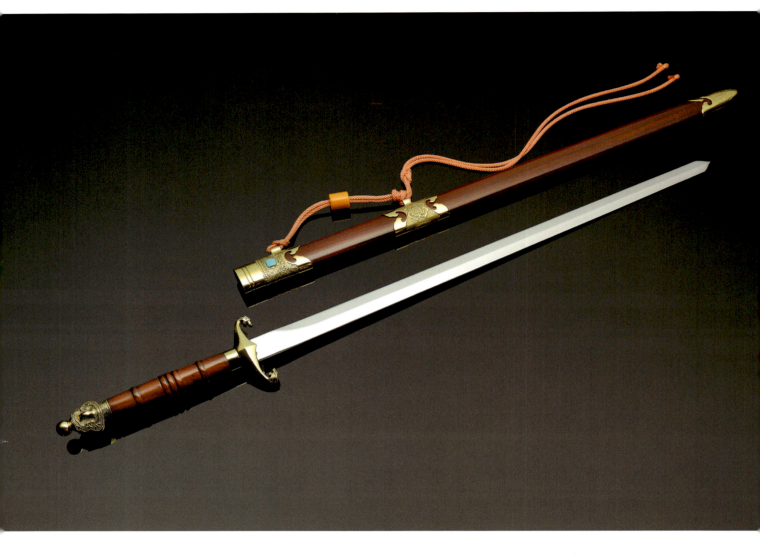

青虹劍

2005 年

材質
紅酸枝木　精雕銅質劍裝　鑲玉

規格
全長 101、刃長 71、刃寬 3、柄長 21、首寬 4.5、鐔長 3、鐔寬 10.5 公分

曹操為三國時期魏國之開基祖,被尊為太祖。曹丕繼位,魏朝成立,尊為魏武帝;年少時即以聰慧勇猛、劍術高超著稱,

《魏書》中多有記載如:「才力絕人,手射飛鳥,躬禽猛獸,嘗于南皮,一日射雉獲六十三頭」;「兵謀叛,夜燒太祖帳,太祖手劍殺數十人,餘皆披靡……」;「伯奢不在,其子與賓客共劫太祖,取馬及物,太祖手刃擊殺數人」;「太祖自以背卓命,疑其圖己,手劍夜殺八人而去」等。
當然擅使劍者,愛劍自屬必然。《古今刀劍論》中即有記載:「倚天,曹操鑄,其利斷鑄如泥,一自配一賜夏侯恩。」另記:「青虹,魏武帝鑄」;曹操「善冶器械,無不為之法則,皆盡其意。」因此兩劍皆可「砍鐵如泥,鋒力無比」:「手起處,衣甲透過,血如湧泉」。但其劍制早已散失。
陳天陽為彰顯趙將軍之威猛,強調曹操造劍之高超,特選瑞典精鋼為母材,以嶺南鑄劍派獨特之工序打造劍身;採取魏晉龍首之造型,雙首舒活展開,有飛龍抱天之意象。一顯曹操之尊貴,再顯趙雲之忠勇。

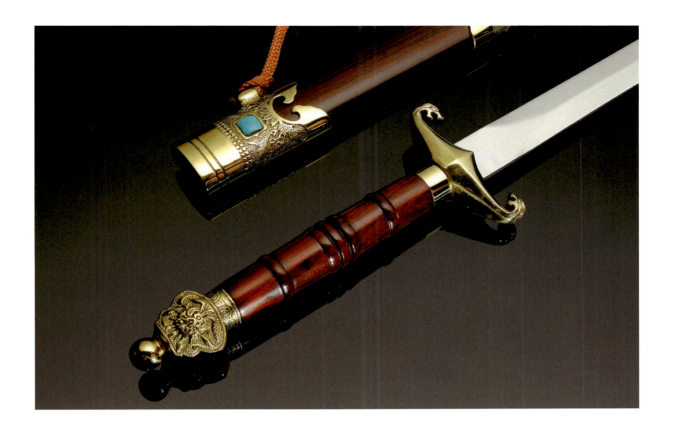

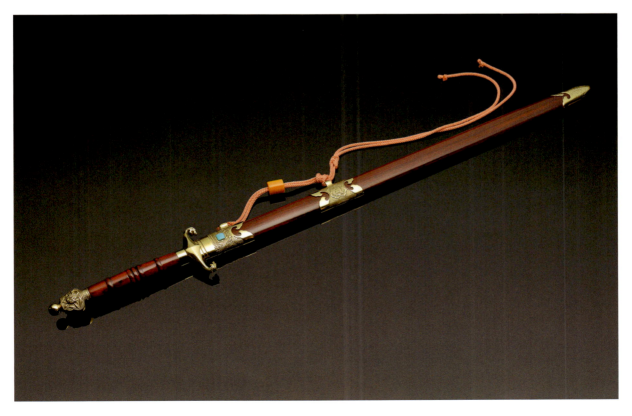

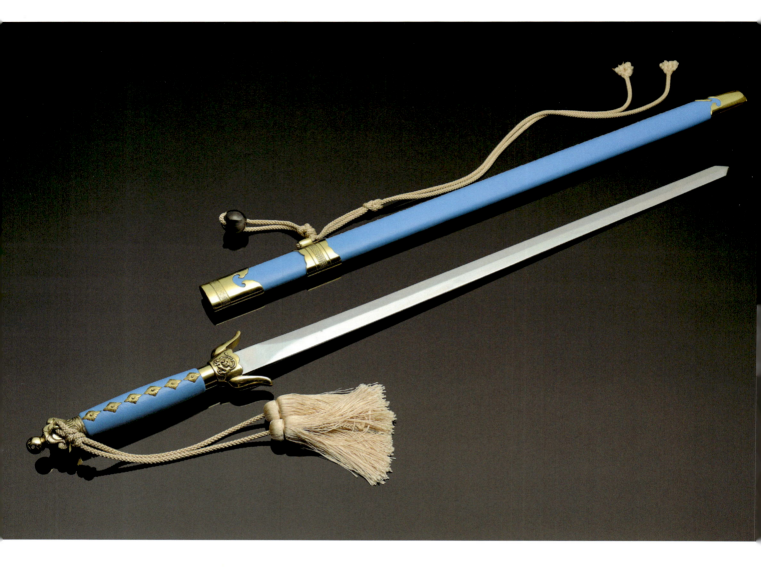

朱門劍

2007 年

材質
原木編馬鞍皮　精雕銅質劍裝

規格
全長 102、刃長 71、刃寬 3、柄長 12、首寬 4.5、鐔長 5、鐔寬 8.2 公分

明代鼓勵民間習武，因此百技爭豔，各展其才；連久於軍中鮮用的擊劍術，亦被重新重視，甚至蓬勃發展。當時為倡導擊劍活動，當代名家專著盡出，古佚劍訣之蒐尋亦不遺餘力，如：何良辰之《陣記‧卷二‧技用篇》、《江南經略‧卷八》之「使劍之家六」；《武編前集‧卷五‧劍篇》之古劍訣十五句；茅元儀之《武備志‧卷八十六》；吳殳之《劍訣》與《後劍訣》。

為因應當時風行之劍術活動，製劍技術必然高超絕倫。劍刃冶煉部分：明代為首開舉世使用焦炭與活塞式風箱之先例，其「串聯式作業」炒鋼技術、灌鋼、悶鋼工藝，皆能將鋼料製作發揮至最精妙境界。劍刃硬化部分：無論焠火、滲碳工序，《本草綱目‧卷八‧水部‧流水》、《多能鄙事‧卷五‧鋼鐵法》、《武備志‧卷一零五‧刀花》等古籍皆有明載，足見明代刀劍質料之精純。

陳天陽感念明代重劍、習劍之尚武時風，特將明制單手長劍改良，使之更簡潔、流線，將護手兩端刻意高聳，用以絞劍制敵，倍增其實用功能。搭配以傳統鍛打工藝與最新熱處理科技結合之最精良鋼材，定其名為「朱門劍」。

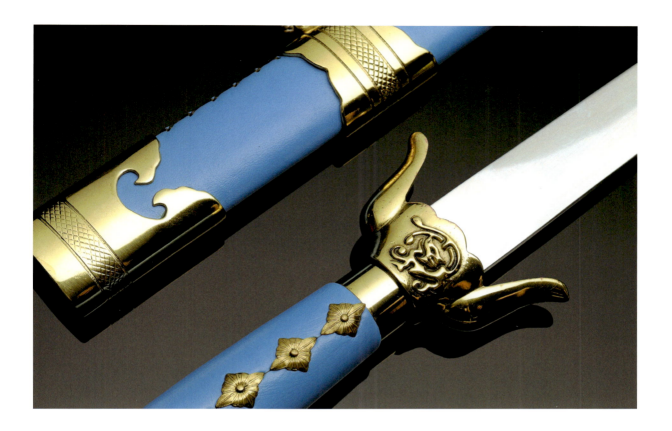
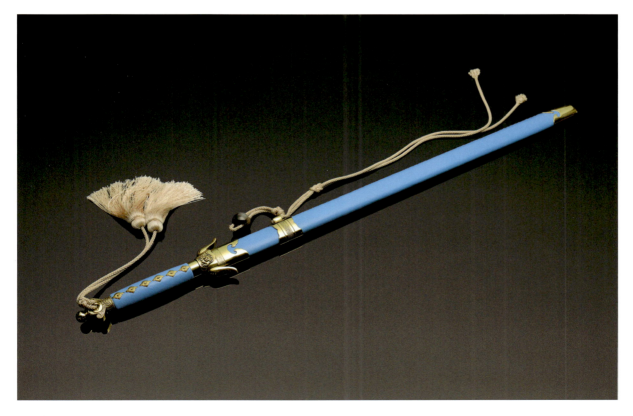

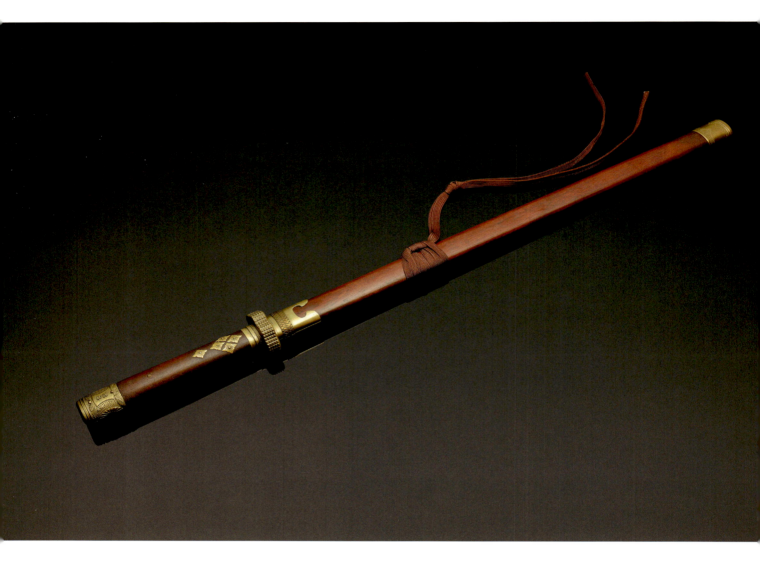

杖劍
1993 年

材質
花梨木　精雕銅劍裝

規格
全長 92、刃長 69、刃寬 3、柄長 23、首寬 4、鐔長 1、鐔寬 7 公分

此劍為陳天陽 80 年代教育劍

王莽篡漢前，常以稱帝宣於鄉民，因而招官府圍捕。逃亡入山，藏於深山古剎之中。案：一般和尚出門防身器具，若刀則名之為戒刀，若棍則名之為禪杖，若劍則名之為杖劍。王莽久藏思動，主持和尚唯恐深山猛獸危害，以杖劍相贈。其佩劍下山，途中果遇大蟒蛇擋道，毫無懼色，揮劍斬蛇而去。後來成功得位，臣下以此事跡相傳，即所謂「一劍定江山」之雅談，此劍之形制與特性，亦即依此古老典故發展而來。

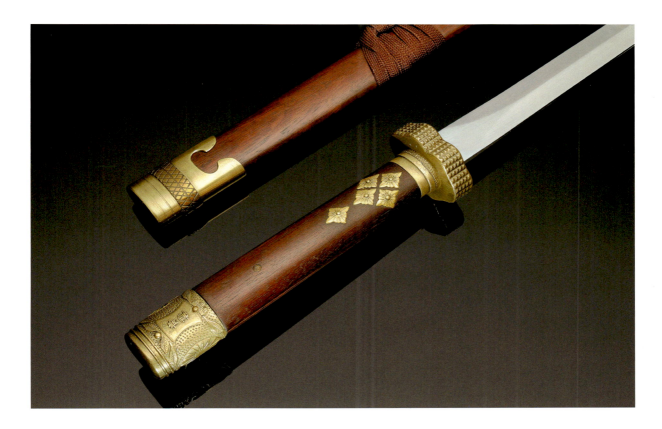
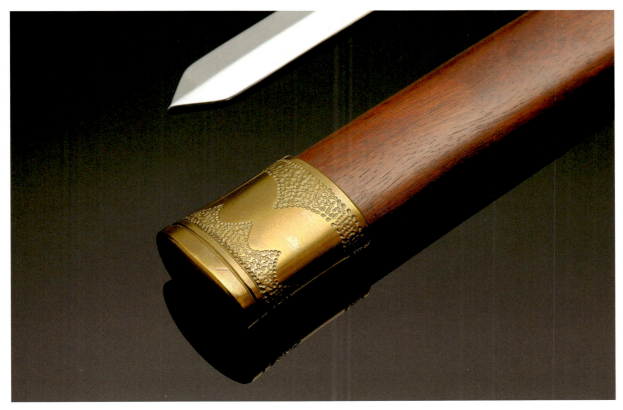

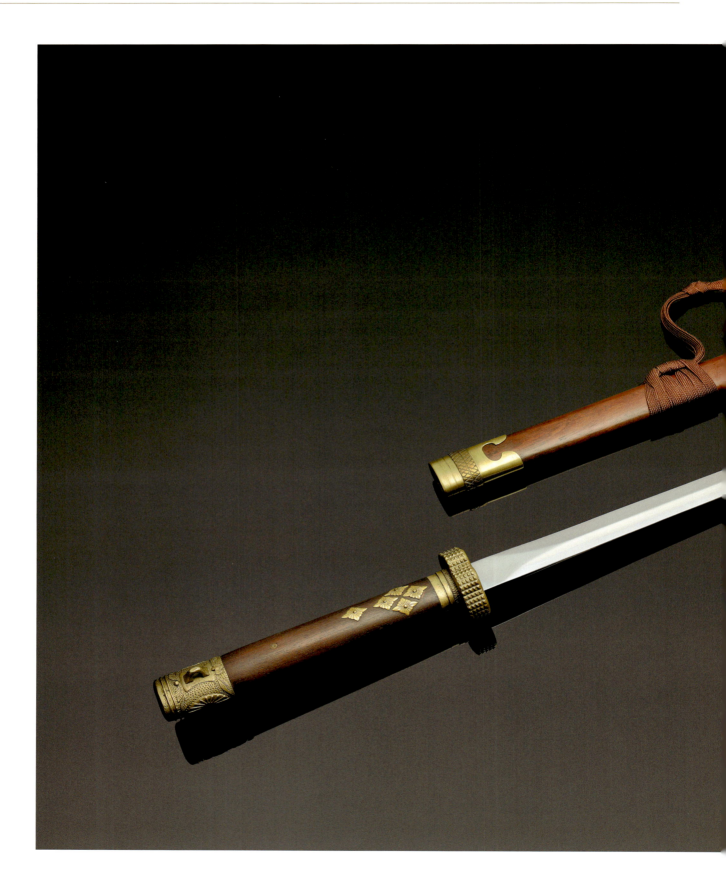

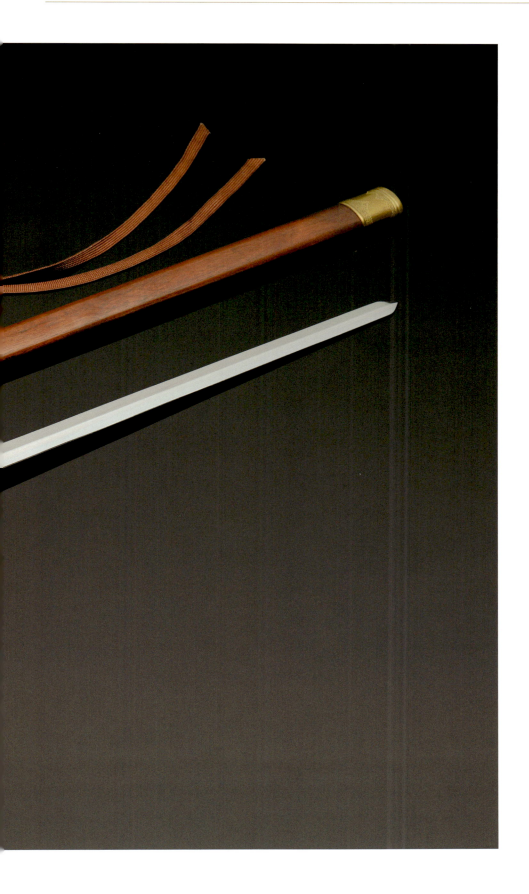

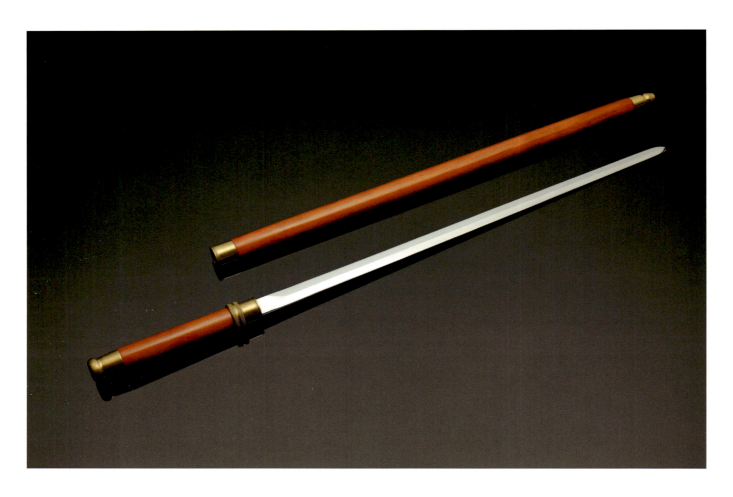

四面杖劍
1999 年

材質
紅豆杉木　銅質劍裝
規格
全長 102、刃長 67、刃寬 2.2、柄長 17、首寬 2.5、鐔長 1.8、鐔寬 3.7 公分

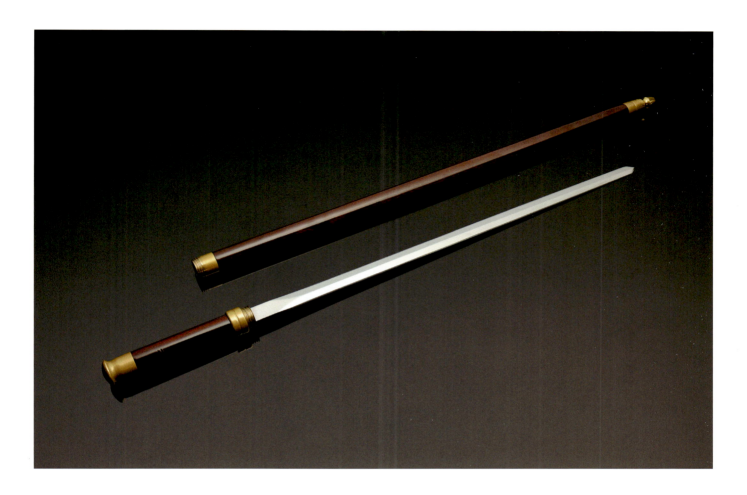

四面杖劍
1999 年

材質
黑檀木　銅質劍裝
規格
全長 102、刃長 67、刃寬 2.2、
柄長 17、首寬 2.5、鐔長 1.8、
鐔寬 3.7 公分

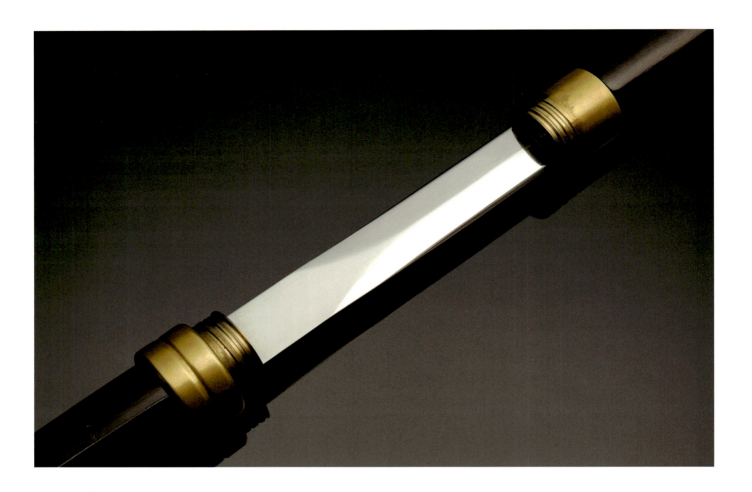

七十歲紀念劍

此劍之形制與特性,乃陳天陽 70 歲回憶之作,是由憶及年少時期伴隨了圓大師,維護師父佩劍之典故發展而來。劍乃是皇威、權勢、權威的象徵。陳天陽 70 歲時,回憶起當年替老先生修護的權杖,再加以設計改良,表現其尊貴,而打造出此把權杖。也作為冶劍 53 年紀念。

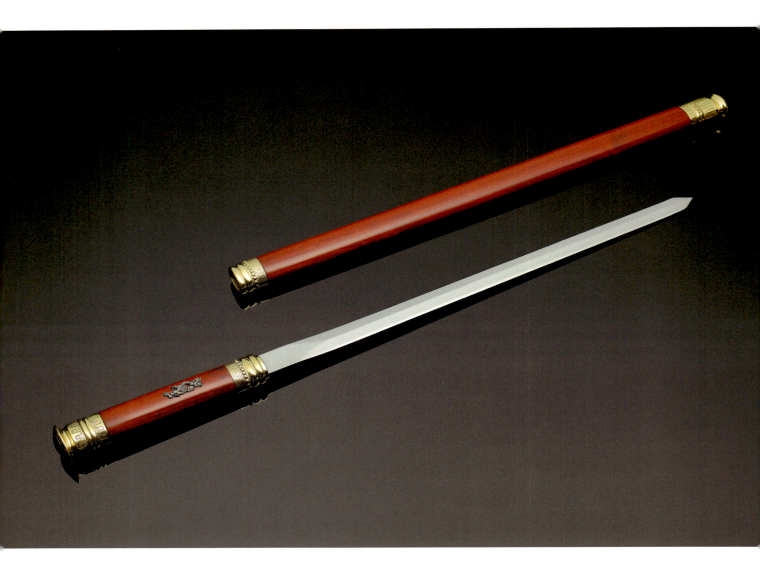

權杖
2009 年

材質
紅酸枝木　精雕銅質劍裝　鑲銀龍柄
規格
全長 79、刃長 50、刃寬 2.5、
柄長 12、首寬 2.6、鐔長 3、
鐔寬 4 公分

天陽七十歲紀念劍

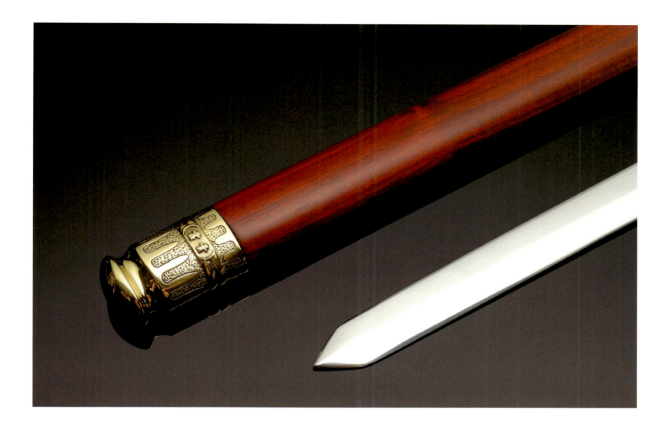
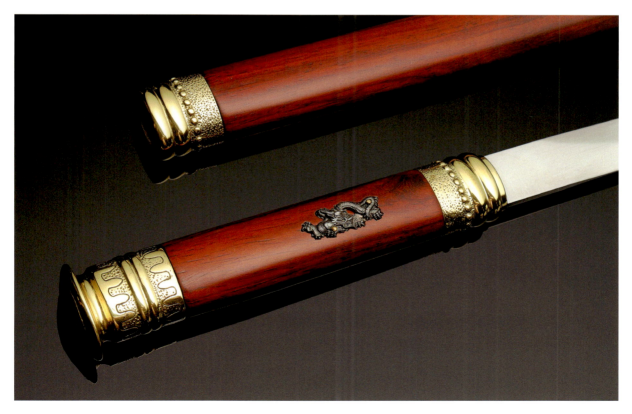

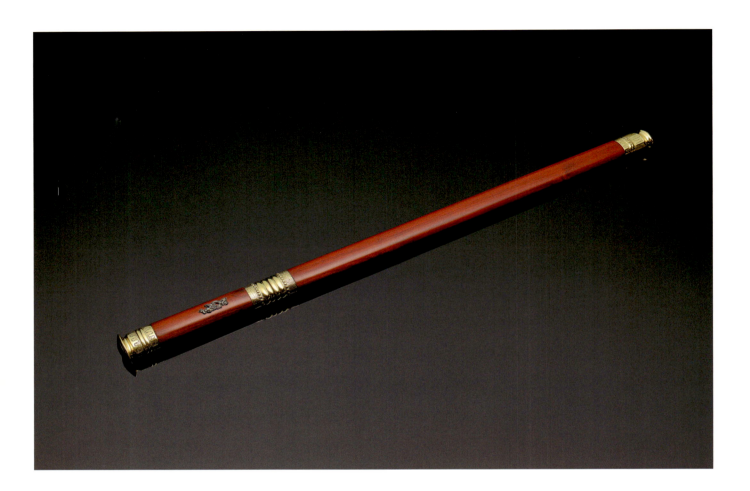

法劍

東密「不動尊」（即「不動明王」、「大日如來」之化身或使者），為日本佛教信仰中最為普遍的神祇。大部分家庭並不太談論祂，因為他們認為參拜及信仰不動尊，是理所當然的事情。

基於對「不動尊」之景仰，陳天陽參酌日本博物館提供之實物圖像，配合其數十年之鑄劍神技，完成此把法相尊嚴，卻又華麗非常之「智龍火劍」。護手基座及首部之蓮花成火焰狀，表現「大劫之火」即所謂「火生三昧」；藉由觀想火，而由自身發出火焰，燒盡所有障礙而成為「大智火」。護手上之兩名童子，一為「矜迦羅」，代表恭順、小心，隨正道者；另一為「制吒迦」，其具有難以言喻之惡性，代表不順從、違道者。其實，兩位都是「不動尊」的化身，祂將自己化成童子相，以下化作眾生來操持雜務。

《不動功能》中有載：「變成俱力迦龍之形，揮動著劍，意指以智龍火劍摧毀九十六種的外道之龍火。」；《佛頂尊勝心破地獄法》中亦載：「大日大日如來變成憾（h'am）字，字變成劍，劍變成不動明王之身。明王變成俱力迦羅大龍，呈現忿怒之相，並揮動著利劍。」由上可知不動尊、劍、龍之相互關係。於是日本人將龍之尊相纏繞在劍上，甚為其蒔繪或刀劍裝飾之題材。

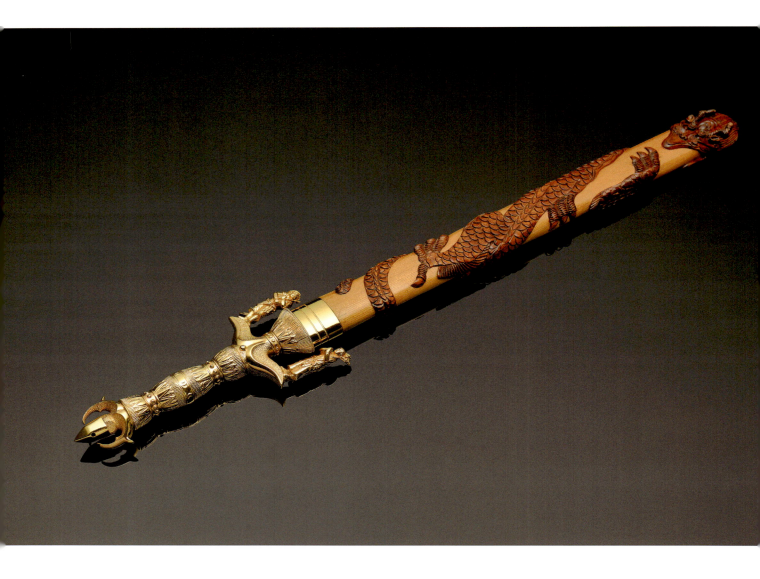

智龍火劍
1996 年

材質
雕龍梢楠木　精雕銅質劍裝鎏金
規格
全長 67.5、刃長 43、刃寬 2.7、柄長 9.5、
首寬 5、鐔長 8、鐔寬 9 公分

A Memorial Exhibition of Chen Tian-Yang's Creation of Swords and Knives

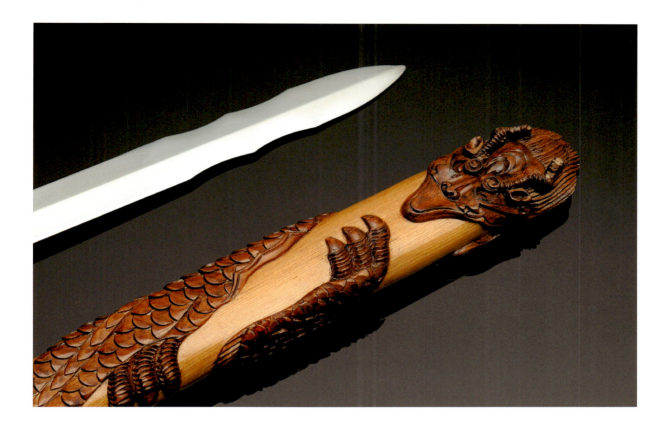

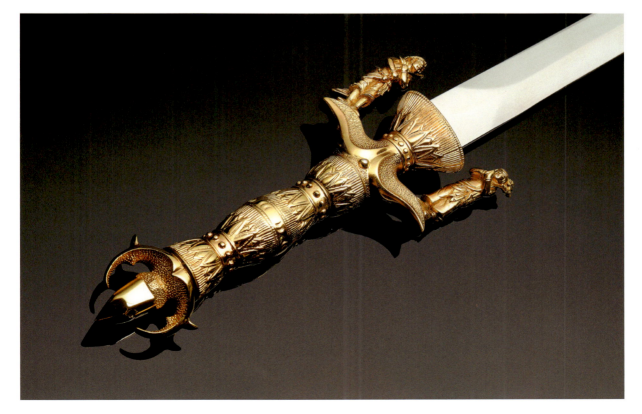

151

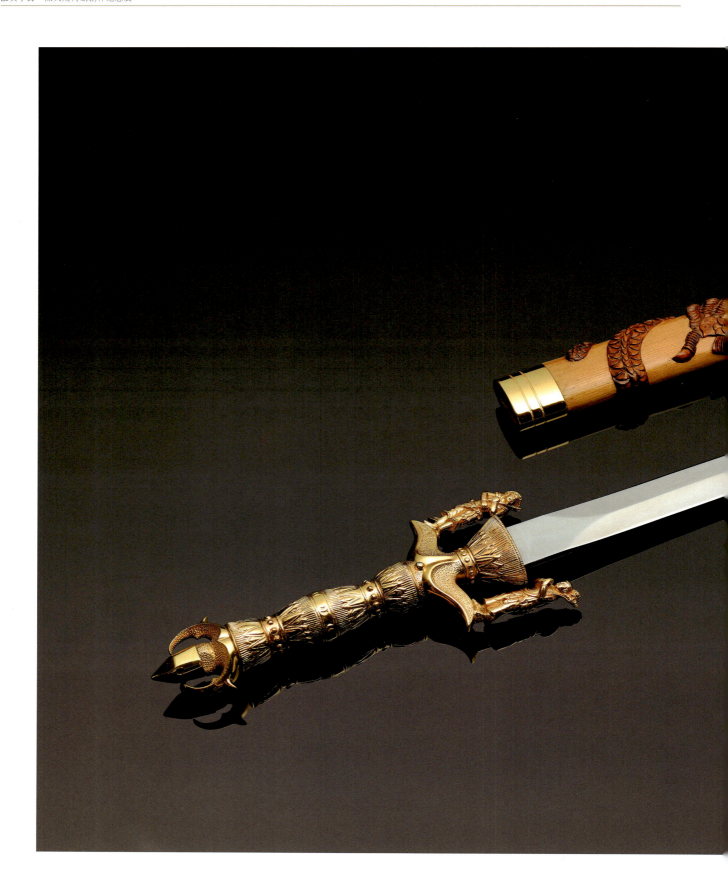

A Memorial Exhibition of Chen Tian-Yang's Creation of Swords and Knives

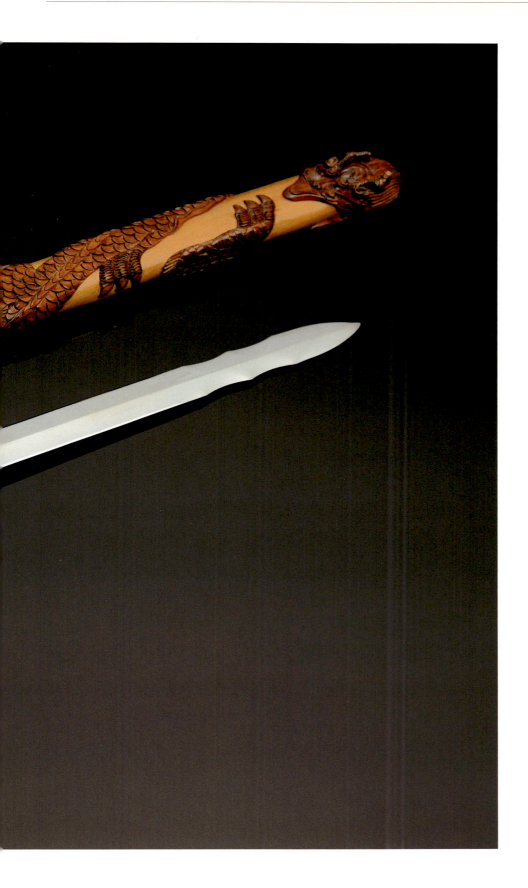

153

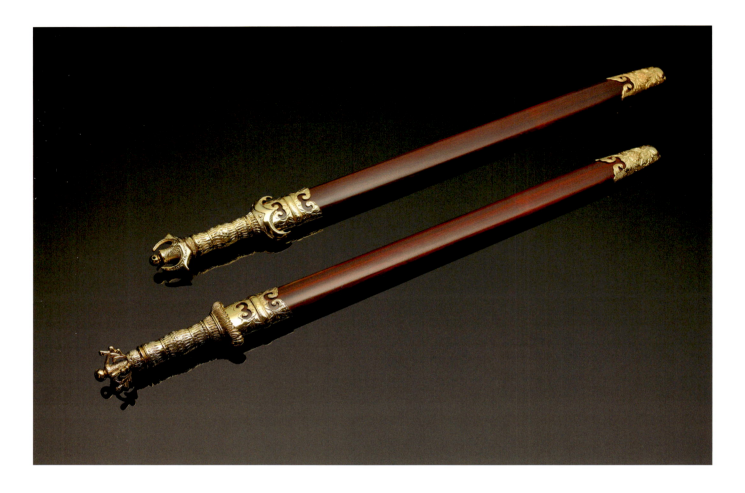

金剛蓮華劍
（三骷金剛劍、五骷蓮華劍）
2007 年

材質
紅酸枝木　精雕銅質劍裝鎏金

規格
三骷金剛劍：
全長72、刃長48、寬2.8、柄長7、首寬5.7、鐔長3、寬6.5公分
五骷蓮華劍：
全長78、刃長48、寬2.8、柄長7、首寬3.5、鐔長2.8、寬6.7公分

「蓮華劍」屬中型劍制，為佛家法劍之一種。其原形乃出於南朝梁武帝時，科學工藝名家陶弘景根據二十八星宿特性，精心研製之十三神劍之一。

經作者改良後，以其後環形狀不同，分為三骷與五骷兩款。「三骷金剛劍」後環螺絲兩旁成一對牛角狀，「五骷蓮華劍」螺絲周圍四枝蓮枝對稱分立。案：佛教密宗以骷髏或人頭骨表法身佛，「三骷」表示三佛（德）──文殊佛（智）、觀音佛（悲）、勢至佛（力）──三佛（德）合修，至善至美。「五骷」表示法身之五智──即大圓鏡智、平等性智、妙觀察智、成所作智、法界體性智。

「五骷蓮華劍」乃取其以五智破五毒（貪、嗔、痴、慢、疑）之意，代表持劍者擁有大智慧。而「蓮華」除代表清柔、安靜、多用、出於泥而不染等多面向之美善外；又因其蓮藕（過去）、蓮花（現在）、蓮子（未來）同時存在，也象徵著持劍者三世得以圓滿之意。其護手、莖與後環全為合銅精雕，看似一體，卻又可單獨拆開，精巧非常。劍尖成三星起伏，鋒利無比，正如唐裴夷直〈觀淬龍泉劍詩〉中所云：「蓮花生寶鍔，秋日勵霜鋒」，足令妖魔喪膽，因此亦為道家驅邪護法之利器。

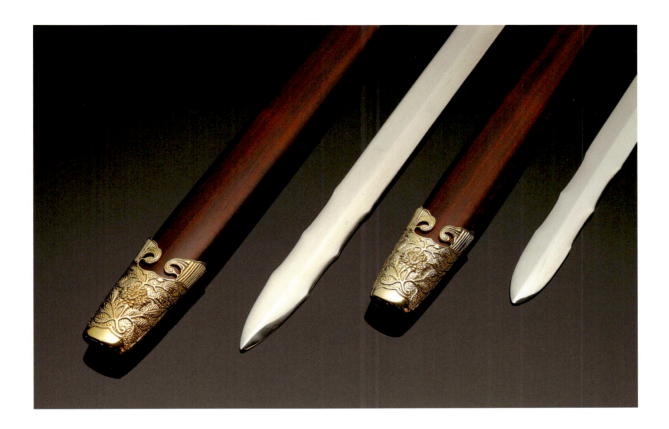
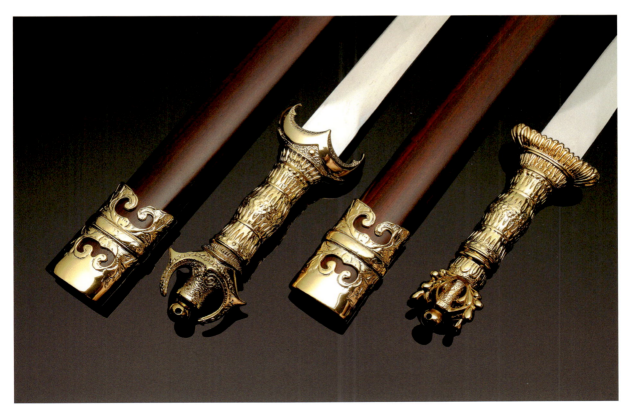

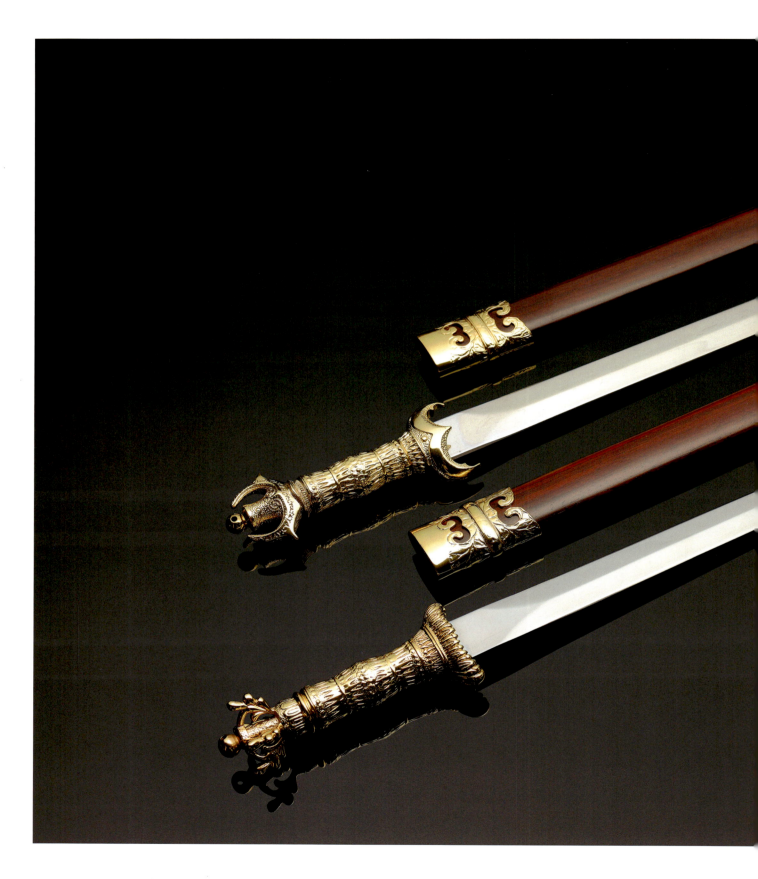

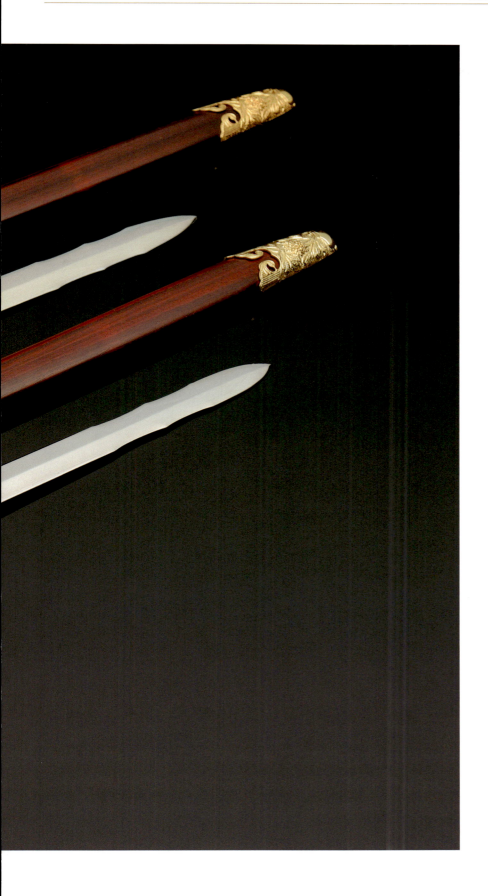

戰國劍

春秋晚期，精於刀劍鑄造，並首先將優良劍具大量裝備於軍隊上的，便是吳、越兩國。因此，吳、越二地自來有「刀劍故鄉」之美稱；其鑄造技術之精妙，當可想而知。

此劍為陳天陽參酌大量考古史料後之創新作品。護手以「吳王夫差劍」劍格圖騰為主，融合春秋戰國龍紋圖案，呈現出內斂式的古味；護環結合古玉劍具造型，以合金銅精雕螭龍，栩栩如生；劍刃形制以「南斗五星降龍劍」及「北斗伏魔七星劍」為創作理念；劍鏢處以改良後之乳丁紋收尾，研磨精巧、做工細膩，重心分寸得宜，遂成藝術精品。

全劍考證嚴謹，造工細膩，刃質精良，握感奇佳，攻守皆宜。

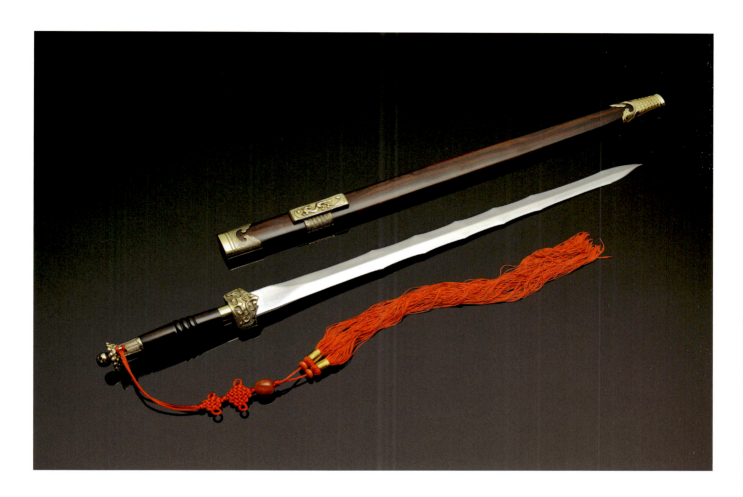

戰國降龍劍
2006 年

材質
黑檀木　精雕銅質劍裝　鎏金

規格
全長 90、刃長 66、寬 3.2、柄長 9.3、
首寬 4、鐔長 3.6、寬 6 公分

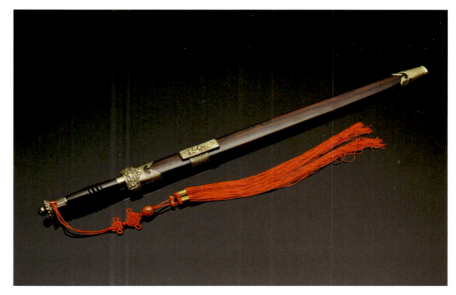

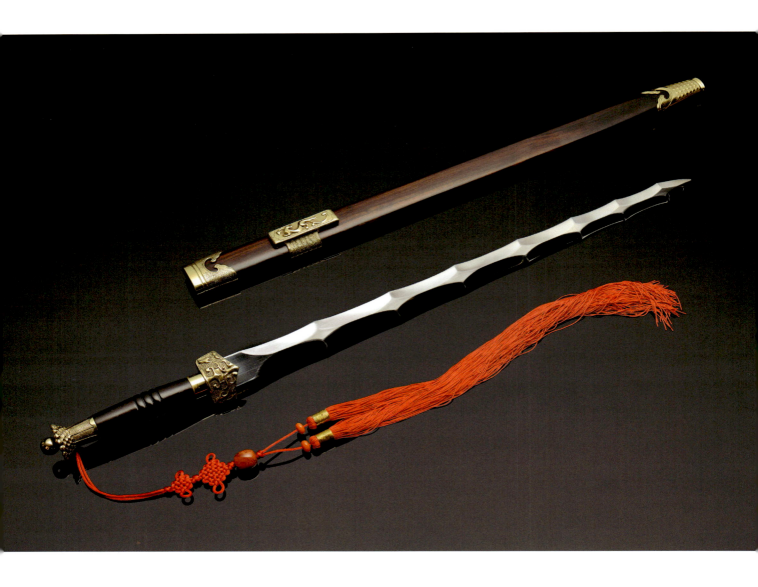

戰國七星劍
2006 年

材質
黑檀木　精雕銅質劍裝　鎏金
規格
全長 90、刃長 66、寬 3.2、柄長 9.3、
首寬 4、鐔長 3.6、寬 6 公分

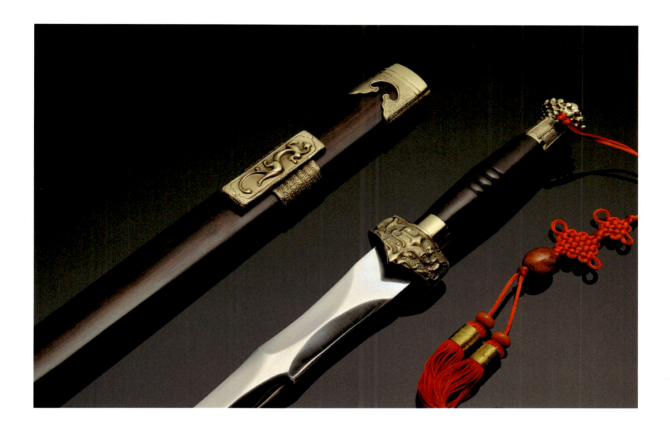

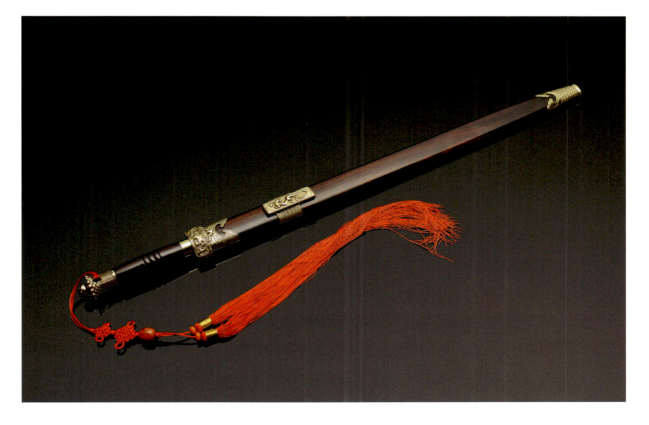

百壽劍

此劍形制是陳天陽於 1995 年創新的作品，經不斷改良，1996 年榮獲「中華民國消費者協會精英獎」。

劍身兩面刻有 100 個「壽」字，形體各異，妙趣橫生。以七星圖案收尾，吉祥如意，因此又稱「吉祥劍」或「如意劍」。

鞘口以蝙蝠爲圖，護環精雕「祿」字，劍鏢飾以龜甲——即福、祿、壽之象徵。再以能長保光澤之鎏金爲材，正代表百年長壽，千年長青，萬年長存。

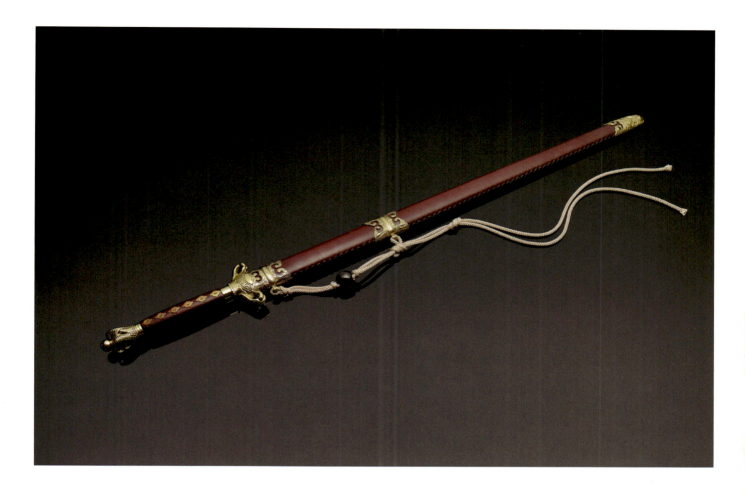

百壽劍
1996 年

材質
原木編馬鞍皮　精雕銅鎏金劍裝
規格
全長 103.3、刃長 73、刃寬 2.9、
柄長 12.2、首寬 3、鐔長 4、
鐔寬 9 公分

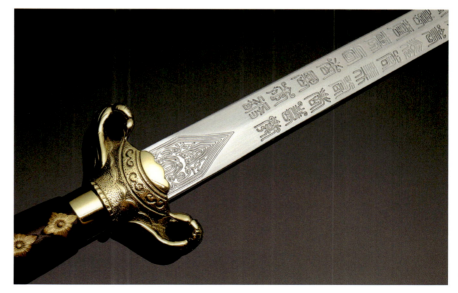

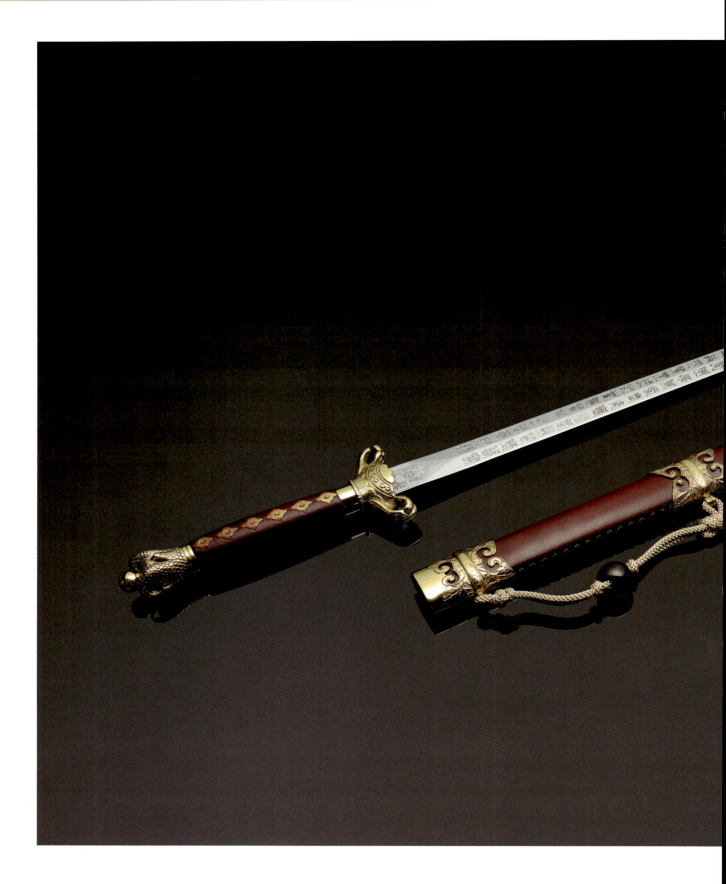

A Memorial Exhibition of Chen Tian-Yang's Creation of Swords and Knives

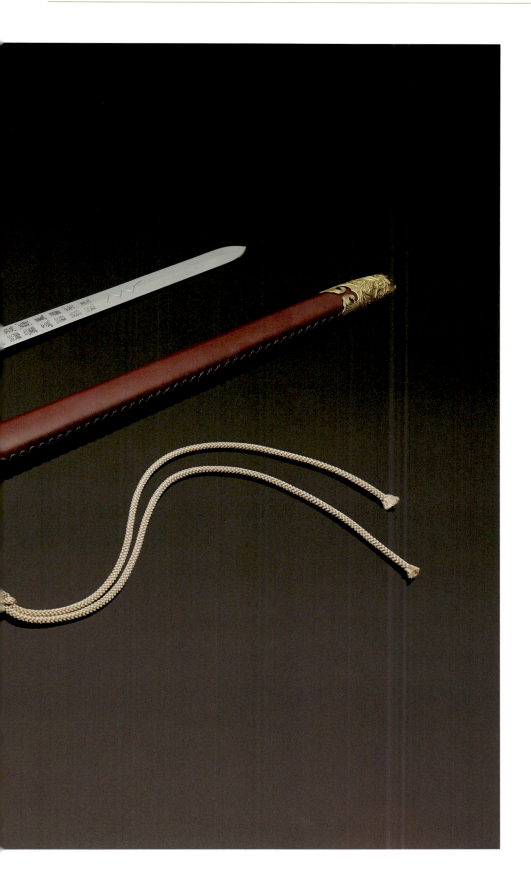

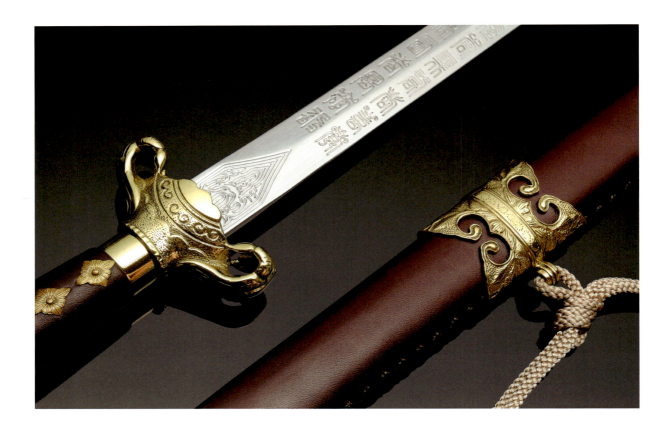
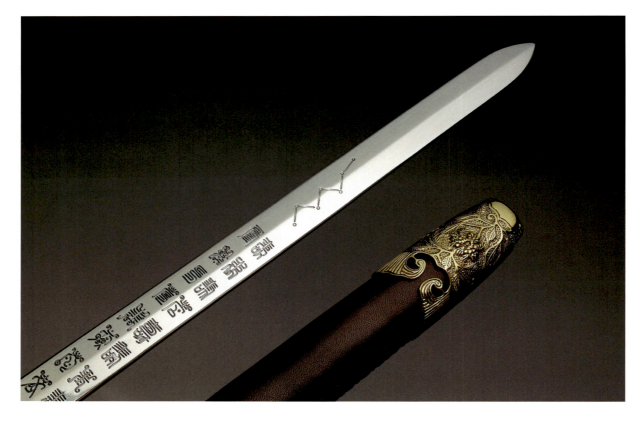

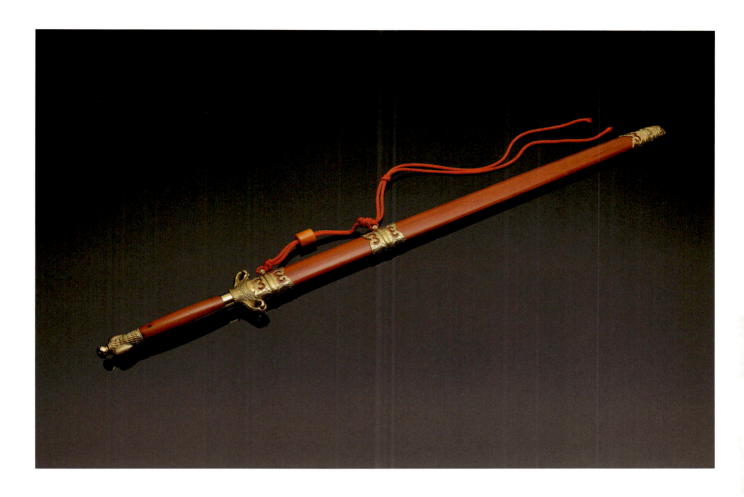

百壽劍
1995 年

材質
紅豆杉木　精雕銅劍裝
規格
全長 103.3、刃長 73、刃寬 2.9、
柄長 12.2、首寬 3、鐔長 4、
鐔寬 9 公分

陳天陽第一把百壽劍

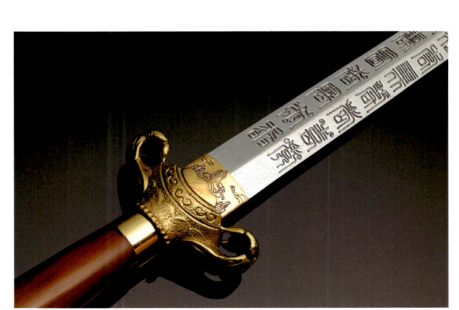

誰與爭鋒　陳天陽刀劍創作紀念展

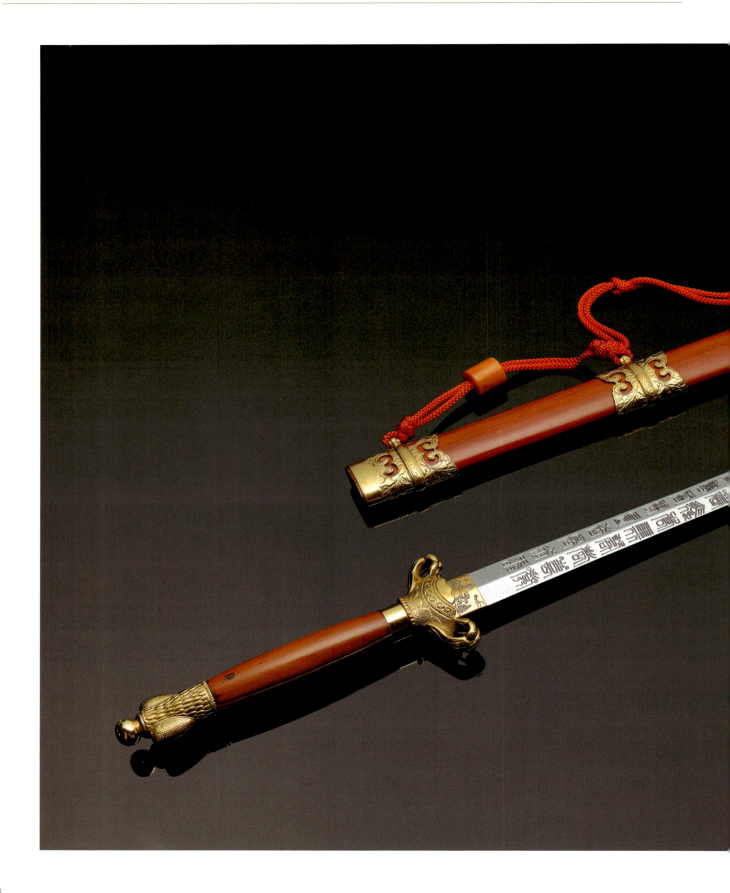

A Memorial Exhibition of Chen Tian-Yang's Creation of Swords and Knives

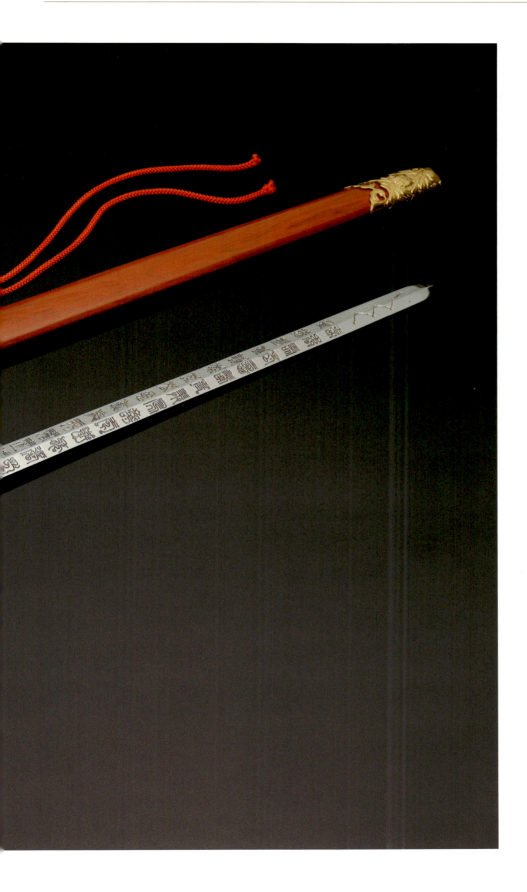

西漢七星劍

西漢成帝時《太平經‧卷十二》有云：「有急乃後使工師擊治石，求其中鐵，燒冶之使成水。乃後使良工萬鍛之，乃成莫邪。」證明中國自西漢時即有「炒鋼法」之發明。曹植〈寶刀賦〉亦云：「乃熾火炎爐，融鐵挺英，烏獲奮椎，歐冶是營。」證明斯時即有反覆加熱、鍛打（即百煉）之技術。

惟「百煉」畢竟極其稀有珍貴，非王族君侯實難擁有。如《中華古今注‧上‧輿服》載：「吳大帝有寶刀三：一曰百煉，二曰青犢，三曰漏景。」而王侯擁有亦為避邪顯貴之用，少有攻伐劈鬥之實。如《太平御覽‧卷三四五》中載：「百煉利器，以避不祥，攝服奸宄者也。」因此，一般軍士所用之刀劍，鋼質仍然不佳。為防劍擊中格檔撞擊傷及刃部，因而在刃首處加裝長頸劍顎，以保刃口，相例成習，為西漢特殊之劍制。

另三國時期擊劍名家首推蜀將趙子龍，因此「西漢劍」亦稱「子龍劍」。斯時軍士所用刀劍至多為12煉（3斤煉成1斤謂之1煉），經作者改良後之西漢劍，刃質更佳，硬度、柔度皆為上品。劍顎再以精銅雕鏤西漢吉祥圖案，華美至極卻又不失古意。

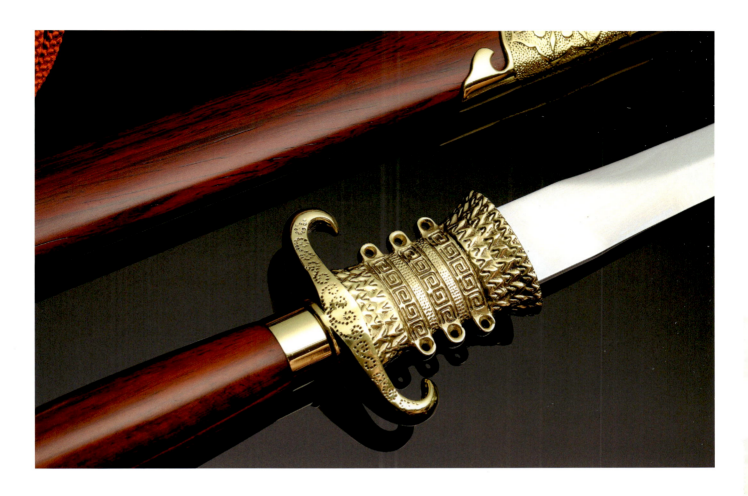

西漢七星劍
2000 年

材質
紅酸枝木　精雕銅劍裝

規格
全長 106、刃長 66.6、刃寬 2.7、
柄長 11.6、首寬 4.3、鐔長 2.5、
鐔寬 8.2 公分

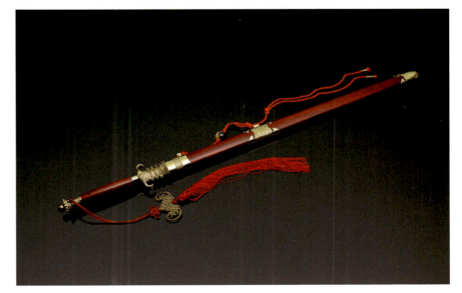

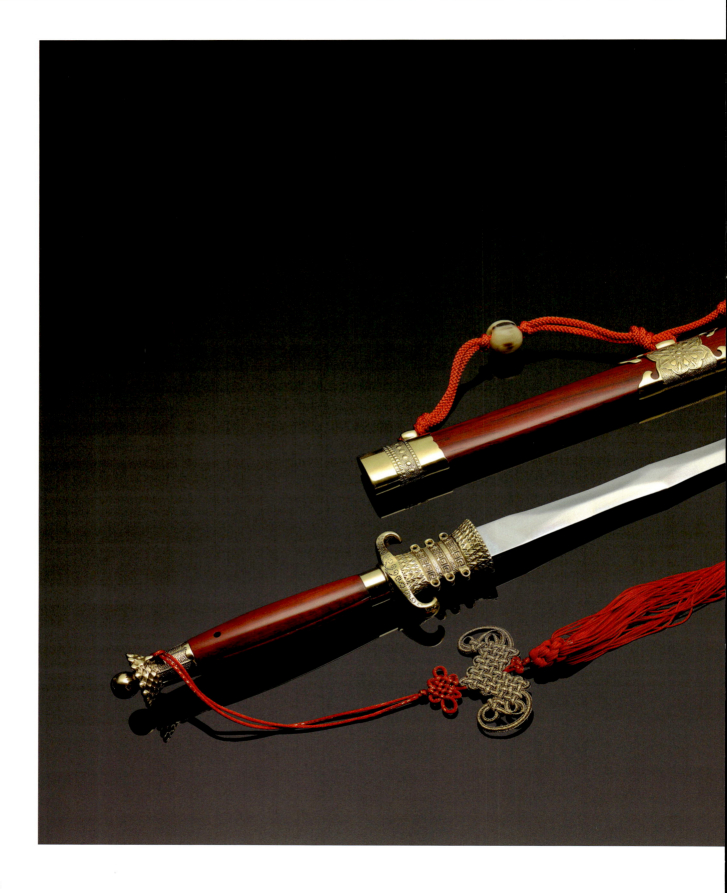

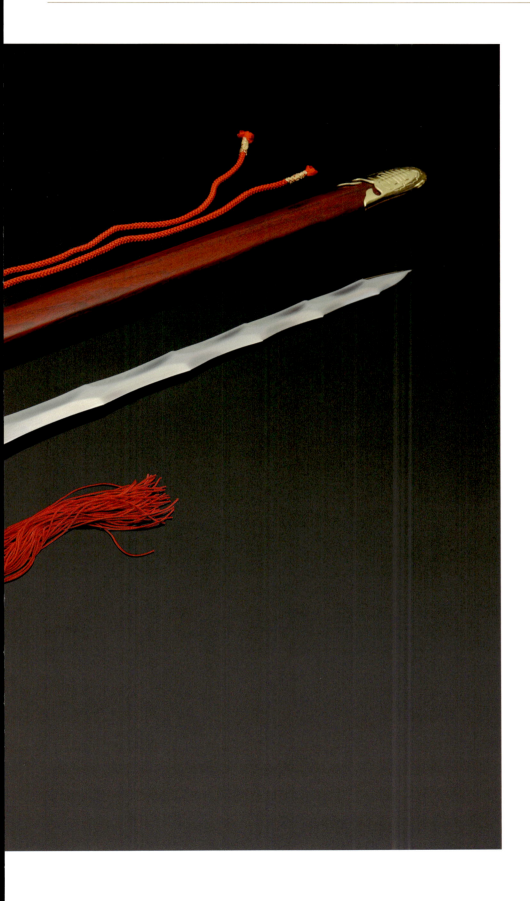

承天劍

作者之開山祖師無畏和尚，清乾隆年間任御用鑄劍師。曾打造象徵「銜天命以饗享百姓，應天道以興黎民」之「蟠龍劍」進呈皇上，以提醒其 力國命。

1995年中旬中華民國直接民選總統制確定，為紀念此一有意義之創舉，並傳習其開山祖師「寶劍贈明君」之精神，遂自創一把絕無僅有之傳世寶劍，名曰「承天劍」，以贈第一屆民選元首。意在望其承受天命、道統，以順應民心、造福百姓。

此劍劍鞘特選紅豆杉製成，鞘口、護環、劍鏢分別精雕代表福、祿、壽之吉祥圖案。鞘口、護環之間兩面分別精雕「中華民國第一屆民選總統紀念」以及「承天劍」古隸文樣。護手為龍首圖騰，後環立體精雕四爪，取意古專制王權為五爪，而民選領袖因去其霸權而為四爪。劍刃精選上材打造，柔滑明亮，彈性特佳。劍刃外之所有金屬，皆為黃金與純銅等多樣貴重金屬之合金，精光內斂，華麗非常。莖部刻意加長，單、雙手皆可端握，方便各種劍法舞弄之用。

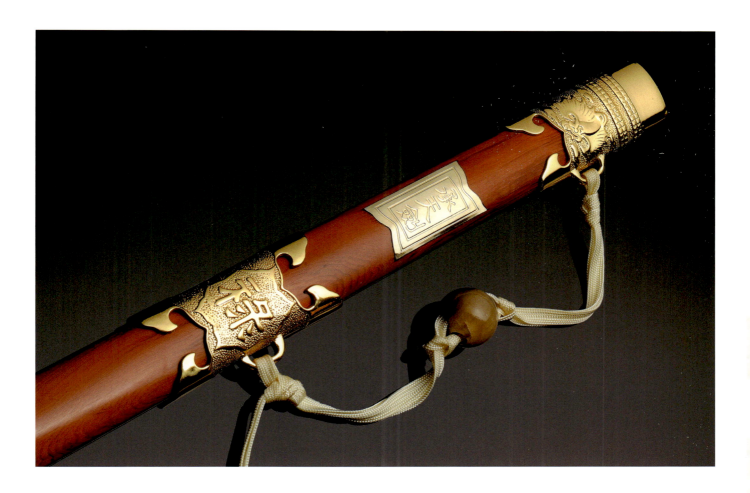

承天劍
1995 年

材質
紅豆杉木　精雕銅鎏金劍裝
規格
全長 101、刃長 71、刃寬 2.7、
柄長 11.6、首寬 3.3、鐔長 4、
鐔寬 10.5 公分

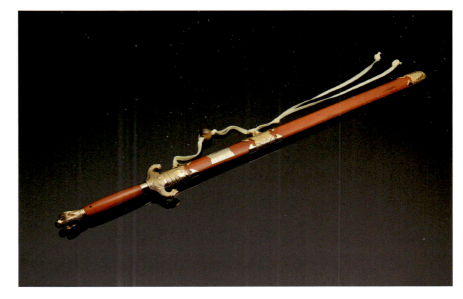

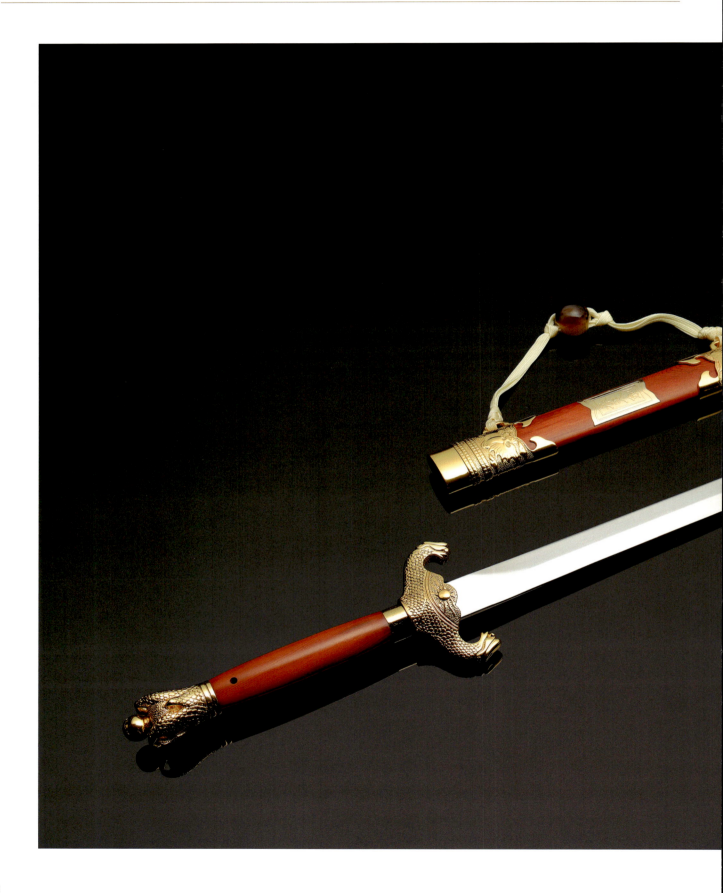

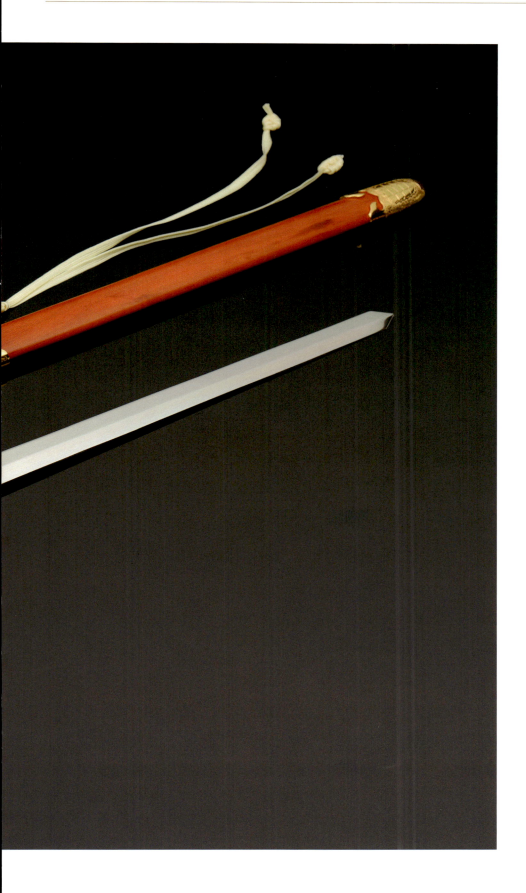

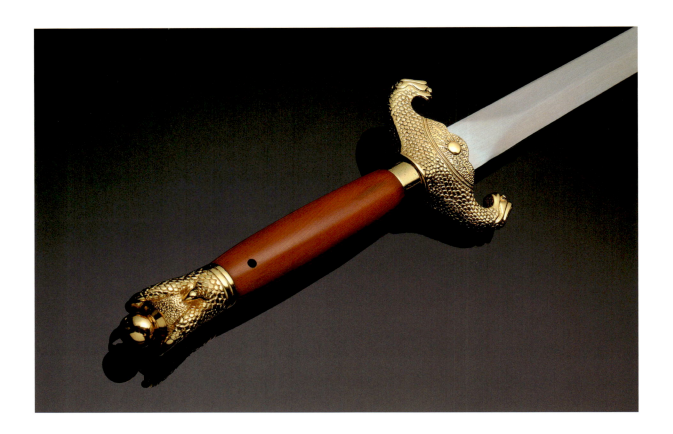
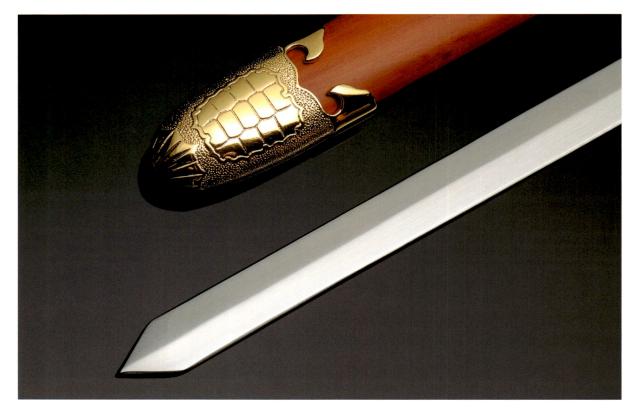

伏魔七星劍

南朝梁武帝時，工藝名家陶弘景除爲歷代刀劍著書立說外，更煉製二十八星宿劍傳世。其中一把形制至爲特殊，劍刃坡形起伏，分由 106 個角度研磨而成，在單一光源照射下，形成七星圖案，精巧非常，遂名「七星劍」。

相傳三國時期，諸葛孔明祭七星燈，爲天下祈福，即手執此劍，其爲法劍之勢已定。又因劍刃曲曲折折，形制特異，卻鋒利無比、殺傷力奇大，令人望之生寒，妖魔亦爲之喪膽。因此成爲道家制煞伏魔之法器。統稱其名爲「北斗伏魔七星劍」；與「南斗五星降龍劍」合稱爲「青龍白虎劍」，用爲佛道之左右護法或鎮宅寶劍。

此劍經陳天陽潛心改良，去其犀利猙獰，化爲典雅華美，於 1994 年榮獲「中華民國第三屆民族工藝獎」。

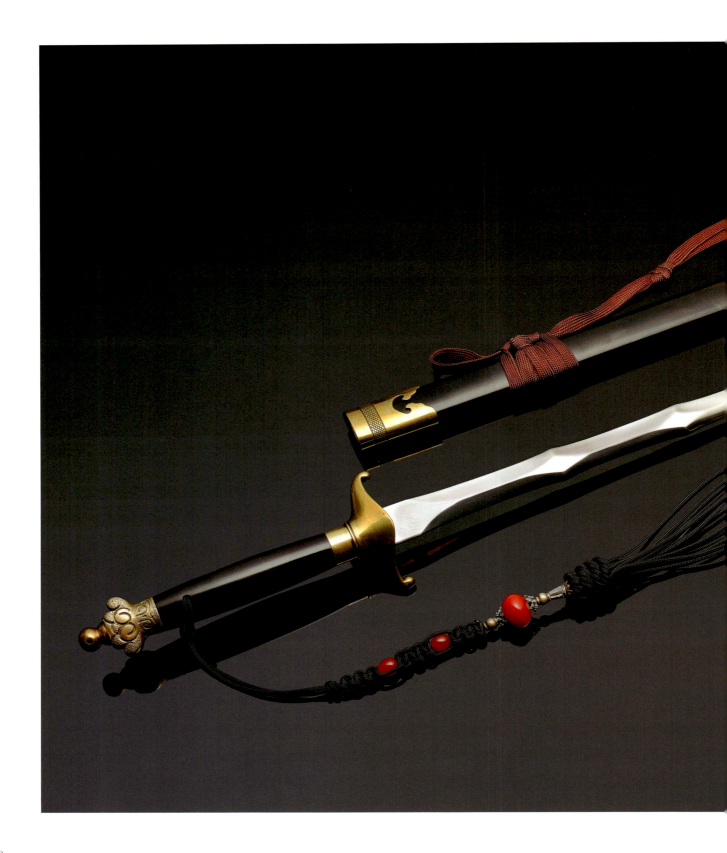

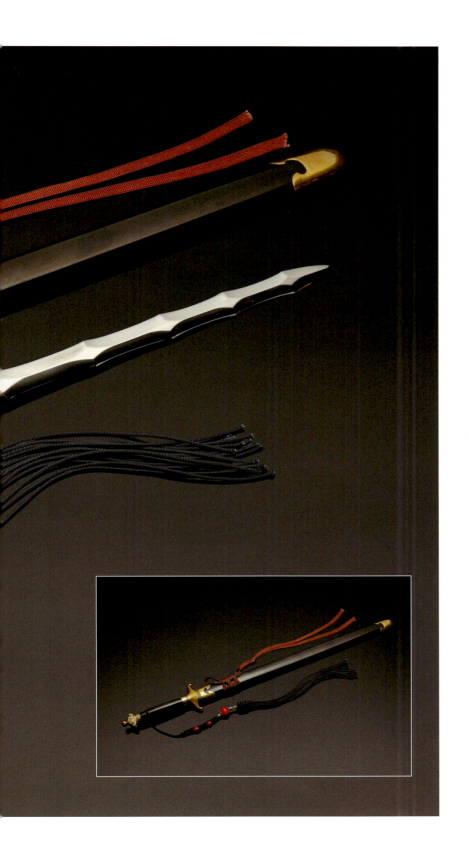

伏魔七星劍
1994 年

材質
黑檀木　銅質劍裝
規格
全長 101、刃長 66.6、刃寬 2.7、
柄長 12、首寬 3.3、鐔長 4、
鐔寬 10.5 公分

先師劍

爲先師了圓大師遺贈給陳天陽的隨身劍。劍刃確爲先師甚或先祖鑄造，因年代久遠，劍裝保存不易，故而重新製作劍裝，以利嶺南鑄劍一脈之傳承。

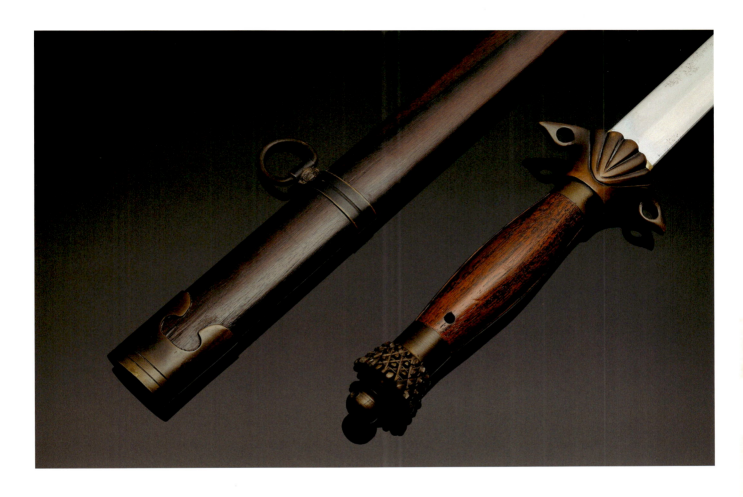

先師三才劍

材質
黑檀木　銅質劍裝
規格
全長 93、刃長 64.5、刃寬 2.8、
柄長 11、首寬 3.6、鐔長 3.5、
鐔寬 8.5 公分

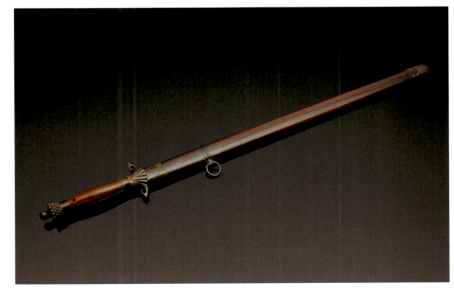

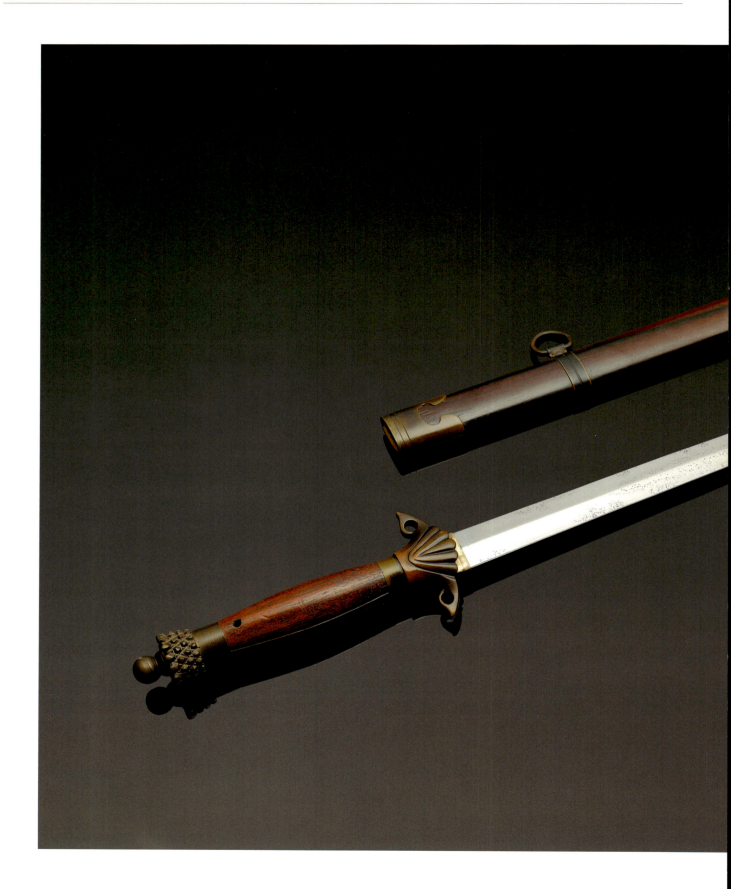

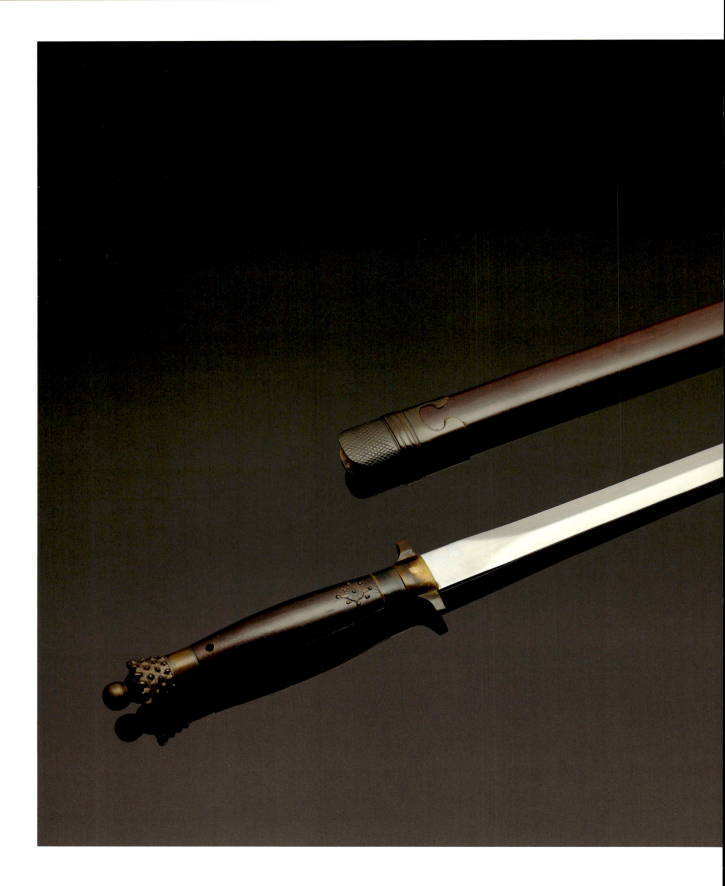

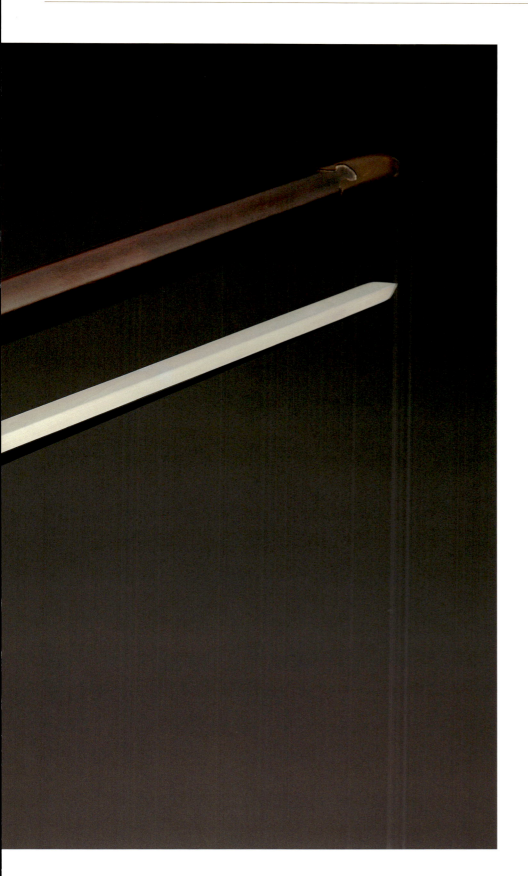

先師蟠龍劍

材質
紅豆杉木　銅質劍裝
規格
全長 89、刃長 62、刃寬 2.8、
柄長 11、首寬 3.5、
鐔長 1.8、鐔寬 5.7 公分

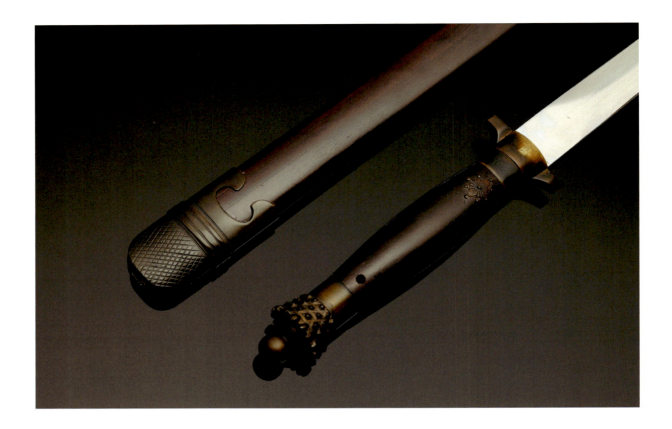
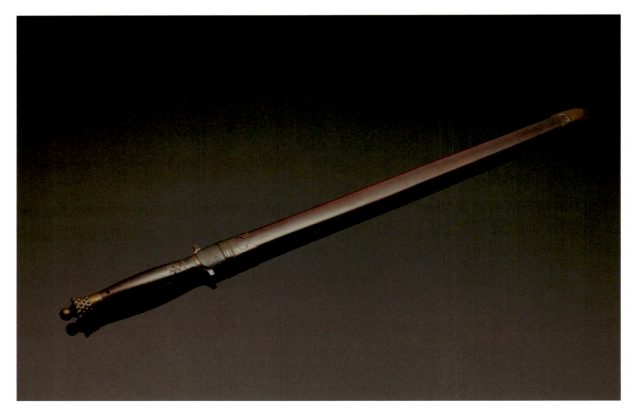

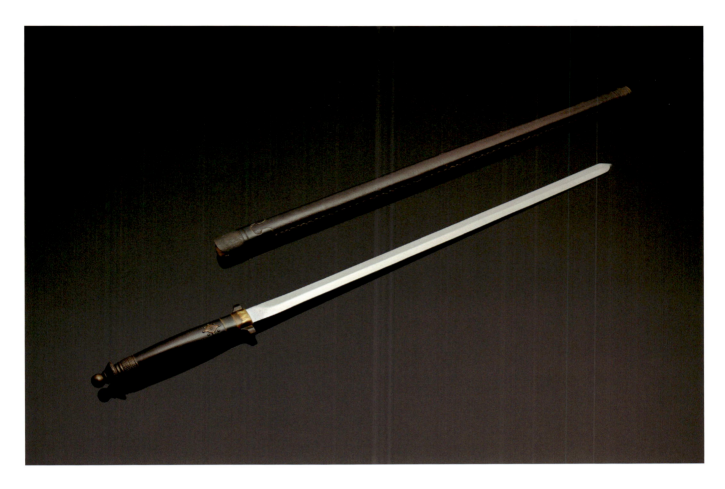

先師權杖劍

材質
紅豆杉木柄　編皮鞘　銅質劍裝
規格
全長 90、刃長 60、刃寬 2.5、
柄長 11、首寬 3、鐔長 1.8、
鐔寬 5 公分

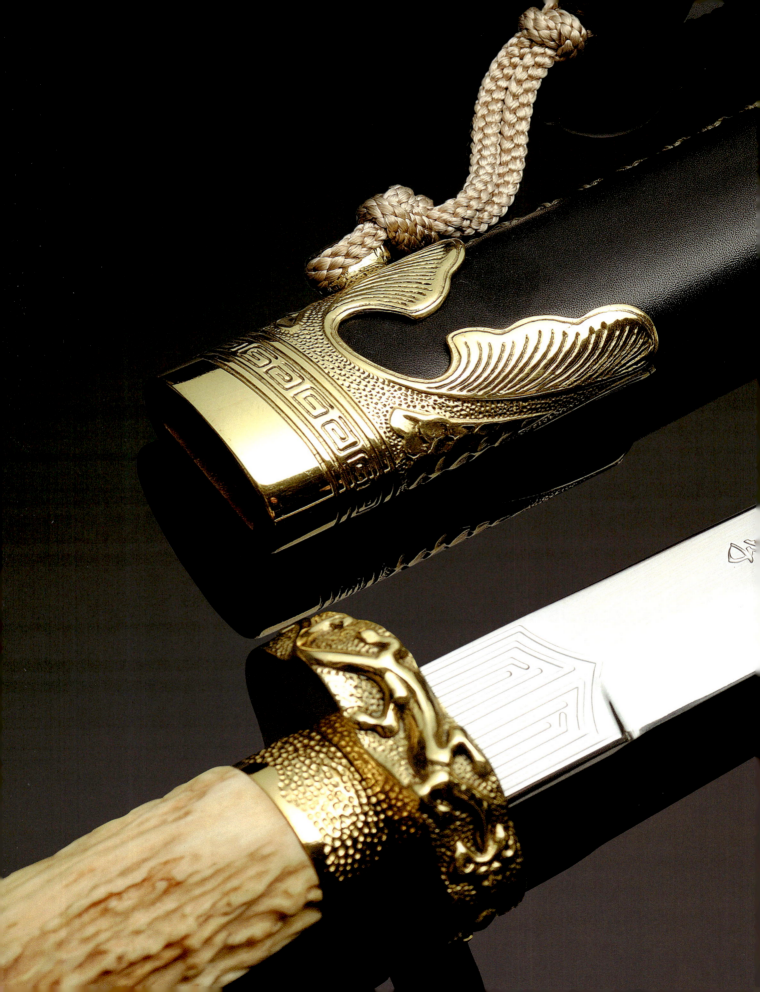

傳古寶刀 系列

刀者,到(道)也。工力之合爲功也,力道之巧妙爲刀也。

用刀之意於刃,是以刃之一點,即「利刃一把,柔腸九巡」之意也;

意謂將帥用兵,須依正道而行。

戚家刀

貝勒刀

吳鉤刀

江南長刀

江南刁刀

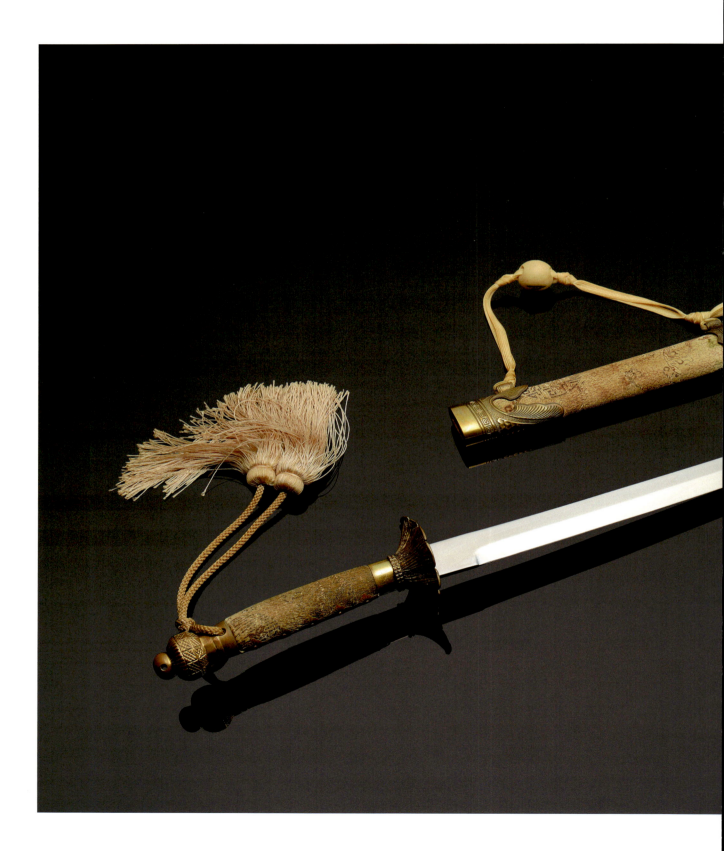

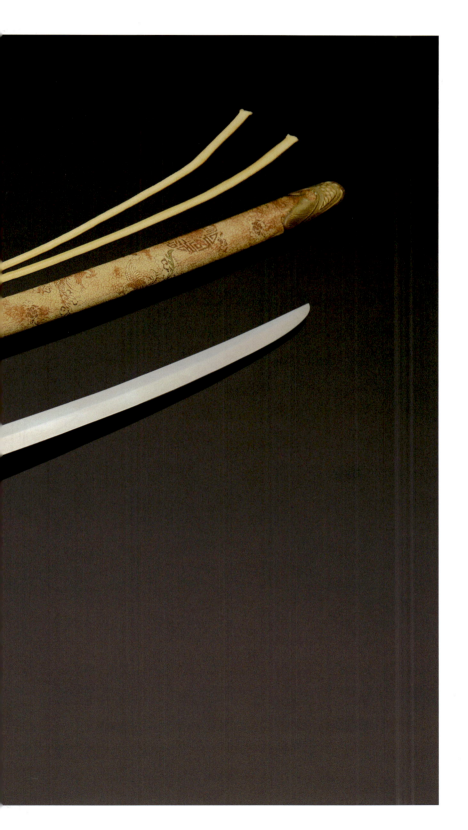

戚家刀（戚門劍）
1996 年

材質
原木編綢緞鞘　精雕銅刀裝
規格
全長 91、刃長 66.6、刃寬 3、
柄長 10.3、首寬 3.8、鐔長 3、
鐔寬 8.8 公分

「戚家神刀」亦稱「戚門劍」，案：古人尊稱長輩使用之短兵為劍。乃因「劍者檢也」，檢字去木加刀即為劍，取其檢點己身行為，明是非，知禮義，大覺大愛，敦親睦鄰之義；意即擁劍之人必然氣節高超，德望出眾也。明將戚繼光以此刀拒倭，功成而得名。其源起於中國東三省滿族之族刀，因形狀像橄欖又似菱角；亦稱「橄欖刀」或「菱角刀」。唐代武士偏愛此刀，並廣為使用，因此統稱「唐刀」。

時日本差官遣使來華，盡習中原文化。所學者三：一學文，以典章與佛經為主。二學拳術，以少林拳術為尊，傳入日本時名少林唐手道，因譯音問題變成少林空手道。三學劍，即以唐刀為目標，不只學其刀法，更學其形制及製作之法。因其崇日愛圓，故將唐刀刀柄反裝，使成圓弧形，並加長之以利雙手握持。

明末，倭寇來犯，明軍之兵器無法與又長又鋒利之倭刀抗衡。戚將軍於是將倭刀改良，握把向後彎回以適明兵使用，實則恢復原唐刀形制而已。再配以戚家獨創之辛酉刀法十五式，竟連敗倭兵，拯救江南百萬民眾於水火之中。此豐功偉蹟一直為後人所傳頌，其使用之軍刀亦隨之流傳後世。

此刀經陳天陽改良，比武士刀稍短，重心適當、握感極佳，單、雙手皆可操控。裝飾華美，打煉拋光精良，榮獲「中華民國第五屆民族工藝獎」，此刀之價值更獲肯定。

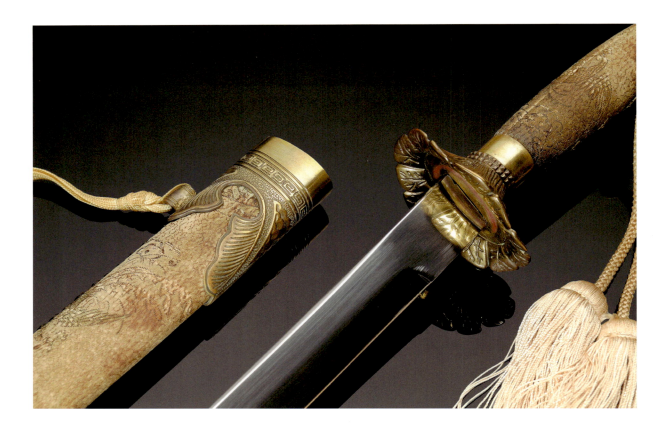
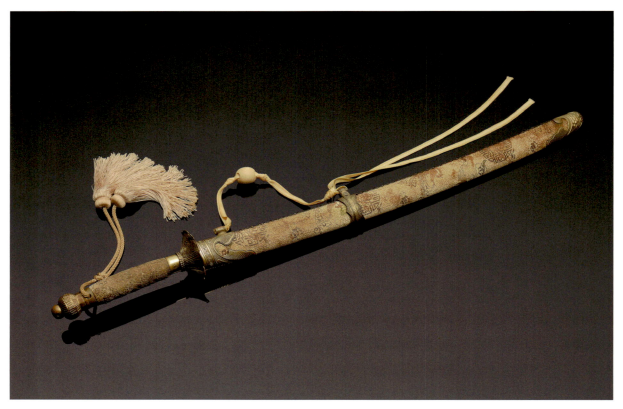

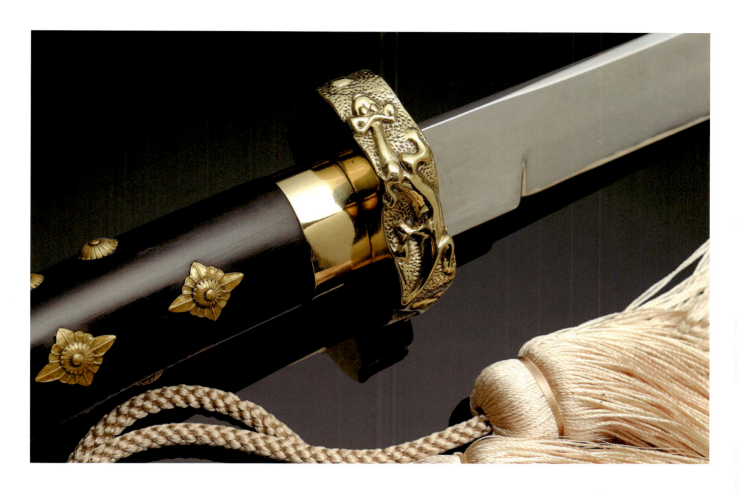

貝勒刀
2009 年

材質
原木編馬鞍皮　黑檀木鞘
規格
全 93.5、刃長 65、刃寬 2.8、
柄長 12.5、首寬 3.8、鐔長 1.5、
鐔寬 6.8 公分

此刀乃陳天陽生平最後一把刀

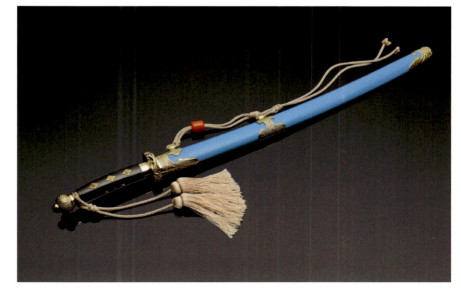

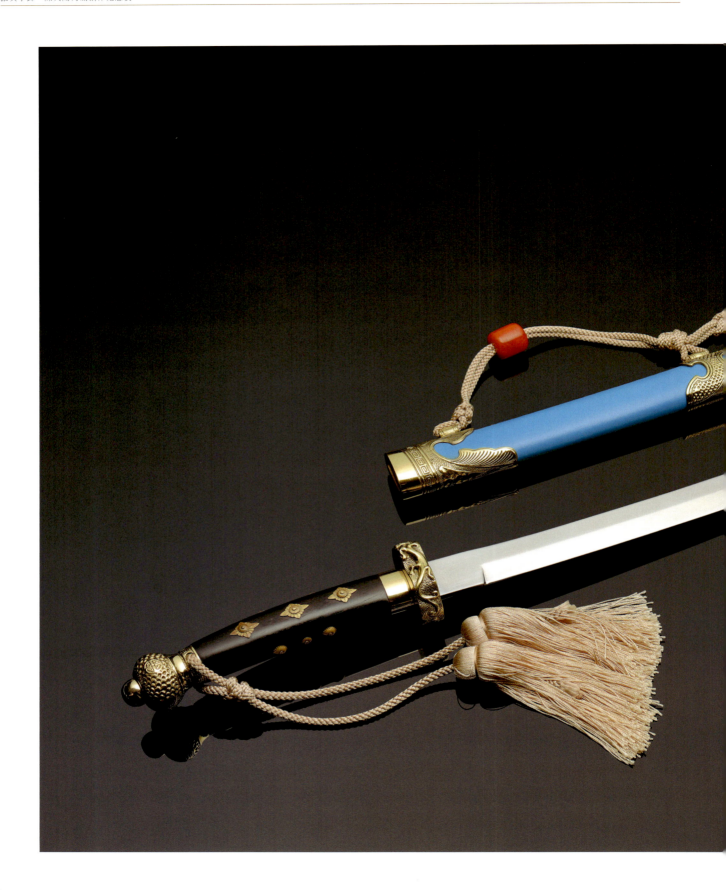

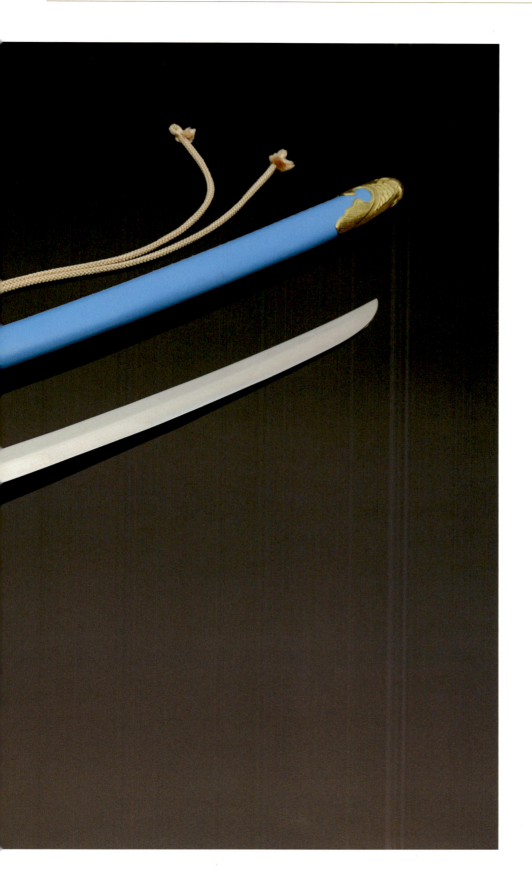

貝勒刀：

為滿族腰刀，其刃有開雙槽、單槽或無槽。刀刃彎曲，寬窄適中，刃尖鋒利，可劈可刺。刀柄成弓曲弧形，適合單手持握，線條特別，異於先代刀制。清代皇室貴族一律佩帶此刀，因此稱為「貝勒刀」；又乾隆皇帝酷愛此刀，故亦有「乾隆刀」之稱呼。

惟皇室佩刀，刃上常鑲黃金，雕以雲紋、花紋、年代銘文或號數，柄、鞘、護手較富麗堂皇；一般將、帥、官、佐佩刀則較素雅簡樸。

陳天陽改良之「貝勒刀」，其刃質當優於清代數倍，裝飾則盡取其精華。繫腰絲索以綢帶穿蜜蠟而成，方便美觀。護手、後環、鞘口、劍鏢以鎏金精雕，更顯華貴，整把造型集力學與美學之大成。

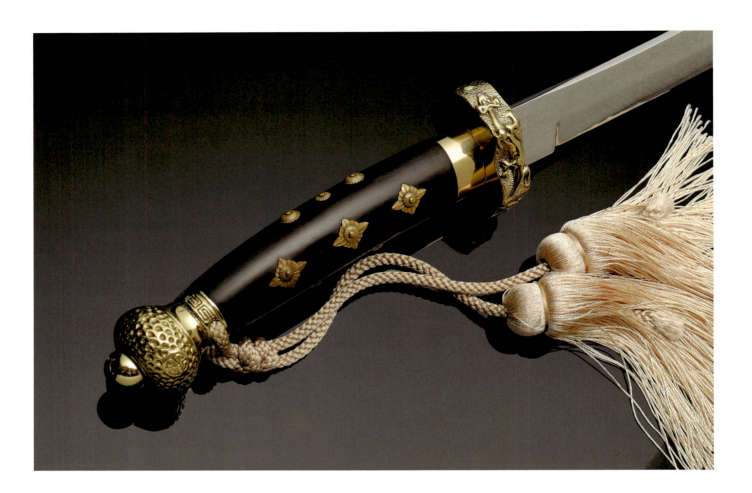

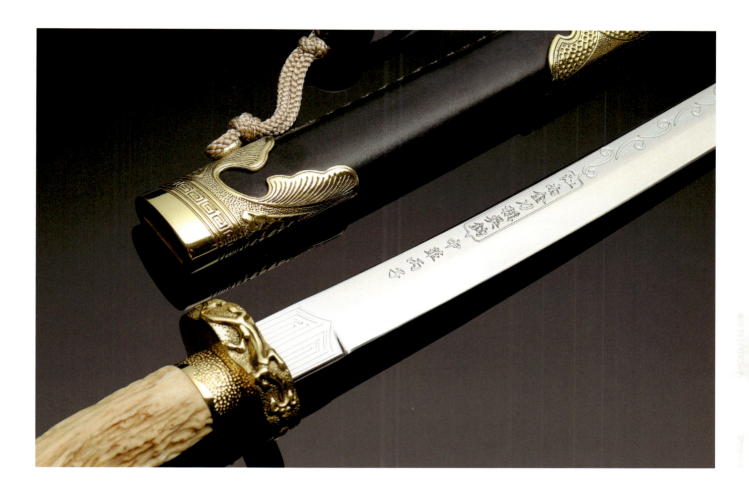

吳鉤刀

2009 年

材質
編馬鞍皮鞘　鹿角柄　精雕刀刃　精雕銅劍裝

規格
全長 91.5、刃長 64.1、刃寬 2.8、柄長 10.5、首寬 5.5、鐔長 1.7、鐔寬 6.3 公分

此刀榮獲 1996 年「中華民國消費者協會菁英獎」

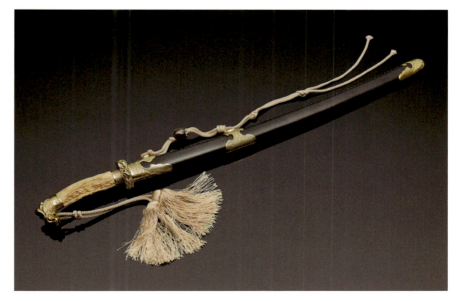

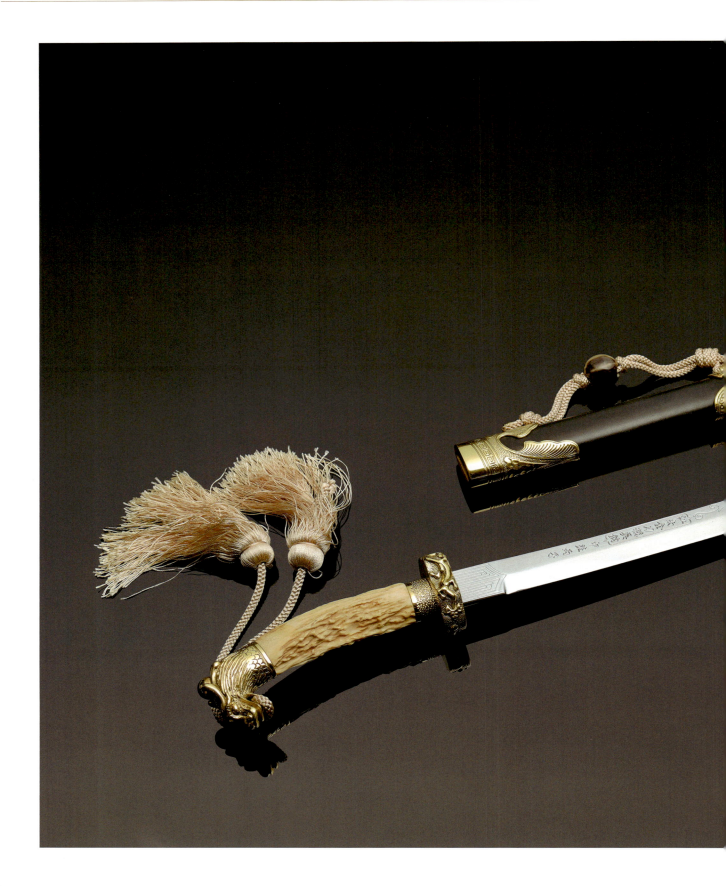

A Memorial Exhibition of Chen Tian-Yang's Creation of Swords and Knives

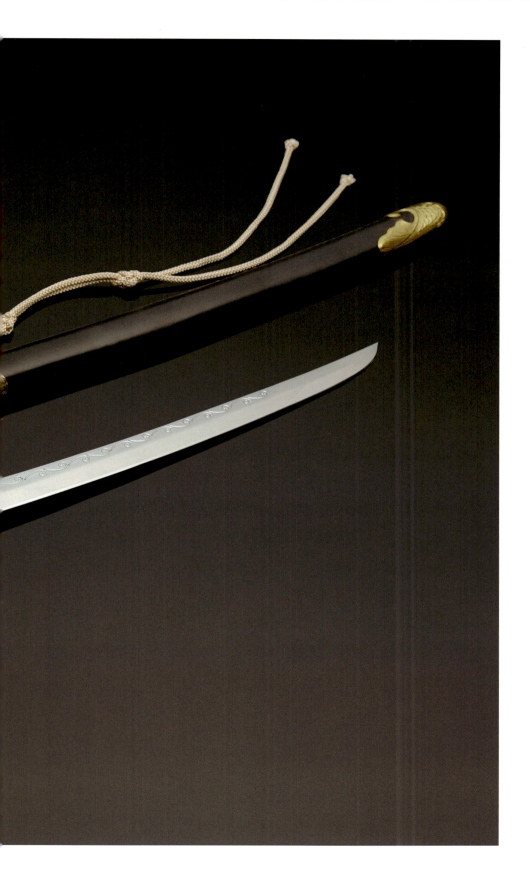

吳鉤刀：
戰國時期吳國之制刀。由《辭海》：「吳王闔閭命國中做金鉤」，以及唐李嶠〈奉和杜員外扈從教閱〉詩：「燕弧帶曉月，吳劍動秋霜」皆可得悉。相傳吳王亦佩此刀，為敬其功業又稱「金鉤劍」。宋名科學家沈括《夢溪筆談》載：「吳鉤，刀名也。刃彎，今南蠻用之，謂之葛黨刀。」即明白登錄其古名與刀形。

由張柬之〈出塞曲〉：「吳鉤明似月，楚劍利如霜」；《戰國策》：「吳干之劍，肉試則斷，牛、馬、金試則截盤匜」；以及曹唐〈和周侍御買劍〉詩：「將軍溢價買吳鉤，要與中原靜寇讎」，皆可知其刀制極佳。因此傳至明朝，明帝除以日本進貢之600餘把倭刀分發御林軍使用外，另以此刀賜東廠；其護手上以龍形為圖，握把上再飾以雙銀龍，時稱「東廠御賜寶刀」。

此刀經作者改良，長短適中，刃質富彈性，握感極佳，揮舞自如。刀鞘以小馬皮包裹梧桐木，飾以鎏金之鞘口與劍鏢，握把兩側皆鑲崁一純銀龍飾，益發華麗精美。詩云：「刀光劍舞弄月影，驟雨寒夜問酒琴；花伴茗香棋中趣，朗詩作畫藝中游。」不禁令人懷想古人撫琴賞刀之無盡雅趣。

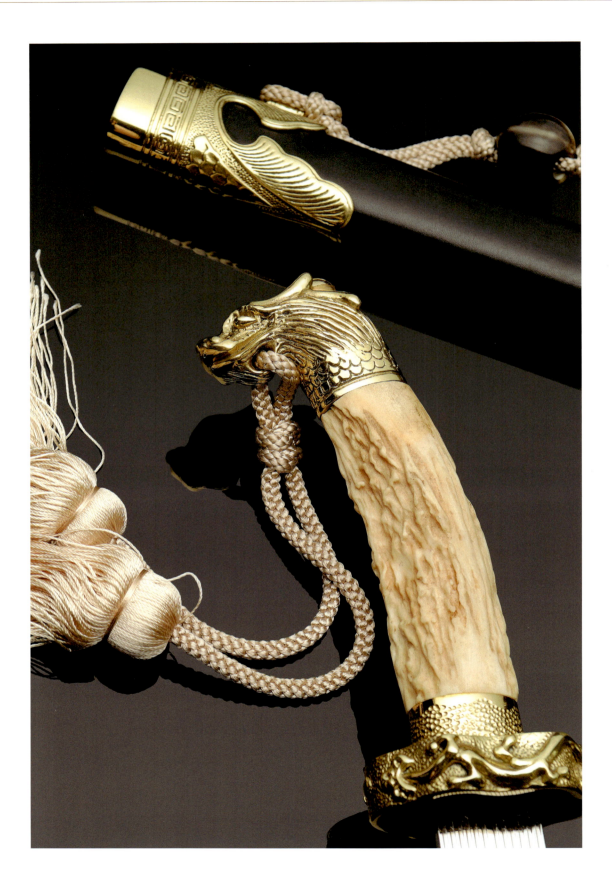

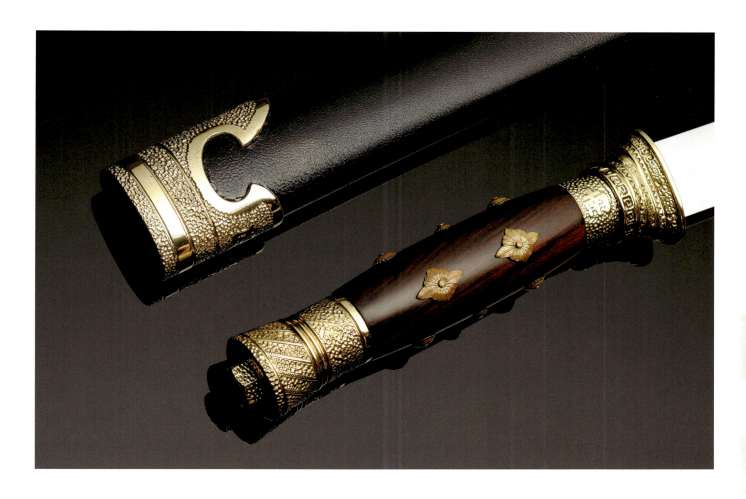

江南長刀
2010 年

材質
黑檀木柄　漆面原木鞘精雕銅刀裝

規格
全長 79、刃長 56、刃寬 3、柄長 8.8、
首寬 3.3、鐔長 2.3、鐔寬 4.5 公分

為陳天陽得意作品之一

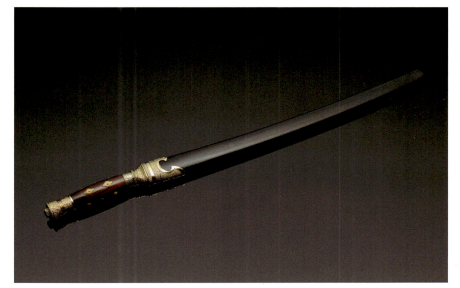

誰與爭鋒　陳天陽刀劍創作紀念展

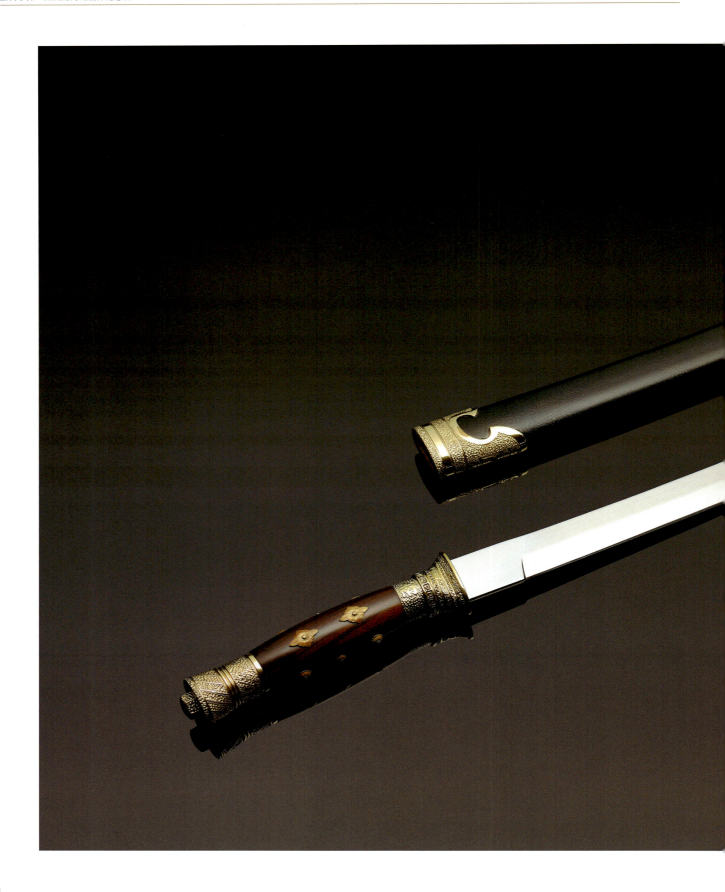

江南長刀：
江南自古即為名劍寶刀之故鄉，如干將、莫邪、湛盧、純鉤、勝邪、魚腸、巨闕、龍淵、太阿、工布以及越王八劍等等不勝枚舉。因此其刀劍形制，流傳久遠，經時間考驗焠鍊，必為精品，江南長刀便是一例。明末清初，江南人民移墾臺灣，由於此刀攜行方便，多隨身佩帶；故又稱「臺灣刀」或「墾臺刀」。

此刀制為「長板刀」，長2尺2寸，刃形狹長流暢，與唐刀神似。比唐刀短，攜帶便利；比板尖刀長，更具攻擊力；實則長短適中，因此揮灑砍劈，不含絲毫滯意。

握把加飾十枚銅扣、長後環，握感特佳，又極華美。護手小巧，方便翻轉割扎；能守善攻，實為戰場或防身之利器。

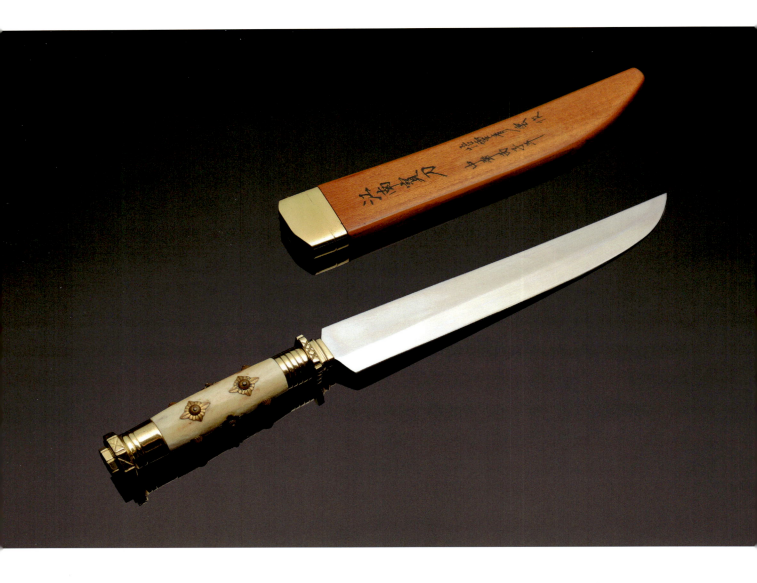

江南刁刀

1996 年

材質
鹿角柄　柚木鞘銅質刀裝

規格
全長 43、刃長 26、刃寬 3.5、柄長 3、首寬 1.3、鐔長 2.5、鐔寬 2.5 公分

明末清初，江南人民移墾臺灣，由於此刀攜行方便，既可工作，又可防身，多隨身佩帶。分長板 2 尺 2，中板 1 尺 6，短板 1 尺 2，依使用目的打造。其刀柄與刀背連接處略成拱型，插入物體後極方便向上挑起，因此稱為「刁刀」。原為一般百姓上山劈竹之用，卻因其翻轉靈活，力點恰當，可直握挑、刺、砍，亦可反握削、割、扎，更可藏於衣袖之中突擊使用。為古刺客之最愛，因此又稱「袖裡刀」。

此刀經陳天陽改良，握把添加銅扣裝飾，既方便抓握，又增美觀。刀鞘經精心設計，出入滑順卻不鬆脫。

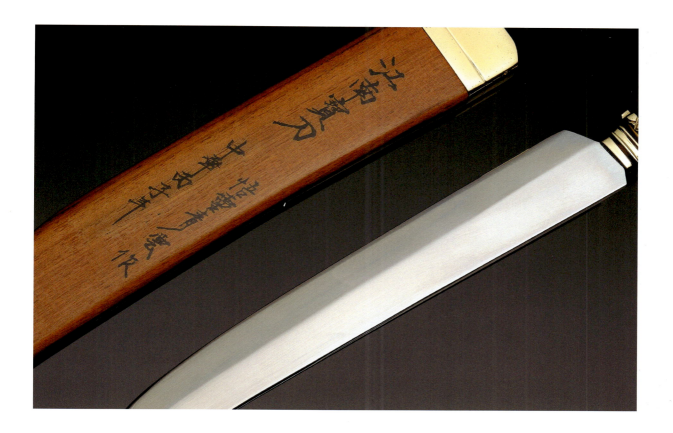
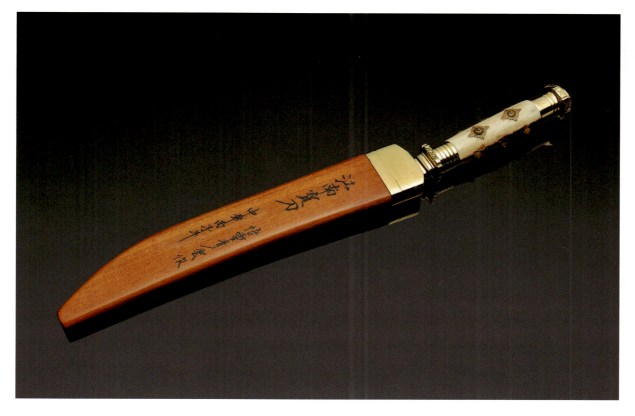

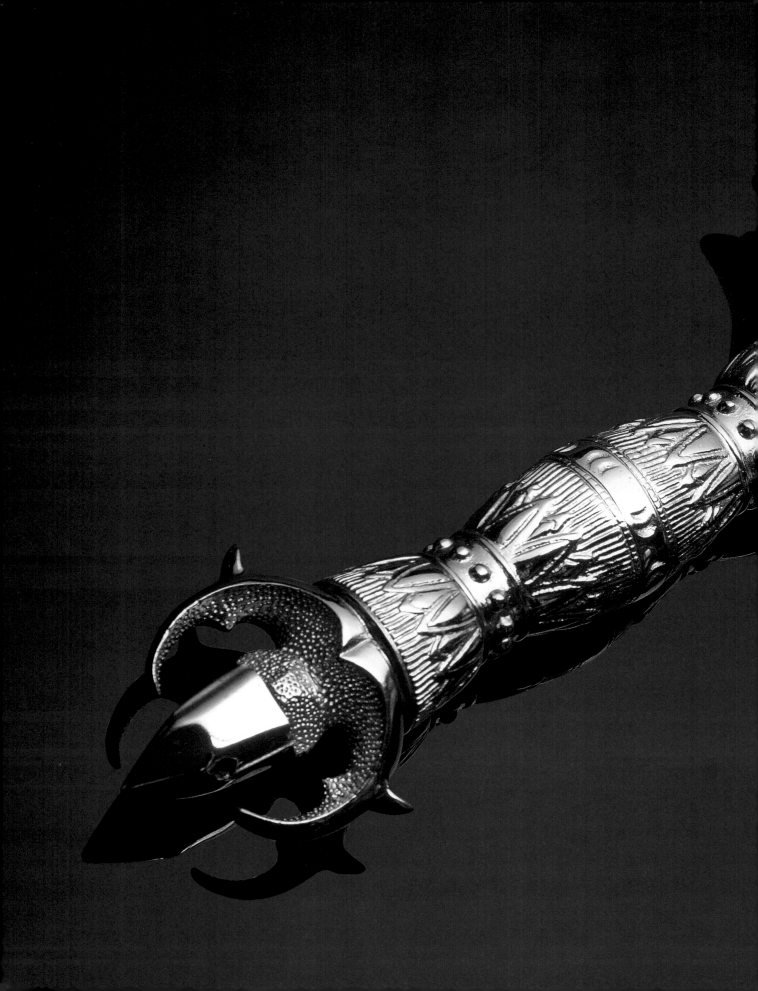

附錄

Appendix

劍術與劍訣

陳天陽舊作，引自「青雲鑄劍藝術館」網站資料

壹、劍引

劍術一道，為中華頗富特色之固有文化；古十八般武藝，即以劍術居首。昔日先賢達士，為蒐集各門派之武術精華，不惜跋山涉水訪道，或長跪面壁求學，意在彙集成為冊，成一家之言，流傳萬世，嘉惠後人。先師傳下之《拳劍春秋》，又曰《拳劍經譜》者，即為一例。書中包羅萬象，如：三才劍、五行劍、六合劍、八卦劍、八卦連環劍、昆吾劍、乾坤穿林劍、紫微劍、驚虹劍、青萍劍、太極劍、鴛鴦劍、單練、雙練等等皆有明載，堪稱國粹至寶；內中文字雖繁複深奧，唯其終極目，仍在闡明國人必得「因劍習義」，「健身強國」。因此，本門師訓即有「三不傳」之規：

一、不忠不孝者不傳。
二、無禮無節者不傳。
三、見利忘義者不傳。
以防傳入匪人，罪坐於師。

而寶書名卷雖有，若無身體力行，仍屬枉然。據聞昔日郭子儀曾著有《劍譜卅二卷》傳世，字字珠璣，千古難求；卻因譜中所云者，皆以陰、陽、升、降、寒、往、來等字意述，令人難登堂奧，漸次失傳。因此習劍之人，不可單雲遊於文墨之間，實應親身歷練、自強不習、精益求精，方可得之奧妙。如此當可禮法並重，術德兼修也。

貳、習劍法則

劍術為一種男女老幼皆可習練之運動，惟不得過度強求而造成身體之傷害。因此在練習之前，必先衡量自身之運動限度，以求適合個人的體力，制定個人合理之練習計劃方得奏功。

以下五點本門練劍法則，提供劍術同好參酌：

一、四季皆可習練。惟運氣時，面部、胸部不可朝來風之方向。
二、吃酒、醉酒、酒後不可習練。
三、餓腹不可習練。
四、吃飯前半小時一定休息，待心平氣和後再進餐，飯後休息 1 小時始可習練。
五、習練以早上最佳，不可間斷，不可一曝十寒，亦不可練之過勞，應視體力而定，經過長時間不斷的進修，功到自然垂成。

參、劍術要旨

劍之有術,如琴之有曲,先賢曰:天地合其德,日月合其明,四時合其序,春來秋去,寒來暑往,一陰一陽動靜之至理,乃是天地之精華奧祕!修劍者以形、敏、力、神、意、化、融爲一體,練至精純,應用如神:

一、形:即練各式形態姿勢。
二、敏:即練動作敏捷靈活。
三、力:即練氣勢力量。
四、神:即練全神貫注集中。
五、意:即練劍術效力使用。
六、化:即練融會貫通。

能學到:手足相處,意前劍後、心靈手敏、要眼快、劍快、步快、神到、意到、力到,一步連一步、一劍趕一劍、能長能短、有虛有實、龍行虎步、變勢換形、進退適度,眼觀上、中、下三路,神往前後左右四方八達,吞吐、虛實、變化萬千、精益求精、自可得其奧祕也。

陳天陽 運劍 1

肆、劍術之六合

內三合:心與意合、意與氣合、氣與力合。
外三合:眼與劍合、劍與步合、步與力合。

伍、練劍三要六訣

三要:練、操(耍)、舞之。
六訣:點、崩、截、挑、刺、扎。

陸、五劍法

一、眼法:視彼持劍手,起落虛實;手在何處,非斜視降逞不可。

二、繫法:但寸彼安路出劍之門,使彼勢不展且可散彼勢。

三、刺法:但用攢技等法刺彼手,並刺其內外 1、2 寸,正刺更妙。

陳天陽 運劍 2

四、格法：取格長敵短，但格彼底腕 1、2 寸，隨格隨繫勢。

五、活法：洗身隨步，隨勢而用耍；視彼勢何處，安路隨在之。

柒、劍術用法二十字

一、錯：劍身猛向前，向下微斜行為錯。

二、砍：劍身由斜面，斜坡形向前或向左右為砍。

三、掛：劍身由前猛向外、向後帶撥為掛。

四、戳：劍鋒向前或左右，連連直貫為戳。

五、攢：劍鋒劃小環形，順勢前進為攢。

六、摸：劍斜由前猛進，迂迴為摸。

七、劈：劍身由上猛然由前向下為劈。

八、撩：劍身由上向上，向前，翻手提起為撩。

九、弸：劍身由下猛向下點衝，手下沉，鋒上升一縱彈性為弸。

十、纏：劍刃向之圍繞旋轉為纏。

十一、拋：劍身向左右平行為拋。

十二、斬：劍刃天地，由上平下連剁為斬。

十三、托：劍身衡平，劍刃天地上舉為托。

十四、撥：劍身上下，鋒坡向左、右剔除為撥。

十五、剪：劍身側面，突然下斜繫為剪。

十六、截：劍刃天地，劍身切為截。

十七、挑：劍鋒由下，猛向前、向上前為挑。

十八、刺：劍身向前方或斜向方為刺。

十九、欄：與前截相似。

二十、削：劍刃天地，由前向下或左右連連後帶為削。

捌、研練劍術基本法則

一、熟練手法。

二、熟練步法。

三、步法與手法之配合。

四、前進、後退、靜止時重心的平衡，以適應身體的機動化。

五、以食指和大姆指操劍。

六、研究握劍的緊緩適宜。

七、研究劍尖的移動和迴轉。

八、研究姿勢法的種類與特色。

九、研究中央、左右側三線的連繫。

十、研究著眼。

十一、研究心境。

十二、研究距離。

十三、研究機會。

十四、研究發聲。

十五、研究動與靜。

十六、研究攻與守適宜。

十七、研究自然感應。

十八、研究擋劍法。

十九、研究反繫劍法。

二十、研究吐劍法。

二十一、研究藏劍法。

二十二、研究挑劍法。

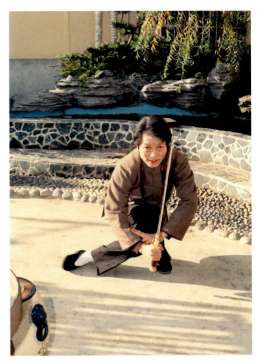

陳天陽 運劍 3

二十三、研究拔劍法。

二十四、研究虛實二道同行。

二十五、不斷實施劍操。

二十六、不斷操演二段繫刺。

二十七、吸收國際之劍術精華,自創心境。

玖、驚虹劍簡訣與劍術

一、驚虹劍術之簡訣

驚虹劍術乃屬單練式之劍術,內中以底母劍九式演變神祕。

所謂底母九式乃:一曰藏珍、二曰拒門、三曰偷心、四曰貪狼、五曰趕蟾、六曰追風、七曰穿梭、八曰望月、九曰探海。每母劍相生,子劍數式,曰子母劍;變化串成全套連環劍術也。

二、驚虹劍術各式名稱

1. 蘇秦背劍　　　2. 臥虎移步:三步　　　3. 仙人指路

4. 陰陽合托　　　5. 高祖斬蛇　　　6. 潛龍待縱

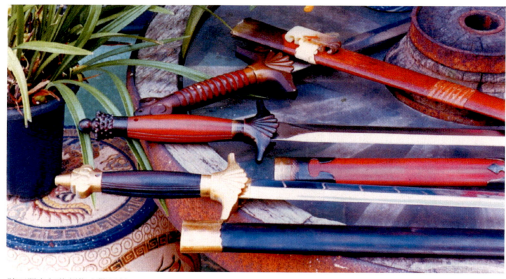

陳天陽各年代創作之驚虹劍

7. 袖裡藏針	8. 盤龍刺虎	9. 鷂子翻身
10. 流星趕月	11. 轉身射雁	12. 玉柱拒門
13. 登山趕月	14. 趕山進香	15. 轉身射雁
16. 玉柱拒門	17. 揖退三讓：三次	18. 迴龍點珠
19. 黑虎偷心	20. 哪吒獻圈	21. 貪狼轉身
22. 懷中抱月	23. 跋步趕蟾	24. 驚虹吐虹
25. 風掃落葉	26. 玉笛橫吹	27. 二郎擔山
28. 貪狼轉身	29. 太公釣魚	30. 高祖斬蛇
31. 追風趕船	32. 平分秋色	33. 黑虎抱頭
34. 順水推舟	35. 貪狼轉身	36. 童子拜佛
37. 玉女穿梭	38. 二郎擔山	39. 燕子抄水：二步
40. 翻身捕虎	41. 龍飛鳳舞：二步	42. 金龍抱柱
43. 老鷹捕食	44. 霸王托鼎	45. 海底刺鰲
46. 犀牛望月	47. 貪狼轉身	48. 金龍抱柱
49. 力劈三關：三次	50. 懷中抱月	51. 夜叉探海
52. 怪蟒翻身	53. 登山趕月	54. 魚跳龍門
55. 春風秋雨	56. 驚虹吐虹	57. 完璧歸趙

拾、三才劍簡訣、歌訣與劍術

一、三才劍術之簡訣

　　三才劍法乃是雙練對舞之劍術。是術分為前後兩段，將各法姿勢鍛練，使手眼身法步意貫徹合一，而後以二人相互實施對舞，是術中，子午陰陽往反，攻解以決勝負。而一旦豁然貫通，於健身自衛俾益匪淺；以護身練膽、精神修養為目的，期達強種強國為宗旨之！

二、三才劍各式名稱

1. 蘇秦背劍	2. 仙人指迷	3. 金針暗渡
4. 哪吒探海	5. 回頭望月	6. 寒茫沖霄
7. 移山倒海	8. 指日高陞	9. 青龍探爪
10. 撥雲瞻日	11. 羽容揮塵	12. 白蛇吐信
13. 古月沉江	14. 懷中抱屏	15. 津探架海
16. 孤樹盤根	17. 巧女紉針	18. 三環套月
19. 猛虎戲山	20. 風捲殘雲	21. 大鵬展翅
22. 烏龍翻身	23. 玉虎旋風	24. 毒蠍反尾
25. 黑虎坐洞	26. 青龍出水	27. 葉裏藏針
28. 獅子絞翼	29. 飛虹橫江	30. 繫起玉柱
31. 玉女送書	32. 天邊掛月	33. 掃徑尋梅
34. 金盤托月	35. 蛟龍出水	36. 璧竹掃影
37. 神龍探爪	38. 白鶴舒翼	39. 童子提爐
40. 蛺蝶穿花	41. 順風扯旗	42. 龍跳天門
43. 海底撈針	44. 丹鳳朝陽	45. 順水推舟
46. 走馬觀山	47. 指南金針	48. 太公垂釣
49. 天壬托塔	50. 完璧歸趙	

三、三才劍歌訣

1. 蘇秦背劍奔陽光　　2. 仙人指迷路荻川
3. 金針暗渡苦求藝　　4. 哪吒探海波浪翻
5. 回頭望月紫燕摺　　6. 寒沖沖霄去妙藏

7. 移山倒海宇宙震	8. 指日高陞起烽煙
9. 捨身取義龍探爪	10. 撥雲瞻日曙光嚴
11. 羽容揮塵劍鋒緊	12. 白蛇吐信腹腸摜
13. 古月沉江碧竹掃	14. 懷中抱屛遮胸間
15. 津探架海渡浪城	16. 孤樹盤根針鋒剪
17. 美女紉針穿刺巧	18. 三環套月遙玉環
19. 猛虎戲山掩日戈	20. 風捲殘雲宇宙施
21. 橫掃千軍我揚武	22. 烏龍翻身離法潭
23. 玉虎施鳳行千里	24. 毒蠍反尾斜鋒捲
25. 黑虎坐洞牢寵計	26. 青龍出水露連天
27. 葉裡藏針偷挑式	28. 獅子搖頭把尾翻
29. 飛虹橫江雲舞南	30. 繫起玉柱無極懸
31. 玉女送書仙人指	32. 天邊掛月將日換
33. 掃徑尋梅揮塵客	34. 金盤托月雲遊仙
35. 蛟龍出水雲霧散	36. 璧竹掃影日西山
37. 神龍探爪金探架	38. 白鶴舒翼孤樹盤
39. 童子提爐霓萬道	40. 蛺蝶穿花尋奇緣
41. 順風扯旗迎日展	42. 龍跳天門虎登山
43. 海底撈月斜飛影	44. 丹鳳朝陽自鳥喧
45. 順水推舟心勿虞	46. 走馬觀山賞奇岩
47. 指南金針分子午	48. 太公垂釣文訪賢
49. 天壬托塔乾坤定	50. 完璧歸趙宇宙安
51. 卻黑古人聞雞起	52. 三才劍法術通仙

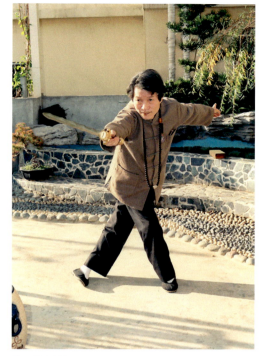

陳天陽 運劍 4

拾壹、昆吾劍各式名稱

1. 起式	2. 迎風揮扇	3. 蜻蜓點水
4. 伏虎聽風	5. 仙人指路	6. 漁郎問津
7. 白鶴展翅	8. 力劈華山	9. 珠簾倒捲
10. 臥虎捲尾	11. 千斤墜地	12. 祥雲捧日
13. 貞娥刺虎	14. 抹拭扶手	15. 猛虎轉身
16. 仙人入洞	17. 轉身取寶	18. 太乙補心
19. 平地龍飛	20. 猛虎擺頭	21. 快馬加鞭
22. 順風掃葉	23. 犀牛望月	24. 懷抱玉瓶
25. 金雞獨立	26. 海底撈月	27. 蛟龍鞭尾
28. 夜叉探海	29. 靈貓撲鼠	30. 鳥雀飛空
31. 冰柱垂簾	32. 童子抱琴	33. 玉女獻琴
34. 劍刺三里	35. 平地插香	36. 籐蘿掛壁
37. 遮前擋後	38. 順風領衣	39. 打落金錢
40. 計獻連環	41. 白蛇吐信	42. 風擺荷葉
42. 白蛇入洞	43. 鍾馗驅魅	44. 收式

陳天陽鑄劍歲月大事紀

1940（民國 29 年）　1 歲

　　8 月 18 日　出生於臺中沙鹿，生肖屬龍。

　　父親以開雜貨店兼畫觀音彩為業。

1947（民國 36 年）　8 歲

　　入北勢國小就讀。

　　與武術啟蒙老師陳師父學習少林基本拳法、棍法、流星鏢。

1950（民國 39 年）　11 歲

　　開始與堂兄郭順治學習武術。

1953（民國 42 年）　14 歲

　　國小畢業，考進臺中縣立沙鹿初級工業職業學校紡織科。

　　插班進入臺北市建國中學初中部夜間部，半工半讀。

1954（民國 43 年）　15 歲

　　於臺北植物園遇了圓大師。

　　3 月　拜了圓大師為師，結束建中初中課業，與師雲遊各地。

陳天陽先師——了圓大師親手補釘之花瓶

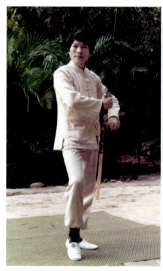 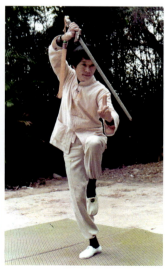 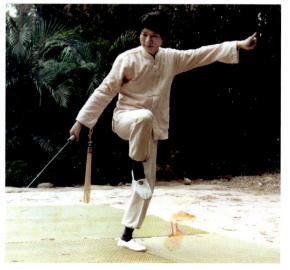

陳天陽早期運劍

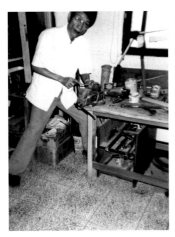 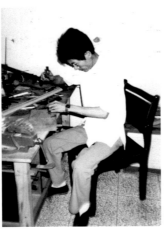 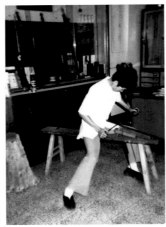 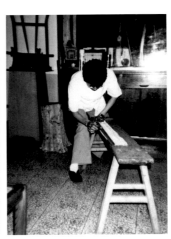

早期鑄劍過程 1　　早期鑄劍過程 2　　早期鑄劍過程 3　　早期鑄劍過程 4

1955（民國 44 年）　16 歲

　　於觀音山凌雲禪寺，了圓大師正式開香堂收陳天陽為入室弟子。
　　開始學習鑄劍，間而與師下山為人修護刀劍。

1957（民國 46 年）　18 歲

　　春天下山，開始與師雲遊江湖。
　　9 月　經嚴鵬將軍引介，第一次為先總統蔣公修護刀劍。

1958（民國 47 年）　19 歲

　　奉師命，隨從楊森將軍左右半年。

1960（民國 49 年）　21 歲

　　了圓大師閉關半年。
　　10 月　與陳螺結婚。
　　11 月　徵召至嘉義服役。

1962（民國 51 年）　23 歲

　　9 月　長子陳嘉惠出生。
　　12 月 10 日　了圓大師仙逝。
　　打造生平第一把「紫微劍」。

1963（民國 52 年）　24 歲

　　投師北漸派吳修海師父，學習北方鑄劍法、北漸拳術。

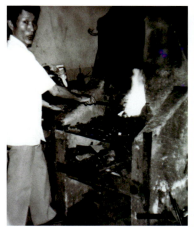
早期鑄劍過程 5

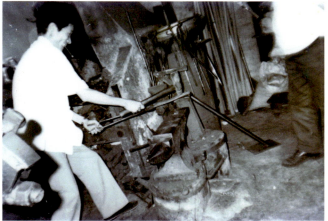
早期鑄劍過程 6

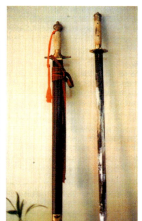
陳天陽早期作品

1964（民國 53 年）　25 歲

　　至臺大醫院磨手術刀半年。
　　5 月　長女陳小娟出生。

1965（民國 54 年）　26 歲

　　回觀音山鑄劍。
　　妻陳螺過世。

1966（民國 55 年）　27 歲

　　於臺灣南部爲人修護刀劍；並與李大經、澎湖水仔等臺灣冶鐵匠師切蹉技藝。

1968（民國 56 年）　28 歲

　　與宋翠蘭結婚。

1968（民國 57 年）　29 歲

　　於高雄岡山發生車禍，腦震盪受傷，住院 10 個月。
　　9 月　次女陳菁菁出生。

1968（民國 58 年）　30 歲

　　6 月　出院，回沙鹿首春淨苑養病。

1970（民國 59 年）　31 歲

　　開始在埔里山地闢建鑄劍場。

1981年獲准經濟部中央標準局「青雲劍」商標註冊

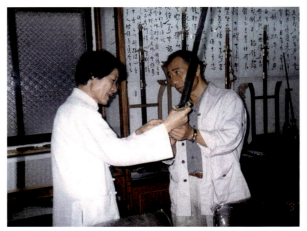

與藝術家吳炫三敘劍，1997年

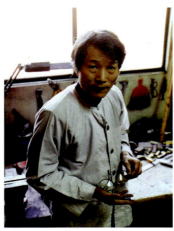

陳天陽於鑄劍工作室

1971（民國60年）　　32歲

　　2月　次男陳嘉宏出生。

1973（民國62年）　　34歲

　　8月　三女陳婷如出生。

　　於首春淨苑打鑄「伏魔七星劍」、「降龍劍」、「金剛劍」，1年8個月有成。

1975（民國64年）　　36歲

　　開設「少室維陀門金剛禪」，義務教導學童學習武術。

　　與陳克昌博士研究劍身鋼材，取用西德鋼板為主鋼料。

1977（民國66年）　　38歲

　　正式開香堂收徒，傳承鑄劍技藝與劍術。

1978（民國67年）　　39歲

　　打鑄「吳鉤刀」、「戚家刀」，4年有成。

1981（民國70年）　　42歲

　　第二次開香堂收徒，傳授入室弟子劍術。

1982（民國71年）　　43歲

　　母親過世。

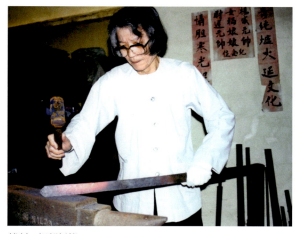
鑄劍:細部錘鍛

鑄劍:焠火

1983（民國72年）　44歲

　　7月　獲准經濟部中央標準局「青雲劍」商標註冊。

　　8月　獲准全國第一把「銀劍」鑄劍專利。

　　長子陳嘉惠結婚。

1984（民國73年）　45歲

　　8月　成立「青雲劍藝民俗文物館」。

　　12月　舉辦第一次「古早庄民藝展」。

1985（民國74年）　46歲

　　11月　長孫陳重智出生。

1986（民國75年）　47歲

　　舉辦第二次「古早庄民藝展」。

1987（民國76年）　48歲

　　3月　美國聯邦調查局總教練李思郎來臺，應邀至臺北市國術會講演，並與其切蹉鑄劍技藝。

　　4月　受臺北國術會聘為兵器顧問。

　　5月　於敦煌藝術中心舉辦「第一次刀劍個展」。

　　10月　於國父紀念館舉辦「刀劍個展」。

鑄劍：測試硬度 1
以花崗石柱基為墊，砍合金銅條測試劍之韌度與硬度

鑄劍：測試硬度 2

鑄劍：測試硬度 3

鑄劍：測試硬度 4

1988（民國 77 年）　　49 歲

　　5 月　參加臺北來來飯店舉辦之「聯展」。

1989（民國 78 年）　　50 歲

　　2 月　印製《禪與秋水》：陳天陽敘劍（一）武術小冊，廣發愛好武術朋友。

　　3 月　參加「第一屆中區大專院校兵器展」，擔綱主展大任。

1990（民國 79 年）　　51 歲

　　自瑞典訂製高精密鋼板為劍身主鋼材。

　　5 月　「青雲劍藝民俗文物館」遭竊。

　　出版《三尺秋水》：陳天陽敘劍（二）。

1991（民國 80 年）　　52 歲

　　7 月　於豐原六藝堂舉辦「中國刀劍個展」。

1992（民國 81 年）　　53 歲

　　於東光百貨舉辦「封爐展」。

1993（民國 82 年）　　54 歲

　　4 月　獲頒「臺中港區第一屆十大傑出貢獻獎」。

　　7 月　受中華民國農業教育學會聘為「唐劍術顧問及總教練」。

　　出版《劍膽詩心》：陳天陽敘劍（三）。

鑄劍：劍刃磨製

鑄劍：裝具組裝

刀劍保養：盤劍

9月　成立「青雲劍藝館臺北館」。

10至12月　獲文建會補助，於臺北、臺中、臺南、高雄舉辦「鑄劍40年全省巡迴個展」。

1994（民國83年）　55歲

父親過世。

1月　於高雄社教館舉辦「中國傳古寶劍特展」。

榮獲「第三屆民族工藝獎金工類三等獎」。

4月　於臺北舉辦「鑄劍40週年紀念特展」。

10月　於高雄舉辦「鑄劍40週年紀念特展」。

赴中國大陸訪查鑄劍工藝發展。

1995（民國84年）　56歲

創作「承天劍」、「百壽劍」；成功打造「西漢劍」。

3月　出版《劍爐歲月》：冶劍40週年藝能生活紀念專輯。

3月　參加「伊魔市聯展」。

4月　於臺北師大畫廊舉辦「刀劍個展」。

6月　於臺南連信藝廊臺北人上人藝術研究中心舉辦「個展」。

1996（民國85年）　57歲

1月　獲准中國「青雲劍」商標註冊。

4月至6月　於「青雲劍藝館臺北館」舉辦「臺北刀劍特展」。

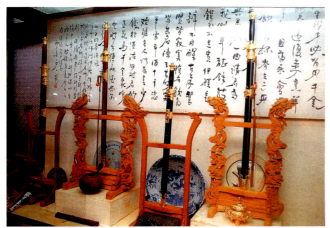
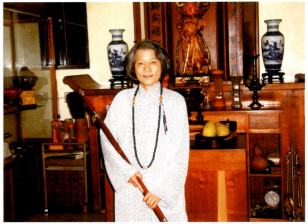

青雲鑄劍藝術館內展櫃一景　　　　　　　　　陳天陽於青雲鑄劍藝術館佛堂前留影

7月　獲「第五屆民族工藝獎金工類佳作」。

7月　參加「鶯歌嘉年華聯展」。

1997（民國 86 年）　　58 歲

1月　獲「全國菁英獎」。

5月　於嘉義市文化中心舉辦「個展」40 天。

10月　出版《中國刀劍藝術研究初稿》論文集。

1998（民國 87 年）　　59 歲

3月　於屏東縣立文化中心舉辦「個展」。

4月　榮獲「第一屆傳統工藝獎」。

5月　參加臺南東帝士百貨「聯展」

6月　於臺中市立文化中心舉辦「個展」。

10月　獲文建會邀請，於臺北市車站文化藝廊舉辦「個展」3 個月。

12月　參加臺北市永琦百貨公司「聯展」。

1999（民國 88 年）　　60 歲

1月　出版《劍爐人生之二》專輯。

2月　於高雄漢神百貨舉辦「個展」。

9月　「吳越戰劍」之創作，榮獲「國家文化藝術基金會補助」。

9月　於梧棲農會文化綜合藝廊舉辦「60 花甲巡迴展」。

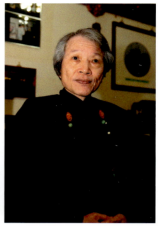

鑄劍傳人　書畫創作陳嘉宏　　　陳天陽與學生 寬昇　　　陳天陽 70 歲玉照

2000（民國 89 年）　　61 歲

　2 月　由高齡百歲的釋照心師伯監香，舉行「菩薩菩薩戒、戒傳少林武僧俗家弟子」。

　3 月　李登輝總統來訪，並頒賜「干將傳薪」榮匾乙幀。

　5 月　榮獲「第三屆傳統工藝獎」。

　11 月　於臺南市新光三越百貨舉辦「個展」。

2001（民國 90 年）　　62 歲

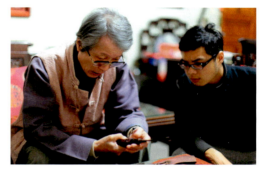

鑄劍藝術，傳承長孫陳重智

　4 月　於臺北市宇珍國際藝術有限公司舉辦「個展」。

　10 月　參加高雄市東帝士百貨（85 層大樓）「聯展」。

　12 月　出版《劍爐歲月》作品集。

2002（民國 91 年）　　63 歲

　4 月　於臺南市承天文物館舉辦「個展」。

　5 月　「承天文物館臺北分館」成立，以陳天陽刀劍為主要展品。

　12 月　出版《劍》專輯。

2003（民國 92 年）　　64 歲

　7 月　成立「青雲劍藝館臺中分館」。

　8 月　參加臺南市新光三越百貨「聯展」。

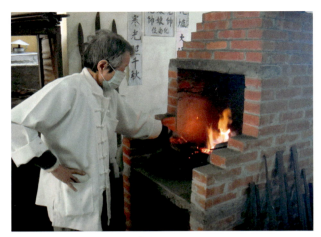
陳天陽晚期70歲以後鑄劍：觀火

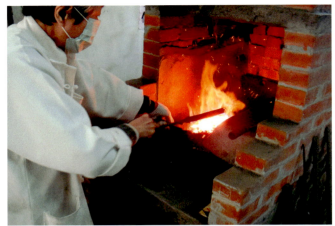
陳天陽晚期70歲以後鑄劍：煉劍

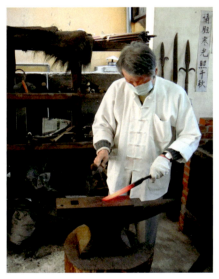
陳天陽晚期70歲以後鑄劍：細部錘鍛

2004（民國93年）　　65歲

 1月　於新竹風城百貨舉辦「陳天陽師徒刀劍藝術特展」。

 3月　臺中港區藝術中心舉辦「陳天陽師徒父子刀劍書畫藝術聯展」。

 10月　臺中立市文化中心「刀劍藝術特展」個展。

2006（民國95年）　　67歲

 6月　國立中興大學邀請到校專題演講，講題：「刀劍與人生藝術」。

 10月　於臺北市李鳳山師父會館舉辦「梅門一炁流行聯展」。

2007（民國96年）　　68歲

 6月　陳水扁總統來訪參觀與肯定。

2008（民國97年）　　69歲

 3月至6月　與佛光山弟子慧禮法師於北京「聯展」。

2009（民國98年）　　70歲

 12月　與賴貫一牧師研究臺灣刀劍文化與族群融合諸項專題，發表共同聲明，發人深省。

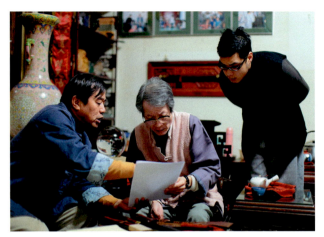

陳天陽刀劍藝術教學1

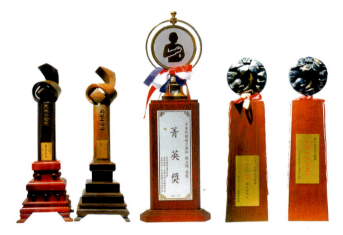

陳天陽歷年榮獲之獎座，左起：第三、五屆民族工藝獎，全國菁英獎，第一、三屆傳統工藝獎

2010（民國99年）　　71歲

　　研創「權杖紀念劍」。

2011（民國100年）　　72歲

　　苦心挖掘「閩南隘勇刀」形制，惜未能全功。

　　2月　病逝於自宅，享壽72歲。

　　出版陳天陽敘劍最後一本《刀劍藝術與人類文明》專書。

2012（民國101年）

　　2月至3月　臺中市港區藝術中心舉辦「嶺南鑄劍大師——陳天陽刀劍紀念展」。

2013（民國102年）

　　9月至11月　國立歷史博物館舉辦「誰與爭鋒——陳天陽刀劍創作紀念展」。

陳天陽長孫陳重智承繼鑄劍技藝

2013年9至11月於國立歷史博物館舉辦「誰與爭鋒——陳天陽刀劍創作紀念展」

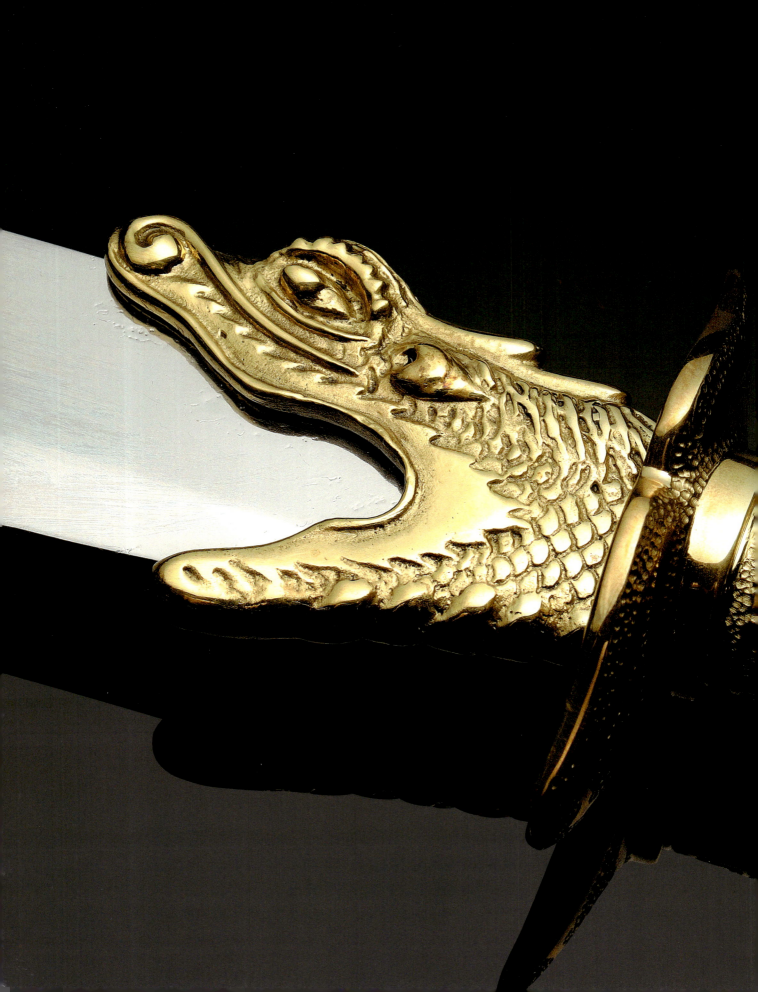

後 記

　　春秋晚期，長江流域之吳越兩國對於鑄造兵器已相當成熟，鑄劍在吳越人心目中是一種很神聖的職業。而兩千年後的今天，淵遠流長的文化相承，跨越時代的遙遠鴻溝，千百年的鑄劍智慧、宏觀博碩，老祖先留下的文化國粹，身為嶺南鑄劍傳人，有責任也有義務將這門鑄劍藝術發揚光大。

　　刀劍藝術是一門文化工作，文化藝術工作者此份職志是永無止息的。所謂大學之道在止於至善；而天行健，君子以自強不息──這是中華人的精神，亦是中華文化歷數千年而至今仍生生不息的重要元素。

　　父親（祖父）常訓誡：「*習劍是一種方圓之學，學習做人處事的道理。*」鑄劍之人的修身養性，全靠人生自持領會；劍的豐富必須將浩然的民族文化特質融入，如此才是完美的作品，更是文化的精髓所在。

　　先父（祖）的教導我們深刻在心，定遵從遺志，發揚他一生堅持刀劍製作技藝與鑄劍文化的傳承天職。也感謝一路支持青雲鑄劍藝術館的前輩，特感謝藏家：黎耀之先生、陳世佳先生，臺南杜先生、李先生，大林簡先生，斗六陳先生提供經典藏品，以回顧陳天陽冶劍 53 年之精華。期望各界能繼續支持刀劍藝術之推廣，並懇請鞭策與指教。

青雲鑄劍藝術館

陳嘉宏　陳重智 謹識

中華民國 102 年 9 月

國家圖書館出版品預行編目資料

誰與爭鋒：陳天陽刀劍創作紀念展 / 國立歷史博物館
 編輯委員會編輯. -- 初版. -- 臺北市：史博館，
 民102.09
 面； 公分
 ISBN 978-986-03-8008-8（平裝）
 1.金屬工藝 2.刀 3.博物館特展

935.2 102018305

誰與爭鋒
陳天陽刀劍創作紀念展
A Memorial Exhibition of Chen Tian-Yang's Creation of Swords and Knives

發 行 人	張譽騰	Publisher	Chang Yui-Tan
出 版 者	國立歷史博物館	Commissioner	National Museum of History
	10066 臺北市南海路49號		49, Nan Hai Rd., Taipei, 10066 Taiwan, R.O.C.
	電話：+886- 2- 23610270		Tel : +886-2-23610270
	傳真：+886- 2- 23610171		Fax: +886-2-23610171
	網站：www.nmh.gov.tw		http:www.nmh.gov.tw
編　　輯	國立歷史博物館編輯委員會	Editorial Committee	Editorial Committee of National Museum of History
主　　編	楊式昭	Chief Editor	Yang Shih-Chao
執行編輯	高以璇	Executive Editor	Kao I-Hsuan
專文作者	林智隆、青雲鑄劍藝術館	Essay Authors	Lin Zhi-Long, Ching Yun Sword-making Arts Center
圖說撰寫	陳嘉宏、陳重智	Plates Descriptors	Chen Chia-Hung, Chen Chung-Chih
圖版攝影	許雨亭	Photographer	Hsu Yu-Ting
文字校對	俞可兒、李明、江文娥、李錦華	Chinese Proofreaders	Yu Keu-Erl, Lee Ming, Chiang Wen-Er, Lee Chin-Hua
英文翻譯	林瑞堂	English Translator	Lin Juei-Tang
英文審稿	邱勢淙	English Proofreading	Mark Rawson
美術設計	顧佩綺	Art Designer	Koo Pei-Chi
總　　務	許志榮	Chief General Affairs	Hsu Chih-Jung
主　　計	李明玲	Chief Accountant	Li Ming-Ling
製版印刷	四海電子彩色製版股份有限公司	Printing	Suhai Design and Production
	10563 臺北市光復南路 35 號 5 樓 B 棟		5B FL, 35, Guang Fu S. Road, Taipei 10563 Taiwan, R.O.C.
	電話：+ 886-2-27618117		Tel：+886-2-27618117
出版日期	中華民國102年9月	Publication Date	September 2013
版　　次	初版	Edition	First Edition
其他類型	本書無其他類型版本	Other Version	N/A
定　　價	新臺幣800元	Price	NT$800
展售處	國立歷史博物館博物館商店	Museum Shop	Museum Shop of National Museum of History
	10066臺北市南海路49號		49, Nan Hai Rd., Taipei, 10066 Taiwan R.O.C.
	電話：+886-2-23610270 # 621		Tel: +886-2-23610270
	五南文化廣場臺中總店		Wunanbooks
	40042臺中市中山路6號		6, Chung Shan Road, Taichung 40042, Taiwan , R.O.C.
	電話：+886-4-22260330		Tel: +886-4-22260330
	國家書店松江門市		Songjiang Department of Government Bookstore
	10485臺北市松江路209號1樓		209, Songjiang Road, Taipei 10485, Taiwan , R.O.C.
	電話：+886-2-25180207		Tel: +886-2-25180207
	國家網路書店		Government Online Bookstore
	http：//www.govbooks.com.tw		http：//www.govbooks.com.tw
統一編號	1010201859	GPN	1010201859
國際書號	978-986-03-8008-8（平裝）	ISBN	978-986-03-8008-8（pbk）

著作財產權人：國立歷史博物館
◎本書保留所有權利
　欲利用本書全部或部分內容者，須徵求著作人
　及著作財產權人同意或書面授權。
　請洽本館研究組（電話：886-2-23610270）

The copyright of the catalogue is owned by the National Museum of History.
All rights reserved. No part of this publication may be used in any form without the prior written permission of the Publisher and the Author.